Games, Gaming and Gambling

博奕管理
與賭場遊戲

洪揚、洪鷹 ●著

序

　　古代中西帝王諸侯，每凡國庫拮据時，優先想到的紓困捷徑，便是增加賦稅、壓榨百姓，弄得民不聊生、哀鴻遍野。歷史經驗中，經常演變為官逼民反，民眾為求生存，不得不揭竿起義，抵抗暴政，推翻帝璽。「增稅」這一套在民主時代是行不通的，因為政府官員往往沒有抵擋民意的能力，老百姓選票在握，「民意可以載舟，亦可以覆舟」的道理，政府官員比誰都清楚。

　　現代社會政府紓解金融困境的妙方之一便是開賭場，開賭場絕非是「賭一把」，而是高明的投資，這已演變成一種國際潮流。中國2004年開放澳門地區作為博奕特區，供美國人和馬來西亞人操作經營賭場，美國拉斯維加斯的金沙集團在當地所經營的金沙賭場（Las Vegas Sands）於3年後回本；世界其他各國，如越南、新加坡、菲律賓等國，亦如雨後春筍般在旅遊海濱度假勝地設立賭城；即使是規模較小的國家如柬埔寨、寮國，也加入了這個鑽石產業。

　　柬埔寨在首都金邊，沿西北角與泰柬邊界一路開設賭場，向泰國僧侶及國民招手，如下頁圖所示。俄羅斯把市中心的賭場遷移到中俄邊界，以擴充國際客源；美國很多個州的地方政府也藉由通過公投的方式，大量發放賭場執照，新的賭場一家比一家豪華，一家比一家有特色；台灣的博奕公投亦已在馬祖通過了，開發商抬高當地地價，全民買地運動跟著起跑，國際資金真的有虎視眈眈嗎？世間還有多餘資金在等「好康」嗎？財神爺真的敲上門了嗎？

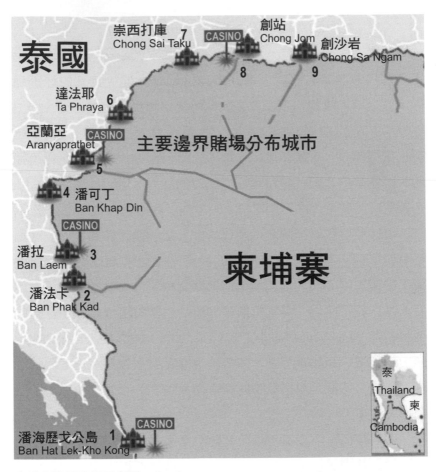

柬埔寨邊界賭場示意圖　資料來源：http://www.nationmultimedia.com

　　縮小範圍來看看您我身邊的朋友，有多少人在財務困扼之際，首先想到的便是──買彩券、上賭場或逛賽馬來試試手氣吧！賭場這一行業較彩券業、賽馬業錯綜複雜多了。光顧賭場的客戶，只要有錢便可以踏進賭場尋歡，若是存心散財娛樂，不計

勝負也就罷了，但若想要瞭解賭場如何盈利，如何「靠」賭場賺錢，甚至想要瞭解如何經營博奕企業，那您的瞭解有多少呢？

發展博奕的優劣，各有定論。發展博奕的優點，是可增加國庫營收並解決失業問題，提供大眾化娛樂，同時推動觀光業再攀高峰。歐美、新加坡已有先例；在完善管理下，鰥寡孤獨廢疾者，皆有所養，貢獻很大。近20年來，博奕更是與觀光結為一體，觀光賭場成為大眾休閒度假熱點，闔家出遊的特殊娛樂，家庭成員可以各取所需，滿足不同階層、年齡民眾之喜好，老少咸宜，深受歡迎。不可諱言的，因賭博衍生的罪惡行為也時有所聞：謀殺、自殺、吸毒、搶劫、貧窮等問題，屢見不鮮。青少年犯罪、教育水準不彰、交通吵雜混亂，甚至道德敗壞之因，也有人將之歸究於賭博。

博奕產業是不是紓解財困的仙丹妙藥？它也和其他產業一樣有一定的風險，且看看這個報導：

> 美國的大西洋城（Atlantic City）的瑞富（Revel）賭城在2012年4月2日開幕。投資營建耗資24億美元。度假村有1,400間豪華套房，2,500個老虎機，120張牌桌。僱用3,800名員工。瑞富運營不到1年，在2012年的第二季與第三季各虧損3,500萬與3,700萬美元，在2013年申報資產為11億美元，負債15億美元，於2013年3月25日宣布破產要求法院資產保護。

我們先廣泛的來漫談一下博奕吧！除了博奕，當然也會談賭場、賭博。既然是漫談，就無所不說吧！例如西方老外是如何管

理博奕這碼子事？如何「靠」賭場賺錢？賭場的牌桌遊戲（Table Games，又稱為桌玩）是怎麼設計的？每一個遊戲，自我預估的勝負率是多少呢？誰說高中學的數學真的沒有用？中國崛起，對博奕影響因素又有多大呢？

本書不討論博奕或賭博之是非善惡，因為此事讀者自有公評。我們聚焦在博奕的技術面。我們也不談運氣、手氣、怪力亂神。這些話題超出主題範圍。本書不提供明牌，沒有靈異世界的怪象。這是一本科學叢書，是說邏輯、談理論，講科技、求實務，是言之有物的漫談，絕非毫無根據的空談。雖然不談政治宗教或社會話題。但若您進一步瞭解博奕後，應該會對未知做更好的判斷。多瞭解博奕或賭博，對是非善惡、探討自我是有助益的。愛因斯坦提出相對論，可說他洞悉宇宙科學，而他竟比許多人更相信神的存在。

筆者在賭桌上打拼逾35年，曾經拿過多次打擂臺比賽（Tournament）大獎，6年前開始由玩家轉向莊家靠攏，由牌桌前轉到牌桌後，鑽研各種牌桌博奕遊戲與設計，兼顧營銷策劃與執行，進而瞭解此企業的運作。筆者雖不敢自稱賭場達人，但卻可說是靠博奕業添加了不少財富與生活樂趣。

本書由開發賭場新的牌桌遊戲為切入點，對遊戲分析有深入瞭解，用開發牌桌遊戲的角度切入來闡述相關話題，特意用博奕（Gaming）一詞，來強調與賭博（Gambling）的界線，基於地緣關係，絕大部分話題都與美國博奕企業有關，雖然澳門與新加坡的博奕產業異軍突起，但他們的成功經驗大多源自於美國的經驗。

　　希望有心進入與瞭解博奕業的讀者，能從本書洞悉博奕行業，增加知識，並存正確心態，在相關話題上作出明智的判斷抉擇，享受人生，而不會不知其所以然。

　　另外，本書期望能成為對博奕發展有興趣之在校學生最好的輔助教材。對各級學生而言，首先，培養良好的英語能力是極端重要的。博奕是西方世界的文化產業，英文是全世界博奕場唯一公認的語言，唯有精通英文，才能進入博奕企業職場核心，更上一層樓。其次呼籲國高中同學們，千萬不要蔑視排列組合與統計概率的實用價值。無論個人博奕勝負或公司企業盈虧，均需仰賴數學能力進行評估，這是實用科學，博奕界的高級管理層，也非常器重數學這個核心技能。對專科大學以上研讀博奕相關學科知識的學生而言，不要只是志在當荷官（Dealer，又稱發牌員），不要僅將眼界與志向侷限於操作與客服，而是要心向博奕界的領軍者。就如同讀財務金融系的學生，不只是在學習當個銀行行員（Teller），更要培養具有「銀行家」的眼界及能力。博奕界的領軍者必須知道市場結構、監控安全、分析盈虧，有了相當的數學背景，才可估算利潤，防範做假，增加時段收入、毛利與淨存。其他博奕產業領軍者亦應具備專業職能，包括設定市場、籌劃促銷、貴賓卡制度的建立與應用、酬賓活動、設計方案；瞭解如何使用人力資源，包括工程師、程式設計師、清潔工、收銀員等；如何設計監控系統，防範做假，還有場內外泊車、交通、酒吧、飯店、娛樂、旅店管理等，同時善盡產業的社會責任，對社會帶來正面能量，關懷弱者、回饋社會，並隨時關注產業在治安與犯罪面向的影響性及社會對產業的評價狀況。

　　本書略微偏重數學訓練與基礎工具的介紹，其目的是希望能激發學生學習數學的動力，藉由多面理解博奕行業，促使將來無論從事台前、台後工作，均能秉持運用高科技，帶動高品質服務，用腦思考、用心經營，進而達到理想成功、發光發亮的境界。

　　作者衷心感謝稻江科技暨管理學院暨中華民國博奕管理學會秘書長黃雍利教授細心校稿並不吝指正，前北京郵電大學趙穎教授也不遺餘力協助核對計算與審稿，沒有黃教授與趙教授的鼎力支持，本書無法定稿出版。另外，帝尹傳播有限公司盧奕秀女士在百忙中抽空潤稿，也在此一併致謝。

CONTENTS 目錄

Chapter **5** 開發新桌玩實例　　　　　　**205**

Chapter **6** 美國政府的博奕管理方式　　**229**

如何靠賭場賺錢？

當你打開本書，第一個想要找的可能是這個問題的答案！我有七個方案，讓我一一道來。

客人進入賭場的終極目標不外乎以下三項：(1)贏錢；(2)消遣；(3)兩者兼顧。選項(3)是留給天賦異秉或具有特異功能的人，其餘99.99%都是一般的普羅大眾。客人若是為了選項(1)贏錢進入賭場，那麼就像專業賭客一樣，抱著打卡上班，早出晚歸的心態，可能不太快樂，但如此贏錢勝算才會高，職業玩家都是如此的；若是為了選項(2)去賭場消遣，那麼小輸未贏也可，只要高興，歡喜就好，然後誠心地祝福第(3)類的人吧。絕大部分的人都非(3)類，若想魚與熊掌兼得，確有困難。

客人進入賭場最喜歡問的問題就是：「哪個機器能贏錢？」，「賭場中哪個牌桌遊戲能贏錢？」但所問對象大多是其他賭客、老虎機的技術員（Slot Technician）、桌玩的荷官（Dealer，又譯為發牌員）或是換幣員。請你試想一下？如果這些人知道答案的話，還會朝九晚五的穿上制服，在賭場走來走去，眼睜睜看別人掙錢歡樂嗎？

在此我不能回答你「哪個機器能贏錢」，但可以告訴你「哪個機器較好」。我不能說「哪個牌桌的遊戲一定能贏錢」，但能說「哪個牌桌的遊戲輸率最少」，這是第一重點。

哪個機器較好？

職業玩家的建議

我有一位曾任職美國中央情報局（CIA）資料分析師的朋友

John。退休後轉任職業玩家。他的工作情況是每天清晨1點到他選定的賭場和特定的電玩撲克機（Video Poker，又譯撲克老虎機）「工作」，直到清晨七八點下班。如果賭場有提供增倍的酬賓點（3X，5X，10X）的時段，他就會加班工作，累積玩點，以增加兌換餐宿的額度。夜出晨歸的日子是相當單調、刻板、平淡的。他挺著肥大肚皮，和一般洋人無異，一點也不帥，不像喬治克隆尼（George Clooney）或布萊德彼特（Bret Pitt）在電影中戴假髮、畫濃眉、易容，身邊有美女相伴的「豪賭客」。

　　我曾向他請教哪個機器容易贏錢，他就帶著我去找，我們走到一個角落，盯著幾個機器的賠率貼紙，果然發現有二台機器和其他機器的賠率不同，這兩台機器標貼「二對子（Two-Pair）付2比1（就是賠兩倍）」，而其他機器則都是標貼「付3比2（就是賠一倍半）」。這二台機器看起來表面稍舊，但數百台機器中只有他們賠率最高。他說：「這機器較好」。真有意思，他的答案簡單明瞭。他並沒有說「在走道邊的機器較好」，也沒有說「這部機器坐北朝南，所以風水好」，更沒有說「這部機器常常出大獎」。原來，好的機器就是有較高賠率的機器，關鍵只是一些數字的大小，非常簡單，非常科學。就好像您問哪個球隊會贏，答案是「得高分的球隊贏」。一點也沒有神奇色彩，一點都不羅曼蒂克。

賭場中好的機器就是有較高賠率的機器

人工調整賠率的機器才有機可趁

賭場調整賠率是每日或每週的例行公事，早期的機器上有顯示牌，工人要一個一個換牌子，無論是有意或是無意，總有一、二個機器仍存著稍高的賠率，這就留給專業賭徒有利的契機了；而新的老虎機全是軟體操控，而且中央遙控，賠率一調，電子顯示牌自動調整，一個統一動作，相對地比較無機可乘了。

對非專業人士，要挑選好的機器，即「少輸為贏、少贏有望」的機器，經過我長期的觀察結論是：

1. 剛推出的機器：當機器剛推出時，賠率較好；當許多人迷上這台機器後，賠率就調低。
2. 促銷酬賓點：賭場在促銷5X、10X酬賓點時，同時會將賠率調高，刺激賭客投幣的次數。
3. 賭場內常見的機器：表示其能在賭場中長久生存，顯然表示它一直維持一定的客戶量。客人不是傻子，有合理贏率的機器，才經得起歲月摧殘生存下來，所以可以試試看。

所以「哪個機器較好？」有個很簡單的答案：「就電玩撲克機而言，細看賠率貼紙，高賠率的機器較好；就一分錢老虎機（Penny Machine）而言，找上述第二點和第三點的機器。」

哪個牌桌遊戲輸率最少？

這就要看牌桌遊戲的數學統計賠率和數學算出的最佳玩法了。現在讓我們先來復習一下初高中學的數學排列組合和統計機

率，很可能大多數讀者對這些知識已經不復記憶了。

一般賭場會公開標示的牌桌遊戲，賭場的**莊家優勢**（House Edge，又譯為莊家贏率、賭場優勢）大約在1%至3.5%之間，老虎機賭場優勢為2%至15%，這些百分比是一個統計學上的概念，統計學是要重複千萬次的實驗。用賭桌上的實務來解釋，若莊家優勢為2%，與其說玩100手，莊家贏51手，玩家贏49手，勝負只差2手，不如說玩100,000,000手，莊贏51,000,000手，玩家贏49,000,000手，勝負只差2,000,000手，賭場優勢才是2%的。

這些數字是假設在同條件下，無限制賭資，作同一件事——下注，藉由重覆做千千萬萬次實驗，並取其平均值才得出的結果。它對莊家較有意義，因為莊家每天開放二十四小時，每桌6至7人，用平均每手1分鐘，一天即可玩24小時×60分×6＝8,640手，也就是一張桌子，一個月可達259,200手，十張桌子一個月可達2,259,000手，統計學數字的效應就出來了。就個人而言，就算只玩幾天，賭場優勢不會是2%。如果有荷官或自稱專家的人說這個牌桌遊戲賭場只有2%的優勢，賺得不多，不要以為你拿US$100進去，會剩US$98出來。荷官這樣說或許是不懂賭場優勢的真諦，亦或是往臉上貼金，但讀者們不要被誤導了，要看緊自己的荷包。「荷官」的部分，容我們往後再談。

實際數據顯示，莊家牌桌遊戲一般的**籌碼回收率**（在博奕界內稱之為Hold，又譯為平均毛利、賭場保有利益的比例）在15%至35%，例如21點（Blackjack）籌碼回收率在10%至25%，牌九撲克（Pai Gow Poker）籌碼回收率在16%至30%，三張撲克（3 Card Poker）籌碼回收率在30%上下。這些數字是本書研究整理

 ## 賭場優勢（House Edge）

賭場優勢是最終數學上得到莊家贏的百分比。譬如說，每次重複押注$5，不增不減，1副撲克牌也每次固定在剩下十五張時重新洗牌。如此玩某一牌桌遊戲1,000,000,000手，莊家最終贏515,000,000手，輸485,000,000手，淨贏30,000,000手。那麼賭場優勢就是30,000,000/1,000,000=3%。

在實際賭場中，因為玩家押注會隨自由心證的變化，而且隨時有新玩家進、舊玩家出，遊戲的實際勝負戰果值不會等同於實驗室中可控的條件下的結果。賭場優勢不是某一牌桌遊戲在賭場真正盈虧率，也就是理論優勢，但它是最好的指標。真正現場的實收值是籌碼回收率（Hold）和入袋金（Drop）。

 ## 籌碼回收率（Hold）

籌碼回收率的計算公式是毛利（Win，又譯為淨贏值）除以入袋金（Drop）。

例如：一張牌桌剛開張時籌碼值共計為$9,650。結帳時籌碼值共計$9,200，結帳時桌邊現金櫃中有客人買籌碼的$1,750。另外在開桌與結算的時段中，有客人簽了一張信用簽單（Marker，又譯為欠單）$500，還有賭場在籌碼盒中補增了$740籌碼。根據這些數字，在結帳時會記錄：

入袋金為 $1,750＋$500＝$2,250

本桌毛利為$9,200＋$2,250－$740－$9,650＝$1,060

所以籌碼回收率是：

毛利／入袋金＝$1,060/$2,250＝47.11%

的，大約是賭場優勢的10倍左右。它們的真實意思是在您下注US\$5來玩三張撲克的「一剎那」，US\$5實值只剩不到US\$3.75。

　　表1-1顯示內華達州各賭區業績的月報，21點籌碼回收率為11至17%、牌九撲克籌碼回收率為17%、三張撲克籌碼回收率為28%上下。該月報依區域、牌桌遊戲類型及老虎機來區分。每月州管理委員都會公布月報。賭城當地的居民平均牌技較高，以居民為客源的賭場21點的籌碼回收率約在11%。但以觀光客為主要客源的賭場，籌碼回收率可達17%。在第二章，我們會運用一個州政府公布的數據來說明賭場是如何在某一個遊戲的一張賭桌平均月可以獲利US\$90,000。

　　老虎機若有10%的勝負差（Difference in Win and Loss），那就表示玩家在最平均的狀況下1億手中輸5,500萬手，贏4,500萬手，相差1,000萬手。您知道若有100台的老虎機，需多少時間可以拉至1億手嗎？如果取平均50台有客人玩，拉一次以5秒計，一天可以共拉12（次／分）×60（分）×24（小時）×50（台）＝864,000次／天，120天就可拉1億，一年3億次（300,000,000），輸贏差額是巨量放大的。在美國即使是中型的賭場都有600多台老虎機。可見輸贏差額的可觀數字。

　　但對想開賭場的投資者，不要看到博奕籌碼回收率高就想要投資，這並不代表博奕就是個高獲利的企業，因賭場的工作性質相當專業，從業人員的待遇也比其他產業高得多，依各國博奕監管單位所公開的數據，澳門博奕從業人員平均月所得是2,400美元，韓國則是3,600美元，最高的是拉斯維加斯，博奕從業人員平均所得達4,600美元以上，博奕企業尚需支付龐大的博奕稅給政府，同時仍

表1-1 內華達州各賭區業績月報

內華達州全州收入報表（單位 $1000）- 摘要　　博奕收入報告

項目	當月 - 6/2013				3 個月 - 4/1/2013 到 6/30/2013				12 個月 - 7/1/2012 到 6/30/2013			
	地點數	單位數	贏	籌碼回收率	地點數	單位數	贏	籌碼回收率	地點數	單位數	贏	籌碼回收率
桌玩												
21點	147	2,732	80,039	10.82%	148	2,722	239,791	10.70%	151	2,716	1,032,119	11.38%
輪盤	122	442	23,435	15.99%	122	443	84,680	20.09%	124	449	375,897	19.20%
三卡撲克	104	255	12,933	31.86%	107	257	38,871	31.53%	110	264	156,772	31.40%
百家樂	20	281	52,101	7.44%	21	295	210,150	10.11%	24	292	1,429,096	12.69%
迷你百家樂	44	135	7,689	9.85%	45	135	22,771	9.93%	49	133	98,990	10.05%
白鴿票	59	92	2,434	27.61%	60	92	7,493	27.62%	62	93	29,792	27.56%
任逍遙	64	91	3,372	24.65%	65	92	10,814	24.63%	72	95	42,982	24.40%
牌九骨牌	23	30	1,008	16.84%	25	30	3,213	18.65%	32	40	18,103	18.51%
牌九撲克	90	275	8,557	19.78%	90	273	25,733	21.51%	92	268	104,526	21.55%
其他		292	13,115	24.57%		289	37,429	24.73%		287	148,615	24.64%
共計	161	5,359	255,583	11.24%	162	5,350	811,879	11.88%	164	5,327	4,022,051	12.56%
老虎機	地點數	單位數	贏	籌碼回收率	地點數	單位數	贏	籌碼回收率	地點數	單位數	贏	籌碼回收率
1分	241	50,991	195,870	9.85%	241	50,835	632,563	10.17%	242	49,651	2,426,344	10.11%
5分	179	3,713	7,260	5.94%	181	3,759	22,965	5.94%	190	3,964	96,077	5.93%
25分	212	9,793	28,917	5.69%	212	9,720	96,522	6.04%	217	10,180	387,297	5.90%
1元	201	8,848	35,748	4.93%	202	8,869	120,218	5.34%	204	9,076	501,286	5.46%
百萬(mega)	134	546	4,974	12.11%	138	559	12,658	9.69%	139	543	65,454	11.67%
5元	102	1,300	7,041	4.60%	102	1,304	24,842	5.16%	105	1,325	106,283	5.30%
10元	50	238	1,874	4.16%	52	238	6,411	4.35%	56	241	25,134	4.14%
100元	28	142	2,049	6.24%	29	142	5,223	4.88%	34	148	22,489	5.06%
共計	323	156,700	521,004	6.12%	324	157,219	1,697,807	6.42%	330	158,238	6,761,831	6.37%
所有遊戲贏 總計贏			792,497				2,544,419				10,905,399	

表1-1（續）
內華達州各賭區業績月報

全拉斯維加斯大道上賭場收入報表（單位 $1000）- 摘要

博奕收入報告

項目	當月 - 6/2013				3個月 - 4/1/2013 到 6/30/2013				12個月 - 7/1/2012 到 6/30/2013			
	地點數	單位數	贏	籌碼回收率	地點數	單位數	贏	籌碼回收率	地點數	單位數	贏	籌碼回收率
桌玩												
21點	36	1,373	60,651	10.15%	36	1,363	179,964	9.89%	37	1,337	769,619	10.53%
輪盤	36	248	19,323	15.20%	36	249	72,043	19.84%	37	256	324,351	18.93%
三卡撲克	32	137	9,433	33.71%	32	137	28,193	33.07%	33	144	115,036	33.08%
百家樂	16	267	52,651	7.63%	17	279	207,738	10.18%	18	279	1,416,437	12.73%
迷你百家樂	25	95	6,658	9.98%	25	97	19,769	10.26%	27	94	83,671	10.05%
白鴿票	11	19	493	30.50%	11	19	1,512	30.38%	11	19	5,783	27.89%
任逍遙	24	45	2,098	24.00%	24	45	6,967	24.67%	27	46	27,149	23.88%
牌九骨牌	12	18	854	16.26%	14	18	2,612	17.98%	16	22	14,416	18.06%
牌九撲克	30	104	5,284	19.55%	30	103	15,482	21.56%	30	103	64,361	21.86%
其他		165	9,767	24.05%		164	27,987	24.65%		169	112,905	24.62%
共計	37	2,739	202,238	10.84%	37	2,735	647,453	11.65%	37	2,718	3,292,697	12.51%
老虎機												
1分	39	14,857	77,072	11.43%	39	14,816	251,840	11.78%	39	14,528	992,436	11.78%
5分	31	728	2,403	9.26%	31	720	7,712	9.33%	32	798	32,866	9.12%
25分	39	3,457	13,529	8.54%	39	3,361	44,350	8.87%	39	3,564	180,461	8.63%
1元	38	3,656	20,491	5.98%	39	3,653	67,564	6.38%	39	3,705	286,822	6.60%
百萬 (mega)	35	222	2,340	11.51%	36	222	6,151	9.65%	36	220	31,543	11.34%
5元	30	691	4,795	4.73%	30	697	16,594	5.22%	30	701	72,824	5.47%
10元	25	115	1,364	4.47%	26	115	4,235	4.00%	26	117	17,627	4.05%
100元	19	94	1,887	6.27%	20	95	4,285	4.37%	23	99	19,584	4.85%
共計	41	44,978	220,903	7.18%	41	45,182	718,666	7.51%	42	45,655	2,918,621	7.50%
所有遊戲總計贏			434,748				1,388,783				6,285,656	

表1-1（續）

內華達州各賭區業績月報

全拉斯維加斯大道上收入 $12M-$36M 之賭場的報表（單位 $1000）- 摘要

博奕收入報告

項目	當月 - 6/2013				3 個月 - 4/1/2013 到 6/30/2013				12 個月 - 7/1/2012 到 6/30/2013			
桌玩	地點數	單位數	贏	籌碼回收率	地點數	單位數	贏	籌碼回收率	地點數	單位數	贏	籌碼回收率
21點	5	64	936	17.17%	5	65	2,976	17.60%	6	76	14,639	17.03%
輪盤	5	8	306	22.07%	5	8	915	21.09%	6	11	4,686	19.54%
三卡撲克	3	5	102	27.51%	3	5	384	27.14	4	10	2,635	28.48%
其他		13	80	5.41%		14	315	7.35%		20	3,753	11.37%
共計	6	99	1,696	15.40%	6	101	5,396	15.60%	6	130	31,337	15.75%
老虎機	地點數	單位數	贏	籌碼回收率	地點數	單位數	贏	籌碼回收率	地點數	單位數	贏	籌碼回收率
1分	6	1,775	4,105	10.29%	6	1,762	13,536	10.37%	6	1,770	59,676	10.42%
5分	3	74	37	6.93%	3	75	132	6.26%	3	77	703	7.80%
25分	6	227	435	8.42%	6	228	1,445	8.64%	6	239	6,859	8.93%
1元	6	160	215	4.33%	6	160	881	5.56%	6	154	4,059	5.71%
百萬 (mega)	5	24	45	7.14%	6	28	216	9.47%	6	30	1,311	8.57%
共計	6	3,822	7,088	6.61%	6	3,821	23,835	6.92%	6	4,022	107,418	7.13%
所有遊戲總計贏			8,868				29,574				140,267	

需負擔市場宣傳成本、促銷、公關及免費招待的支出。所以說，博奕產業是一個獲利高，但同時亦是開銷大的產業。

久賭必輸

成語中所謂的「**久賭必輸**」並不是道德勸說，它是一種具有絕對性統計基礎的數學結論。道理很簡單，賭場的獲利值是用統計概率算出來的，是用上萬上億次的重覆地玩，導算出來的均值。每一個賭客玩得次數少，可能有機可趁，玩多了，統計學上的效應就跟上賭場預期的獲利值了。舉例來說，賭場的老虎機或各種新舊牌桌遊戲是遊戲設計者發明的。在統計上，賭場機器或牌桌遊戲的優勢要符合賭場獲利的需求，例如3%或115%，才能在賭場中上市。而「久賭必輸」的「久」字，其意義就如同你擲銅板數百次，正面朝上的次數可能為75次，反面朝上的次數只有25次，但當你投千萬次時，正反面出現的機會就大約就是五五波。賭得愈久，數學統計效應就愈明顯。前述談到老虎機或各種桌玩的優勢這時候就會明顯地顯現出來。再加上玩家賭本（Bankroll，即玩家的賭金，又稱為Bank）有限，經常是輸勢一發生就會一發不可收拾，無法維持到牌勢自然回轉，就已山窮水盡，鎩羽而歸。

究竟為何「久賭必輸」呢？其原因可分析如下：

1. 賭場的統計分析是有依據的：絕對是分析模擬有利的遊戲才會開張。

2. 玩家資金有限，莊家資金無窮：玩家不足以度過難關等到否極泰來。

3.玩家的心理障礙：玩家贏時會玩大，結果風險愈大，輸時才走；或者玩家輸時反而押大，想瞬間還本，殊不知牌局是無情的——每局都是獨立的（Independent event）。相反的，賭場作莊輸贏都不走，重複占有絕對優勢，所以能笑到最後，且笑得最開心。

下圖為「時間與輸贏」對應的模擬曲線圖。由圖中可知，三卡撲克（3 Card Poker）按玩的次數計，玩家贏的概率（% of Player's Winning Hands）為44.91%，平手概率為0.06%，莊家贏

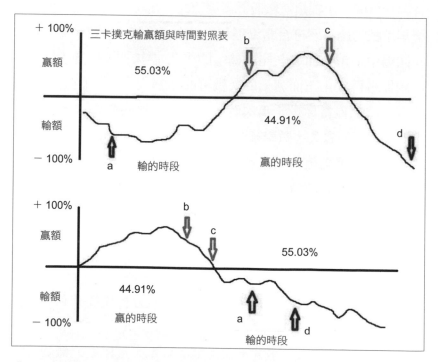

「時間與輸贏」對應的模擬曲線圖（以三卡撲克為例）資料來源：作者繪製

的概率（％ of House's Winning Hands）為55.03％。我們建議您在點b和點c之間贏了就走，或在點a輸夠了就走，不要等到輸的點d才不得不走。先休息一下，沐浴淨身，數小時後再重整旗鼓，繼續再戰。

　　以上論述乃是從科學的角度，闡述一些基本概念，以回答賭場玩家最常見的問題，下面的段落則將一一闡述實務上的贏錢方法。

七個贏錢的方法

贏了就跑，見好就收

　　2011年底時，由於經濟稍微好轉，拉斯維加斯賭場中，玩家願意投入老虎機的入袋金（Drop）稍微增加，但莊家所持有的籌碼回收率卻反而降低了11％，這是什麼原因呢？有分析家指出，這是由於經濟萎縮，許多老虎機玩家因而採取了「贏了就跑」（Hit and Run）的戰略，也就是說，每當中一個大獎，就立刻兌現，拿了現金便離開。不像從前的玩家，認為手上贏的錢是莊家的錢，輸了也無所謂，若再繼續玩下去就有機會能連莊，那就更令人得意了；現在玩家的心態則是認為手上贏的錢是自己賺來的，不願再失去了。玩家心態一變，就把全年的賭場優勢拉下來了。在經濟未復甦之際，賭場只能處於藏器待時的狀態，等待經濟更好的時刻，人心自然鬆懈，贏了不走，錢就再度回歸賭場了。

　　在內華達州老虎機法定的最低賠率是75％。2013年1月的機器賠率是86.13％，莊家籌碼回收率更跌到13.79％，這是非常低的。

分析師再次重申這是受玩家「贏了就跑」的戰略之害。玩家的戰略，就是從博奕業營運中的缺口下手，改個話題，談談牌桌遊戲哪個輸率最少？玩家如何選擇呢？大致而言，若玩家用最佳戰略玩，莊家的優勢大約只有1%或甚至小於1%，這種牌桌遊戲對玩家而言是不錯的，玩一個晚上四至五個小時，每手US$5，平均輸額約US$50，附帶賭場請吃晚餐，甚至提供豪華住宿，比其他娛樂更廉價且值得了。況且偶爾還可能會贏，某些規則比較鬆的21點和終極德州撲克若照最佳玩法打，可以讓莊家的優勢小於1%，請看後續章節的分析，可以知道哪些桌玩是長期下來對玩家殺傷力較低的。

結論是如果您不相信自己只是個凡人，「非賭不可」，那麼想從中賺取錢財，那唯一的戰略就是「贏了就跑」。最好是進入賭場時拿有限的現金，並且有友人陪同，自訂目標，例如贏20%至30%就走，或輸一半就走；把贏的錢交給友人，或去購物消費，都是很好的理財方式。

如果您是「自娛娛人，怡然自得」，那麼小輸為贏，同時能正面實質地促進經濟活躍，那也未嘗不可。

成為賭場的合法仲介，一門穩賺的生意

正當的娛樂是被容許的，也應該是被鼓

勵的，麻煩的是那些不自知、不懂自制的人，他們的行為必須要他人幫忙，他們的靈魂依賴社會去拯救，唯有期盼能透過知識的傳遞，使這些少數人能自發性地修正自己的生活態度，「怕熱就不要靠近廚房」即是此道理所在。

在美國賭場內經常會看見坐輪椅的殘疾人與銀髮蒼蒼的老人在拉老虎機或打牌，他們一般也可以拿到賭場提供的餐券，去享受自助餐（Buffet），因為賭客每次下注都會被記錄並累積紅利點數，當賭客累積到一定點數時，有時便可取得免費電影票、表演票、娛樂券、禮品或特價餐飲券，甚至提供免費參加各類擂臺賽（Tournament），如21點、老虎機等擂臺賽。

在某種程度上，賭場和教堂類似，不僅是莊家與玩家搏鬥競技之處，更是老朋友社交場所，尤其地方性賭場（Local Casinos）更是如此。美國人常說賭場是「城市」中的「城市」，這是由於賭場具有多元化的功能，食、衣、住、行、育、樂樣樣俱全，形成另一種新的賭場文化。

帶他人去賭場，做仲介服務，不盡然都是壞事，很多人是有資格去賭場娛樂的。您的服務也應該是有償的。此外，一種賭，百種人玩，做仲介服務同時也是累積人脈開創第二事業的好機會。

我有一位盲人女性朋友

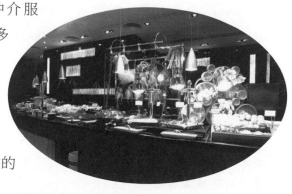

賭場提供各種娛樂設施，也可用免費的餐券享受自助餐（圖為威尼斯人酒店）

叫Virginia，經常參加21點擂臺賽，比賽時會有一位讀牌員（Card Reader）相伴，負責告知她手上牌號，荷官每張發出來的牌，由她決定是否補牌。在一次百萬元大賽中，Virginia打到準決賽並且接受Discovery頻道的採訪，她也因而一炮而紅。

有些印第安地區的陳年老賭場，至今仍盛行賓果（Bingo）遊戲，在人煙稀少的印第安保留區內，每週三或週六，300至400人在「煙」波浩渺中群聚一堂，享用價廉的烤雞、熱狗、比薩以及免費的可樂汽水，消費數十美金，共度三四小時的快樂夜晚，就好像華人熱衷的卡拉OK，三五好友、親朋團聚，乃人生一大樂事也。

設想賭場若不存在，一些退休的孤獨老人、鰥寡廢疾者將去哪兒消遣？是的，他們可以去慈濟、去教堂、去廟宇行善、做義工，但也不必過於道貌岸然，假使大多數人能自發性地行善，宗教也就沒有存在的必要了。人性經常是遊走於善惡之間，若每個人能以95%時間維持善心、性善且行善，僅5%的時間稍微違背正常行為，如狂歡、喝醉酒、飆車、跳傘、高空彈跳，能不損及他人，也不為過；更何況你輸的錢可能幫助到更需要錢的人，何樂而不為呢？

如果您帶去的賭客是去輕鬆尋樂的，可以自行承擔財務風險，並且能自我節制的，您也算是促進經濟的流通。如果您服務的對象是老人，是殘疾者，是坐輪椅的，他們準備的消費額有限，有特定預算，那有何不可？甚至當你與多年交心的男友或女友吵架時，帶他去賭場，去輸掉一些錢，宣洩

> tips
> 帶客人去賭場是可以向賭場或客人索取傭金的，穩賺的。

一下情緒，不是很痛快嗎？

賭場的酬賓活動，經營第二事業的契機

專注洗籌碼，賺進豪宅頭期款

美國專營來往賭場的巴士公司不定時會舉辦提供酬賓碼的活動，千萬不要小看這些活動，例如用現金US$300可換US$360籌碼，也就是多換20%的籌碼，如果您的牌技平均輸掉10%，那麼您可以淨得10%（20%－10%）的利益。如果您是自己一個人用US$300去玩，那得利10%、US$30可能不算什麼；但人數多時，情況就不同了！

這就說到團購的概念，如果拉十個人，請您代換籌碼US$3,000換US$3,600，輸US$300，還有US$300的盈餘，是個可行的方案。手上US$3,600的籌碼，若每手玩US$10至US$25，不用二三小時就可以洗完US$3,600籌碼了。二三小時獲利US$300就是額外增加的收入了，我和一個朋友在90年代就試用這套方法，兩人一次帶了30人到賭場，他們幫我們二人代換籌碼後就自由活動了，去享受賭場裡免費的娛樂（保齡，游泳，健身）、用餐、住宿、看秀等活動。而我和友人光是一個週末兩天的時間，即藉由洗籌碼各獲利US$4,000至US$5,000。

說實在的，我海邊豪宅的頭期款就是靠兩個週末工作所得支付的。如果您對此有興趣，容我先警告您，洗籌碼不是賭博，而是打工，每一手、每一張牌都要準確計算，專注力集中，不容懈怠。洗籌碼是件無趣的工作，必須反覆機械式的重複動作，由於有時間限制，需在有限時間內洗完籌碼，所以要靠黑咖啡提神，

要懸樑刺骨奮戰，賺的是辛苦錢，且它還是有些勝負的小風險，沒有一般算牌水準是不宜嘗試的。

勤快累積點數抽大獎

另一個靠賭場的酬賓活動盈利的方案靠的是勤快和耐心。其實哪個賺錢的事不用勤快和耐心？這個方案的好處是不用耗費勞力或心力的。我有一個朋友Ramon，任職於一家大型礦冶公司財務總監，住賭場旁邊的公寓，賭場有個促銷活動：每小時去刷卡，即可獲得酬賓分數或得獎。他白天上班，五點下班後每小時到點時就至賭場刷貴賓卡一次，報到一回，每天共八至十次刷卡。有時得小獎，如一瓶酒、一件T-shirt；沒有獎時則在卡上加若干酬賓點，Ramon每天如是、每月如是，等到點數達合格值就可參加抽獎。抽獎時，得獎人絕對要在現場，才能領獎。一旦抽的得獎人不在場，主持人就會再抽下一位。Ramon天天在賭場，皇天不負苦心人，他常是抽過多輪後，最終的得獎人！他有時拿大獎，如iPod、iPad、notebook、平板電腦、電視等；有時拿小獎，如T-shirt、名酒。他把小獎作為平時送禮的公關用途，大獎則是到聖誕節、感恩節前夕，開始上網拍賣，獲利確實也不菲。酬賓活動，要準時報到，不見不散。

爭取酬賓擂臺邀請賽資格

逛賭場，偶爾會在賭場內看到21點擂臺賽（Blackjack Tournament）、牌九擂臺賽、老虎機擂臺賽（Slot Tournament）

等等的招牌。客人經常一頭霧水，不知那是什麼。擂臺賽是博奕界非常重要的市場行銷活動，不可不知的，它們可以帶動人潮及錢潮。在美國，每家賭場每週、每季都會有擂臺賽，澳門則只有大型賽，小型賽基本上是沒有的，此現象可能尚待觀察，以下我們試用21點擂臺賽來解說這些重要的市場營銷活動。

酬賓擂臺賽現況　資料來源：作者攝影

　　賭場會運用人潮較冷清的時段定期舉行小型擂臺賽，如每週三或週四舉行21點擂臺賽，一般是開放民眾自由參加，報名費可能是US$15至US$25左右，人數限制約為100人，用假籌碼玩比賽。大部分是玩4至5輪，每輪10桌左右，每桌6至7人玩，玩15至30手，每桌剩餘籌碼最多的1或2人，進階下一輪，採單輪淘汰制；最後一輪又叫決賽輪的6至7人都可能拿到獎金。小型賽第一名獎金約為US$1500至US$2000，第二名獎金約US$500，第三、四、五、六名獎金則約US$100至US$300。為增加趣味，在幾輪之間，甚至總決賽前設有「外卡」（Wild Card），是一種類似敗部復活的機制，由輸家群中抽籤，幸運被抽中者，可進入下一輪，同時主辦單位亦會順勢利用此妙方調整每桌人數，使其達均等值。

　　另一種令人較感興趣的類型是「酬賓回饋大獎賽」，此類型活動多半是招待貴賓型豪賭客的邀請賽，受邀者免費參加，一般民眾若繳交US$300至US$1,000報名費也可參賽。酬賓回饋賽總獎

金約在US$50,000到US$100,000不等，這類比賽人數限制大約在100至200人，最後在決賽桌的6至7人都可獲得獎金，但通常以第一名獎金最為豐厚，會超過全部獎額的一半以上。這是由於美國文化特別彰顯「第一就是英雄」，而英雄往往是能獨占鰲頭的。數年前還有為期一年獎金US$1,000,000的擂臺賽。冠軍獎額為US$1,000,000，第二名獎額則僅得US$40,000，難怪第二名說他輸了US$960,000。

以最低的成本參加擂台賽

我們推薦用最低投資的方案爭取受邀參加酬賓擂臺賽的機會，若能免費參加，那更是上上之策。用簡單的算術就可得知參加擂臺賽所能獲得豐碩的利潤。例如報名費為US$500，若能打入前六七名就可得到數千或上萬獎金，若是受邀免費參賽的話，那就更是無本生意了！問題是，如何做這筆無本生意呢？

賭場邀請豪賭客參加有豐厚獎項的擂臺賽，本質上是一種回饋與行銷的活動，希望藉由公關活動，多多少少彌補及歸還客戶過往輸錢的損失，放長線釣大魚，讓客戶有賓至如歸之感，維持忠誠度，繼續惠顧。豪賭客的資格一般有下注金額的限制，需是每手下押US$100至US$200，甚至需高達US$500至US$1,000者，賭的時間需達每天二至四小時以上，每月需來賭場光顧至少一次以上。如果您的經濟允許，自然可成為實質的豪賭客，實至名歸。但若是資格總還差那麼一點，那該怎麼辦呢？

以下方法為玩家所用，絕對沒有「違法」，不過賭場是商業場所，它保留是否繼續提供服務的權利，賭場有權看不慣玩家的

作法就把你弄出場，所以用此類方法要格外謹慎小心。

這方法是先組一個團隊，並選擇一些玩家與賭場對賭概率接近55波的遊戲，然後把團隊分成兩組來進行PK比賽對拼，任何遊戲每一手都有勝負兩方的。團隊分為二組，各押一方，如果選擇一個雙方勝負淨值99%以上都能扯平的遊戲，那團隊總投資額就小於1%，比真正上賭桌真槍實彈地做、踏踏實實地輸，投資的少得多。

若以輪盤作為例子，團隊分為甲乙兩組：甲組的押紅，乙組用等量押黑，只要綠的0和00不出現，兩組就一贏一輸，淨額為零，全團扯平，綠的0和00出現的概率是2/37＝0.054（5.4%）算是不高的風險。如果甲乙兩組雙方每回都各押注US$100至US$500，那兩人就都能成為豪賭客了；又如玩不用傭金的百家樂（EZ Baccarat），兩組都各押注US$500，每回不是莊家贏就是閒

甲方押　　　乙方押

分組進行團隊輪盤遊戲示意圖

分組進行團隊百家樂遊戲示意圖

家贏，都是平手的，團隊淨額為零〔註：廣東話把玩家、賭客叫
閒家；百家樂遊戲桌上的押注玩家（Player）也稱閒家〕，這類
遊戲還有一個好處，那就是不必每手都玩，可以跳著玩。如果每
兩手押一手，那麼記錄上玩的時間，就衝上兩倍了。

　　利用這個原理，可以再進一步，增加團隊成員人數，
化整為零。例如甲組有3人，乙組有2人，甲組的3人各押注
US$100、US$200、US$380，押注總和為US$680，乙組2人各押
注 US$400、US$280，押注總和也為US$680，甲組押紅，乙組押
黑，同樣道理，只要綠的0和00不出現，每手就有一方贏，另一
方輸，總和持平，這樣一次產生五個豪賭客，而且相當穩當；又
例如在快骰（Craps）遊戲，有2人押「過關」（Pass），另1人

甲方三人押　乙方二人押

分組 5 人團隊輪盤遊戲示意圖

押「不過關」（Don't Pass），只要押金淨和為零，就沒有輸錢
顧慮。也就一下產生三個豪賭客了。若3人團隊的組合是一個女
人、一個黑人及一個白人的組合，那更可以避嫌了。這些簡例用
的是零和原理（Zero-sum Theory），玩家可以依此原則靈活運
用。

　　當然賭場也非省油的燈，這種雕蟲小技，若操作死板，馬上
就會招來險阻，勝算不大；但賭場也有可能睜一眼閉一隻眼，理
由是「你們不就只想拿到參賽資格而已」，即使讓你們參賽，你
們也不見得會奪冠，更何況當你們在玩大時，也會帶動其他玩家
的野心，跟著賭大，如此一來，對賭場正面影響效應比負面效應
大，所以大家心照不宣，放君一馬，所謂道高一尺，魔高一丈，
僅是各取所需而已。瞭解賭場的道理、賭局的真相，就可以不變

成不明事理的局外人，不至於看到豪賭的客人下注就莫名其妙跟著起鬨，盲目地崇拜豪賭的賭客。賭城中這種「擂臺參賽者」比比皆是。但在取得參賽資格後，要贏得擂臺賽，靠的是運氣，並非靠算牌的真工夫。一般是運氣好的客人發財，不是會算牌的人致富。

贏得擂台賽是運氣

21點的真實桌玩（Life Game），由於莊家有一定的優勢（House Edge），再加上久賭必輸，所以要拿到擂臺參賽資格的人都會儘量避免真槍實彈地去賭。但為拿到被邀請擂臺賽資格，還需絞盡腦汁，搞些小動作。此風一長，以致每次21點擂臺比賽就有一些專業的參賽群參賽。賭場對此現象的因應對策是，重新調整21點的擂臺賽規則，使賭客每一手下注都是獨立的牌局，最終擂臺賽獲獎者必須完全仰賴運氣上榜，無關乎牌技。

例如減少玩的手數，如果只玩15手，再偉大的算牌高手在這麼短的時間內都是無法發揮的；又譬如不挑每桌的冠亞軍進階，而由全場參賽的數百人中，依籌碼剩餘總數去進行排名晉級，也就是每人雖然是和同桌的6人競技，但結局結算籌碼時，卻是和全場200人一起排名。如果一個荷官手氣特旺，全桌就會全軍覆沒，另一個荷官手氣特別背，全桌不論牌技的好壞，都可能全部上榜。擂臺賽最終是運氣好的上壘，不是腦袋好的奪魁。

我的一夥朋友在21點擂臺賽盛行時，會用盡方法受邀，有時同一個週末跑單，

> **tips**
> 只要設法免費受邀或以低資費參加各類擂臺賽或抽獎活動，投資回報率相當高。

只要時間安排得當，打三個擂臺，並非不可能。例如：週五在賭場A打第一輪賽事，假使上榜，應該是週六下午打第二輪，那麼週六上午就可以在賭場B打9點的第一輪賽事，在賭場C打11點的第一輪賽事，下午1點回賭場A打第二輪賽事，依此類推，打得愈多，得標機會愈大。若一年內能得到一至二個頭等獎項，約US$20,000至US$100,000，那收入也算可觀了。其他尚有關於串合夥、分享獎金等方式，其內幕亦相當多。

　　賭場辦擂臺賽的目的，一則是回饋嘉賓，再則是要參賽者在賽程漫長的休息時間中，能去賭場檯面上玩，活躍賭場生意。其他擂臺賽詳情，請看第二章。

進場投資博奕股

　　富達證券（Fidelity Investment）的「抄股」高手彼得林區（Peter Lynch）在他的投資經典著作中曾說：「投資股票就是要觀察你每天日常生活中接觸的產品。」例如你到超市都是買金山牌牛奶，如果看到它所占的架位變大了，或它附屬的低糖、低脂奶製品逐漸地大量上市，那可能就是你該進場的前兆。如果你周遭一大堆朋友，都用HTC手機下載APP，不停的在較勁，看誰的功能多，那大概可以看看HTC股票的動態了；又譬如你最近看看最賣座的電影，是大陸博納（Bona）還是美國華納（Warner Brothers）公司所發行的？若是華納，那就投資華納吧！同理可證，如果您常常上賭場，也可以對賭場股票做適當的評估，例如：觀察這一季某賭場玩家是否變多了？若變多了，即可推論其原因：是促銷活動特別多嗎？或是報上廣告布滿其鋪天蓋地的宣

傳贈送、抽獎活動？有沒有商業團體、大學社團到這間賭場來開
年會或辦理比賽競技？或是這賭場是否擴充了軟硬體設施？這些
項目都是只要親臨現場稍加關注便可觀察的。不要忘了，資訊與
生活的脈動就是財富。

賭場內的業務情形，往往能正確反映出它的財務狀況。過去
3至5年（2008-2012）間，明明賭場玩家爆滿，紙醉金迷，但股
市卻低迷不振，是什麼原因造成這種現象呢？唯一的解釋就是，
遠在三千里外的紐約華爾街分析師，不知道拉斯維加斯的實務情
況，他們可能頂多打個電話，調查一下財經消息；相對地，玩家
是天天在那裡進進出出，現場體驗。玩家的第一手資訊，絕對不
會比分析師差，有誰能比玩家更瞭解賭場的興衰呢？

筆者因研究與銷售賭場的牌桌遊戲，在過去5年，常常進出
某幾家賭場，目賭其門庭若市、車水馬龍、晝夜不衰、燈火通
明；若問荷官們，景氣差，賭客賞的小費有無銳減？統一得到的
答案都是「沒有呀！」所以當華爾街分析師群起唱衰某幾間賭場
時，其言論實際上與我親眼目擊的實況，有著天壤之別。這情形
使我頓時大悟，原來這就是投資賭場股市的良機呀！果然不差，
這5年來博奕產業股市的崛起非常驚人，若用幾家賭場過去5年股
票的增值狀況，即可印證現場體驗的成效，賺錢的機會比比皆
是。

美國拉斯維加斯金沙集團（LVS）

美國拉斯維加斯金沙集團（Las Vegas Sands, LVS）在澳門
擁有金沙（Sands）和威尼斯人（Venetian），在拉斯維加斯有

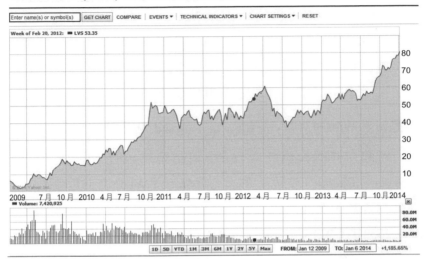

拉斯維加斯金沙集團（LVS）股價示意圖 資料來源：http://finance.yahoo.com

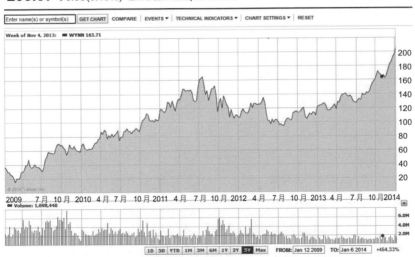

永利度假村（WYNN）股價示意圖　資料來源：http://finance.yahoo.com

Venetian（威尼斯人）和百家堡（Plazzio），在新加坡有海景洋灣（Marin Bay）的金沙賭場（Las Veags Sands），該企業股價從2009年到2014年初，已由每股US$8漲到每股US$80。其投資澳門的全額在3年內全數回收，他的老闆曾說過：「現在客人總數只有廣州一省的三分之一。中國還有那麼多省市呢。」

美國永利度假村（Wynn Resorts, Limited, WYNN）

同樣在澳門投資的Wynn百利賭場，因拉斯維加斯老店（Wynn和Encore）生意不彰，老總Steven Wynn決定在美國本土降低投資額，而在澳門加碼，甚至公告他的總部遷移澳門的意願，2009年到2014年初，其股價由每股US$18漲到每股US$200，計15倍，當然這中間中國因素很大，容後專題再議，但有一個不可否認的事實是：在過去5年，澳門賭場完全沒有看到經濟萎靡的跡象，全然一片樂土。這支股票不買，更待何時？

能看到這二家公司繁榮景象的玩家有多少呢？您是否天天置身賭場，卻錯失良機了。

新濠博亞娛樂有限公司（MPEL）

新濠博亞娛樂有限公司（Melco Crown Entertainment, MPEL）是由港澳博奕產業大亨何鴻燊之子何猷龍（Lawrence Ho）所領軍的。位於澳門的新濠天地（CITY OF DREAMS）是該公司的重要娛樂事業項目，一樓主攻華人市場，主打「百家樂」，二樓則分租給鐵石酒店（Hard Rock Casino），主打21點和西方客人。賭場內有高檔的購物中心、港澳海鮮飲茶，迎合中西貴賓再加上華麗舞臺一年四季隨時更新高檔劇目，生意興隆，蒸

如何靠賭場賺錢？

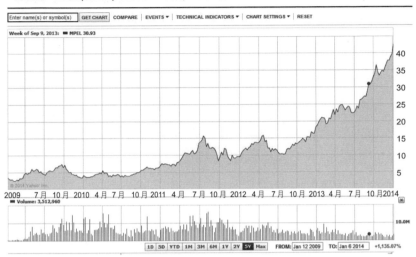

新濠博亞娛樂有限公司（MPEL）股價示意圖　　資料來源：http://finance.yahoo.com

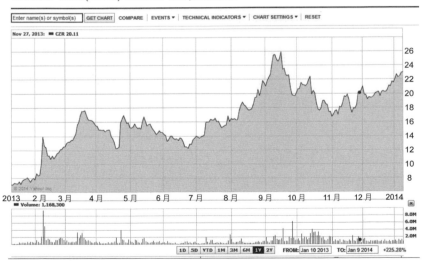

凱撒大地娛樂世界（CZR）公司股價示意圖　　資料來源：http://finance.yahoo.com

蒸日上。近期MPEL股價由每股US$5漲到今日每股US$42，幾乎是直線上升的。

凱撒大地娛樂世界（CZR）

回頭看美國幾支大股，凱撒大地娛樂世界（Caesar Entertainment, CZR）旗下有Harrah's，全球共計超過五十個賭場，2010年營業額達US$89億，2012年以僅每股US$8在紐約上市。在2013年1月至2013年3月，僅僅二個月，股票每股從US$6漲到US$15，共2.5倍。

米高梅（MGM）

米高梅（MGM）公司旗下有近20家賭場，2011年營業額達US$79億，股票雖比較沒被看好，但事實上也漲了多倍，可用狂飆來形容。

寶宜得（BYD）

再看美國境內以「社區」客人（Community Local）為主的賭場鏈——寶宜得（Boyd Gaming），股價在2013前半年時間都在每股US$6至US$14之間跳盪，振動幅度維持在20至30%，幾年來賭場來客數持久不衰，所以如果妥善利用正弦循環現象，在低進高出來回數次，財富不增加也怪！！在2013前半年，BYD股價已突破每股US$14，是繼續被看好的潛力股。

Empire Resorts, Inc.(NYNY)

證交所上有些面額小的股票，例如NYNY是紐約一家中檔賭場的股票，只擁有一家賭場，2012年間，其股價一直在每股

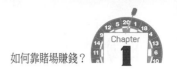

25.09 ▲0.11(0.44%) 12:09PM EST - Nasdaq Real Time Price

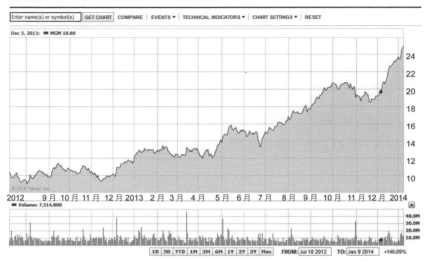

米高梅（MGM）公司股價示意圖　　資料來源：http://finance.yahoo.com

12.13 ▲0.28(2.36%) 12:05PM EST - Nasdaq Real Time Price

寶宜得（BYD）賭場鏈股價示意圖　　資料來源：http://finance.yahoo.com

US$2上下波動，如果每股上升US$0.20，就
是10%的利潤。若持續追蹤NYNY的業績適
時進出，也是一個生財之道，再則美國股
市大魚吃小魚的生態屢見不鮮，說不定哪
天NYNY被大公司併吞，就是大豐收的時候

了。在2013前半年，NYNY每股突破US$3，2013年年底一度漲到
US$6.5，亦是繼續被看好的潛力股。NYNY在2014前半年還衝上
US$9.0。

觀察賭場經營之盛衰、股價的震盪，評估預期收益，其正確
度遠比在桌玩上瞎猜下一張牌的高低數值來得高。如果玩家常到
賭場，卻沒有利用現場觀察來判斷賭場經營的盛衰，那就錯失投
資股市的效益，只能愧失良機了。

下次當您專注在手中二張牌或七張牌，或者拉老虎機時，不
妨先看看您的前後左右，分析一下賭場的整體運作，所得的資訊
一定比美國東岸華爾街天天坐辦公室的股價分析師更精準可靠。
所謂囊中取財、舉手之勞莫過於此。

銷售賭場牌桌遊戲，進入作莊的世界

牌桌遊戲的買與賣──洗牌至聖

全世界最大的非老虎機的博奕供應商叫「洗牌至聖」
（Shuffle Masters Entertainment, Inc），該公司的紐約股市代號
為SHFL，成立於1983年，在1993年開發出革命性的自動洗牌機
（Shuffler），開始出售能取代人工洗牌的機組。2011年，該公

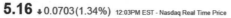

5.16 ↓0.0703(1.34%) 12:03PM EST - Nasdaq Real Time Price

Empire Resorts, Inc. (NYNY) 股價示意圖　資料來源：http://finance.yahoo.com

司的營業額為US$227,800,000。在澳門、拉斯維加斯，每個賭桌
上都有一台自動洗牌機，走遍世界，只要有賭場，就有洗牌至聖
的洗牌機。洗牌至聖的洗牌機一支獨秀，完全壟斷自動洗牌機市
場，荷官只要輕輕按鈕，牌就會一張張或一疊疊吐出來，除了迅
速正確，也可防阻荷官和賭場作弊之嫌，增進公信力。同時，洗
牌至聖的洗牌機恰如其他高科技產品，具有使用管理便利的特
性，為賭場節省了許多時間與人力，有了自動洗牌機後，中大型
賭場只靠機器，不再用人力洗牌。但如果一旦當機了，牌桌的運
作就受挫或停頓，必須立即補上一台機器，才能從新運作。近年
來洗牌至聖公司，改變其經營模式，自動洗牌機只租不賣（租金
每月超過US$1,000），賭場與洗牌至聖機組的關係可說是愛恨交

織〔註：2013年7月，百利科技（Bally Technologies）出了高於市價22%的13億美金，收購洗牌至聖〕。

洗牌至聖在博奕業的龍頭地位，就如同微軟公司在軟體業的地位一樣舉足輕重，除了控制賭場運行的各式自動洗牌機外，它擁有時尚最流行賭場牌桌遊戲的專利權與智慧產權或獨家銷售權。公司內擁有強悍的律師團隊，專攻智慧財產權訴訟，畢竟桌玩和流行歌、電影一樣，靠的就是專利權或智慧財產權賺進大把鈔票。

類似華人的麻將、牌九，西方人的21點、百家樂，被視為世界人類共有的文化資產，稱為「非私有桌玩」（Non-proprietary Games）或「公有桌玩」。只要政府監管單位同意，賭場可以免版權費地加設21點、百家樂或牌九。除這些非私有桌玩之外，另一類桌玩叫「私有桌玩」（Proprietary Games）。在今天市場上，這類私有桌玩，約有90%是洗牌至聖的。例如：任逍遙（Let It Ride，又譯為續著來）、加勒比撲克（Caribbean Stud Poker）、密西西比梭哈（Mississippi Stud Poker）、三卡撲克（Three Card Poker）、終極德州撲克（Ultimate Texas Hold'em）。

另外洗牌至聖也有許多不同的邊注（Side Bets，又譯為副押或副加注），搭配公有賭場的牌桌遊戲，可謂結合傳統與創新。例如：21點的遊戲增加了「對子邊注」的玩法。其玩法為賭客先在遊戲中下注「對子邊注」，遊戲開始的頭兩張牌，若拿到相同數字的牌，即可獲得11倍的賠率，否則邊注就輸了，與主玩無關；百家樂新增了「龍寶」（Dragon Bonus）的邊注，其玩法是

押玩家、閒家二方得分差是幾點，例如：假設閒家贏莊家9點，押中者可得30賠1，若莊家贏閒家8點，押中者可得10賠1，押不中就輸了，一翻兩瞪眼。邊注的競爭方式是先下手為強，先占領桌面上「多餘的投注區域」，就能搶得先機，阻擋其他廠商推出新的邊注設計。洗牌至聖的開發程式和高科技產業，如微軟、思科等公司雷同，除內部自行開發外，也長期在市場收購博奕中小型企業所開發的創新產品或軟硬體。最近洗牌至聖還在中國青島成立軟體開發中心，把一家電玩公司的工程師全盤挖角，一舉數得。他們收購新產品後，再善用其市場影響力，把這些創意發揚光大，或者是將收購的新產品漸漸冷凍不用、私下淘汰，使對手從市場上消失，以達到鞏固市場龍頭的地位。

2013年洗牌至聖的暢銷桌玩的銷售量表，如**表1-2**所示。單單這些桌玩，總數有3,650桌，每月租金若以平均每桌US$1,200元計算，每年的收入逾5,000萬之鉅（US$1,200×12×3,650＝US$52.6 M）。排名第二、三名的博奕桌玩銷售商為Galaxy Gaming

表1-2

2013年洗牌至聖桌玩的銷售量表

遊戲名稱	遊戲桌數
任逍遙	575 桌
加勒比撲克	450 桌
密西西比梭哈	275 桌
三卡撲克	1,600 桌
終極德州撲克	750 桌

資料來源：洗牌至聖（ShuffleMaster）2013年終報告

（GLXZ，股價US$0.25）和DEQ（DEQ-CN，股價US$0.40）。這兩家產業的淨值僅有US$10M，和洗牌至聖相隔水遠山遙。

設計賭場牌桌遊戲的發明人與洗牌至聖關係有如文化出版事業，他們如果是作家，洗牌至聖就是出版商，負責編輯包裝、代理銷售，經銷賭場牌桌遊戲的經銷商付原遊戲設計者15至20%的版權費用，桌玩遊戲設計者或持有人是靠每月租金收入維生的，與遊戲在賭場上真正的輸贏無關，若有人告訴您桌玩遊戲設計者或持有人，因遊戲贏錢獲利或因遊戲輸錢要負責賠償，那都是吹牛的假話。一般而言，小設計公司發行的新賭場遊戲，可以向賭場索價每月租金約US$399至US$799等，洗牌至聖每桌租金可以索價到US$1,000至US$1,500。

一個牌桌遊戲若能向賭場每個月取得租金US$1,000，就相當於出租一間公寓的租金。想想看自銷牌桌遊戲就等於出租兩間公寓，牌桌遊戲的研發價值由此可見。如果是交由洗牌至聖代理銷售，遊戲設計者取得的版權費就大約是每月15%至20%，也就是每桌每月US$150至US$200，也是非常不錯，若銷售量達到50桌，每月即可淨入US$7,500至US$10,000，也相當於中高領導或管理階層的薪資了。

> **tips**
> 發揮創意研發新的牌桌遊戲來賣給賭場吧！

作賭場促銷活動的供應商

買賣大小商品是個簡單易懂的生財之道。賭場長期以來都有定期的促銷活動，活動依規模、特別節日、市場對象不同而定，小型活動，贈送磁碗、廚房小用品、旅行背包、夾克、T恤

襯衫、帽子、瓶瓶罐罐或特殊功能的小禮品，價值在每件US\$3至US\$50間不等。大型活動則贈送珠寶、項鍊、手錶、飾品。賭場營運需要有長期的供應商，像是博奕專業商品，包含撲克牌、賭檯桌布、賭具、桌椅、燈光、舞臺、制服、老虎機顯示牌、維安系統等，還有服務性的需求，例如印刷、檯布、飲料、清潔、保安、泊車等，和一般大旅遊企業無異，不再贅敘。

> **tips**
> 賭場長期需要供應博奕專業用品，還有大小禮品、贈品，可以好好觀察、運用人脈，開啟經商的契機。

不要問荷官如何贏錢

不必問老虎機的管理人員或賭場工作人員哪個機器好？他們如果知道答案的話，早就不做管理人員了，還等您去贏嗎？

不必問發牌員（荷官）「這一手怎麼玩？」，荷官絕大多數不賭博的，因為荷官們：

1. 絕大部分不知道如何評論牌局的輸贏，他們的工作就是要熟悉牌桌遊戲規則，不能犯錯，做好客服，所謂「知其然，不知其所以然也」。
2. 看過太多輸家了，自己從來沒想過要下場。
3. 曾經狂妄自大、自以為是，認為懂得比其他客人多，就親自下場賭一陣子，等到吃大虧後，又回頭重操舊業，並且從此戒賭。
4. 去賭場只是為了工作，對賭博一點也不感興趣，所以從來

沒有坐到玩家牌桌的那邊。

絕大部分荷官下班後是遠離賭場的。就算有玩的話，也是小玩一下老虎機消遣而已。荷官基本上不需要知道遊戲的內涵與精髓，牌桌上輸贏與他／她無關。荷官的工作是發牌，愈機械化，就愈精準。當一位荷官說「我不知道怎麼玩」，他是真誠的，如果他說「這一手應該補牌」，您最好一笑置之，畢竟那是您的賭本，荷官與輸贏是沒有連帶關係的。

不要挑戰賭場的維安系統

賭場365天，二十四小時，都有天眼（Eyes in the Sky），360度監視往來的人潮，天眼可用高科技的軟體來分辨臉型、身材，確認人名、身分。更進一步與地方電話簿、住址等數據庫連線，互相對照搜索，交叉比對。對追蹤犯罪行為和奇異行徑的指認，具有天網恢恢疏而不漏的功能。所以不要挑戰賭場的監控保安（Surveillance），勿以惡小而為之，甚至要做到路不拾遺，因為上天真的有「眼」。

在澳門、東南亞賭場，因為怕天眼看不清遊客的臉，進場時不但進行一般性檢查，還一律不准戴帽，在美國賭場觸犯維安問題是很嚴重的，例如發牌員偷錢，即使是US$5，被逮到便要上博奕管理局「出庭」，若認定有罪，這輩子就無法在全美任何一個賭場內任職了。有位女性友人在櫃台內用US$800現金和US$200交換卷（該賭場發放的一種代金券）兌換US$1,000籌碼，行員

給了她US$1,000籌碼，但只收了US$200交換卷，沒收US$800現金，她當時也忘了回頭確認就走了，事隔一週後，她再回該賭場櫃台，才驚然發現其大頭照高高懸掛在內部告示牌上，嚇得她立刻轉頭就跑，從此再也不敢靠近該賭場。如果發牌員犯錯，誤給玩家籌碼，玩家沒有承認，且最終有證據證明，玩家是要吃上官司，並以重罪論（Felony）。

賭場維安是高科技鬥智的競技場，犯罪集團用高科技和複雜的數學模擬，用手機遙控，來操控老虎機竊錢、影響輪盤或偷牌、換牌時日一久，若不小心賊心現形，一失手，絕對是嚴峻的牢獄之災，後悔莫及。

賭場的總裁通常具有豐富的維安經驗，或是由維安部門直升成為總裁的。可見維安的重要，每天二十四小時，分分秒秒都要看守公司荷包，防堵四方八路、欲以身試法的份子。「算牌取勝」是否違法？理論上不是，但因賭場是商業場合，它的管理人有裁決權，決定要不要提供某些人的服務，所以賭場若對某些算家眼紅不順眼，都可以用「恕不招待」為由，將其逐出門外，不用闡述理由。一般這類被「請」出去的玩家，會把此一事件當作光榮紀錄大肆宣揚，畢竟只有「高手」才會讓賭場勞師動眾的有所行動，這些高手們從此可以開記者會、寫文章或到處演講，聲名大噪。

維安系統在硬體有360度鏡頭，可即時錄相存檔，在軟體上可辨明面相，追蹤玩家在場內的足跡，並根據您的貴賓卡所在老虎機將您定位，它的數據庫更會把玩家的資訊，與其他場外數據結合，例如家庭財產、親屬朋友交往實際，只要有個風吹草動，

整個維安系統便會啟動，開始追蹤任何罪犯行為，沒有出師不捷的。

筆者有一回在牌桌上放置了US$70籌碼，因小急離開一會兒，回來時桌上籌碼便不見了，管理人員找天眼調帶子，不到5分鐘，鎖定一位原隔壁玩家，假借離去時，就順手把我的籌碼帶走，那時此人仍在賭場另一張桌子，維安人員及時把她帶走，我的籌碼也完璧歸趙。不要以身試法，因惡小而為之。

另外賭場內有許多遊民，有的在老虎機上看有沒有殘餘的銅鈑，有的向其他賭客乞討零錢，說要付油錢或交飯錢，這些人不疾不殘，是腦袋缺一個筋，四肢不勤、臉皮不要，絕大部分是無人理睬的，最後他們常是被保安請出場，停車場也是有保全的，治安一般無堪慮之虞。

Chapter 2

時下最流行的桌玩

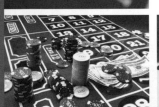

　　本章將細述在美國東岸大西洋城、西岸拉斯維加斯和一般較有名的賭場中，最流行也最受歡迎的桌玩。介紹各項桌玩規則、最佳玩法、數學分析與勝負底線，若玩家採用長時間最佳玩法時，其平均的輸率會降至最低，則桌玩是一個激盪腦力的博奕消遣；若真要靠桌玩提升正面收入，尚須仰賴賭本管理（Bankroll Management）與運氣。

21點（Blackjack）

　　21點是帶動全世界賭場營利的主要桌玩，可謂「bread and butter」，生計來源，它的歷史悠久，是西方重要的精神產物。因為沒有版權問題，所以賭場可以任意使用，完全不需支付任何費用。它本身玩法簡單，入門容易，也深受玩家喜愛。21點的賭場優勢（House Edge）穩定維持在1至2%之間，籌碼回收率（Hold）維持在15至20%之間。對歐美人士而言，21點屬於歐美文化，就如同麻將屬於華人文化一般；若不會玩21點或不瞭解21點的遊戲規則，會被視為是沒見過世面的鄉巴佬。

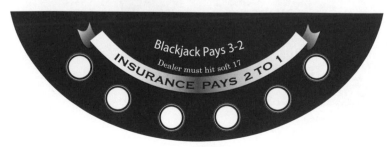

常見的 21 點桌面

21點的規則

有1副、2副、6副與8副牌的不同牌桌，因為用6副或8副牌，賭場優勢較1副、2副稍高，不需常洗牌，可節省時間，所以現今賭場大部分用6副或8副牌；不同賭場的玩法可能略有差異，例如有的賭場對子只能再分三次，有的可分四次；有的賭場規定玩家最先拿到的兩張牌是10和11才可以加倍下注（Double Down），有的則允許在玩家拿到任何前二張牌時，都可加倍下注等。

一般牌桌有最高與最低押注的規定，美國最低押注金通常為US\$3，澳門則是HK\$100起跳。

玩家下主押後，與莊家先各拿二張牌，莊家的兩張牌，正面朝上亮出牌面的牌稱為**面牌**（Up Card，又譯為明牌），正面朝下蓋起來的牌稱為**底牌**（Hole Card，又譯為暗牌）。玩家的牌，有些賭場是全開，有些是全閉，每個玩家自行其加總其牌面的點數總和。么點牌（Ace）可當1點或11點，J、Q、K算10點，其餘點數按面值計算。

以點數高為優勢者

玩家如果得到的首兩張牌是一張么點牌，一張價值10點的牌，便算取得「21點」（Blackjack）。此時，若莊家也21點，就平手。若莊家沒有21點，玩家即可贏得「一倍半」的押注金額（在美國許多賭場把賠率降為5賠6），然後，此局結束。反之，若莊家有21點（Blackjack），而玩家沒有，則玩家輸。若莊家第一張開出的面牌顯示是么點牌時，荷官會問玩家買不買「保險注」（Insurance），亦即以押注金額的一半作為保險金額，賭莊

家的底牌是不是10點，如果莊家手持的是21點（Blackjack），玩家將贏得保險金額的2倍，但由於主押輸了，這樣下來，玩家仍是持平，不輸不贏。

玩家與莊家，最終以點數高者為獲勝。玩家看完自己二張牌後，若雙方都沒21點，則玩家先動。玩家可選擇**補牌**（Hit，或稱加牌）、**不補牌**（Stand，又譯為停牌）、**加倍**（Double，或稱賭倍）、**分牌**（Split）、有些賭場**允許投降**（Surrender）。一般在投降時，需輸掉原押注金額的一半。

連續補牌不超過21點

玩家依莊家翻開的面牌點數，猜測莊家蓋起的底牌點數，判斷牌局的進行方式，可以選擇補牌、不補牌，或一直補，只要總數不超過21點時，連續補牌是允許的。當牌的面值總和超過21點時，就稱為**爆牌**（Bust，或破了）。玩家爆牌時，無論莊家是什麼牌，莊家都是贏。玩家動作完成後，輪到莊家。莊家的牌，一般限定是在17點以下時必須補牌，含16點或軟17點（Soft 17，意指一張么點牌及一張6點）。17點或17點以上一定要停，若莊家爆牌，則所有未爆牌的玩家，無論點數多少，都是贏家。若玩家及莊家均未爆牌，以點數高者為贏家，玩家贏牌的賠率為一賠一。**表2-1**提供最簡易的21點基本玩法，此玩法可用於1副、2副和6副牌的情況。

> *tips*
>
> 在21點中，玩家第一要思考的是不能比莊家先爆，第二才是求高點數，而非一味追求高點數，這是一般玩家容易犯的錯誤，正確的玩法應該是「先衡量莊家會爆牌的可能性，再考慮自己持有的牌的高低及出路」。

表2-1

簡易的21點基本玩法

玩家牌型（Player）	莊家牌型（Dealer）	
硬牌（Hard）	2 到 6	7 到 A
4 到 8	補牌	補牌
9	加倍下注	補牌
10	加倍下注	除 10、Ace 外加倍下注
11	加倍下注	除 Ace 外加倍下注
12 到 16	不補牌	補牌
17 到 21	不補牌	不補牌
軟牌（Soft）		
13 到 15	補牌	補牌
16 到 18	加倍下注	補牌
19 到 21	不補牌	不補牌
對子拆牌（Split）		
22、33、66、77、99	分牌	不分牌
88，AA	分牌	分牌
44、55、10-10	不分牌	不分牌

註：以上是簡易的基本玩法，著重在實用易記、大眾化、不繁瑣，此法與專業達人常用的最佳基本玩法，在賭場最終優勢上相差極小。

　　賭場統計上，21點之所以能夠獲利的原因，是因為**如果玩家先爆牌，玩家就輸了，若在同一輪中，當莊家與玩家二者均爆牌時，算莊家贏，而非平手，這一基本規則就完全保證賭場優勢**（House Edge）。21點賭場優勢在1.5%至2%之間，賭場平均籌碼回收率在15至20%以上。

　　21點是博奕類著作討論最多的桌玩，本書將提出一些最佳玩法的建議，有了這些基本武器，就不至於在牌局中瞬間潰敗。若加上能對下賭額度實施有效管理，不貪、不縱，保證你除了盡興之外，還能享受賭場免費的餐飲招待；如果手氣佳，還可能帶些

紅利回家。

玩家基本可循的打法是：

🎴 手中二張是11點時，除莊家Ace外，加倍。

🎴 手中二張是10點時，除莊家開牌是10、Ace外，都加倍。

🎴 面對莊家開牌為2、3、4、5、6點時，自己手中二張牌為12、13、14、15、16點時不要補牌。

🎴 88對子，面對莊家7點以下時，分為二手。

🎴 Ace對子，不論莊家牌為何，全都分為二手。

21點的參考數據

以下試就玩單副牌時的幾個重要數據，分析21點的特質，供有興趣成為桌玩設計者的人參考，只要運用下列數字特性，加上自己的創意，即可開發出有趣的新桌玩或21點的邊注。

算出莊家何時爆牌

表2-2顯示出莊家第一張牌點數與其爆牌及贏牌的概率百分比。例如第三、四、五列的第二行顯示，當莊家第一張牌是4、5或6點時，有40%以上的概率會爆牌，如果在此時玩家為12點或

表2-2

莊家面牌點數與其爆牌、贏牌的概率百分比

莊家開的面牌	莊家爆牌的可能性（％）	玩家贏的可能性（％）
2	35.30	9.8
3	37.56	13.4
4	40.28	18.0
5	42.89	23.2
6	42.08	23.9
7	25.99	14.3
8	23.86	5.4
9	23.34	－ 4.3
10	21.43	－ 16.9
J	21.43	－ 16.9
Q	21.43	－ 16.9
K	21.43	－ 16.9
A	11.65	－ 16.0

12點以上，卻又選擇再補牌，那就有可能會比莊家先爆，所以還是不要再補牌，以不補牌為妙，靜待莊家先爆。**表2-2**的第三欄顯示，莊家第一張牌點數對應玩家贏牌的概率，正數代表玩家是贏的可能性，負數代表玩家是輸的可能性。當莊家亮的第一張牌是10、J、Q、K及么點牌時，玩家贏的可能性為負數，即輸的可能性極高。

當我們手中拿任兩張牌，若再補一張時，爆牌的概率又是多少呢？**表2-3**顯示莊家或玩家補牌後爆牌的概率，從表中可看出，拿到14、15、16點時，補牌爆牌的概率極高，都在55%以上。

玩家兩張牌得到的總點數和概率分布的概況如下：

兩張牌點數（1副牌）	出現概率（%）
21 點（Blackjack）	4.8
硬點數（17-20 點）	30.0
補牌不可能爆牌（2-11 點）	26.5
需決定補牌與否（12-16 點）	38.7
共計	100

表2-3

莊家或玩家補牌後爆牌的概率

補牌前點數	補牌爆牌的概率（%）
21	100
20	92
19	85
18	77
17	69
16	62
15	58
14	56
13	39
12	31
11 或更少	0

拿到「好牌」（19、20、21）的機會只約20%，大部分的牌都是差強人意，大多數玩家會埋怨手氣不好，但其實21點本來取得好牌的平均概率就只有五分之一。

算出下一手如何贏

在玩家拿到牌之前，到底可不可以判斷，下一手贏的概率是

多少呢？

　　算牌達人一般就是拿掉某張牌之後，即某張牌已出後，評估該張牌對整體牌局輸贏概率的影響，藉此決定自己下一手牌的出路，並瞭解牌局的優劣勢。若剩餘的牌可能給玩家較大優勢，那玩家下一手就下較大賭注，若剩餘的牌可能對玩家較不具優勢，玩家就下小注或不下注。所以分析師常用去除牌的方式，分析每張牌對牌局優劣情勢的影響。

　　表2-4顯示在某張牌拿掉後，對玩家優劣勢影響，正數值「＋」表示玩家優勢升高，負數值「－」表示玩家優勢降低。例如拿掉5，表示玩家已出過一張點數5的牌，玩家優勢增加0.67%，所以如果出過愈多點數為5的牌，剩餘的牌勢對玩家愈為有利。同樣道理，若么點牌已出了很多，對玩家則很不利（－0.59%）。分析莊家最終拿到點數的概率如下：

表2-4
牌拿掉後對玩家優劣勢之影響

拿掉的牌	優劣勢之影響（%）
2	＋ 0.40
3	＋ 0.43
4	＋ 0.52
5	**＋ 0.67**
6	＋ 0.45
7	＋ 0.30
8	＋ 0.01
9	－ 0.15
10	－ 0.51
Jack	－ 0.51
Queen	－ 0.51
King	－ 0.51
Ace	－ 0.59

莊家最終牌	拿到此牌的可能概率性（%）
兩張 21 點（Blackjack）	4.82
21 點	7.36
20 點	17.58
19 點	13.48
18 點	13.81
17 點	14.58
不會爆牌的總計（以上總和）	71.63
爆牌的可能	28.37

雖然莊家爆牌的可能性為28.37％，概率很高，但若玩家先爆牌，玩家即已輸牌，最終還是賭場贏。**表2-5**為玩6副牌時，玩家頭兩張牌總點數的概率。

在相同的21點玩法規則下，若以數學分析，可發現牌的副數愈多，對莊家愈有利。比較玩單副牌與多副牌莊家的優勢概率數值：

牌的副數	賭場優勢（%）
1副	1.04
2副	1.42
4副	1.61
6副	1.67
8副	1.70

表2-5		
玩6副牌時，玩家頭兩張總數概率表		
頭兩張牌總點數	出現次數	%
2	5,688,788	0.56888
3	11,878,029	1.18780
4	17,569,362	1.75694
5	23,744,513	2.37445
6	29,431,939	2.94319
7	35,607,962	3.56080
8	29,423,858	2.94239
9	35,619,044	3.56190
10	41,316,779	4.13168
11	47,484,820	4.74848
12	88,784,151	8.87842
13	83,103,696	8.31037
14	76,918,837	7.69188
15	71,229,362	7.12294
16	65,050,332	6.50503
17	59,361,279	5.93613
18	65,064,272	6.50643
19	59,359,549	5.93595
20	105,870,752	10.58708
21	47,492,676	4.74927
	100.00000	

說明一個賭場優勢（House Edge）在某一套相同的特定規則下的走向。不同玩法規則下，數值會變，但走向不變。

21點的邊注

成功的21點邊注（Side Bet，又譯為副押、副加注），其玩法必須在不影響主要21點的遊戲中進行，以保障及維持賭場收益。

因為只要玩家21點玩法不變，主押可以為賭場帶來穩定的收益，那些利潤如同煮熟的鴨子般，不會因為有邊注，而影響其既有固定的利潤。玩家對邊注有選擇押或不押的權利，與主押不同，可以隨性地決定押或不押，而押注的高低會因不同邊注設計而異，有些是規定不得超出主押，稱為Cap。另外有些是自定與主押不同的最高與最低額度。賭場判定邊注好壞的指標稱為「參與率」（Participation Rate），就是看玩家玩的次數中有多少百分比下注了。一般有10%以上，此邊注就算不錯了。邊注一般可為21點的主押提升3%至10%的回收率（Hold）。

邊注賠率一般而言高於1比1，但由於得獎可能性（Hit Rate）低，所以賭場最終仍有高於近3%的優勢，有的甚至達30%。因為邊注賠率從3倍到1,000倍不等，相對較高，對相信手氣或想起死回生的玩家，是孤注一擲拼搏的機會。邊注刺激了玩家的情緒，帶動了氣氛，同時亦增加了賭場的收益。

21點的邊注桌面（含小漢仔邊注）

教你這樣玩

1.玩家在玩21點時，調整押注大小的幾個重點：

(1)牌是有記憶的，已出的牌不會再出現，不要說「10點出得很多，會再出」事實上恰好相反。

(2)太多的Ace、10、J、Q、K出現時，剩下的小牌多（2、3、4、5、6點多）牌勢不利於玩家。因為莊家小於17點時，必須補牌，當小牌多時，莊家容易補到高點，而不容易爆牌。

(3)太多的小牌（2、3、4、5、6點）出現時，剩下的大牌多（10、J、Q、K多）牌勢有利於玩家。因為莊家小於17點時，必須補牌，當大牌多時，非常容易爆牌。

2.玩家16點對莊家10點時，如果允許投降就投降，其他都不投降。

3.莊家有A時，全部不買保險注（除非你有精密計算，貼近追蹤）。

4.若賭場不允許「加倍下注」時，則改以「補牌」取而代之，但有軟牌18點時則停牌。

5.本玩法強調簡單易記，並非數學上嚴謹的最佳玩法，但它和複雜的最佳玩法比，結果相差無幾。

6.硬牌（Hard Hand）是指手上的前兩張牌沒有么點牌。

7.倘若賭場不允許「投降」，就以「補牌」取代之。

　　有興趣設計邊注的讀者請注意，賭場桌玩主管們通常希望邊注有統一的賠倍表，且最好在單副、兩副、6副或8副牌均可適用，如此在管理上不易造成困擾。邊注有繁雜不一的賠倍表，很難登上檯面！

高投資報酬率的超幸運（Lucky Lucky）

此邊注是依據玩家原有的二張牌，與莊家翻開的一張面牌，共三張牌的總點數和牌型來決定此邊注的輸贏，其中Ace可以是1或11點。

此邊注在加州與拉斯維加斯十分風行，得獎率為26.56%，超過四分之一以上，也就是說每4手，玩家就有一次機會可以拿到紅利，對玩家而言算是高

遊戲「超幸運」常見的標誌

投資回報率的邊注，而賭場的優勢只有2.66%，不太符合賭場預期的經營效益，但因為這個邊注太受玩家歡迎了，所以賭場只好勉為其難、薄利多銷，吸引玩家光顧。

■超幸運（6副牌）牌面數值出現的次數、概率、賠率

前三張牌	出現次數	概率（%）	賠率	返還（%）
同花 777（Suited 777）	80	0.0016	200	0.3191
同花 678（Suited 678）	864	0.0172	100	1.7234
不同花 777（Unsuited 777）	1,944	0.0388	50	1.9388
不同花 678（Unsuited 678）	12,960	0.2585	30	7.7553
同花 21（Suited 21）	26,568	0.5299	15	7.9492
不同花 21（Unsuited 21）	406,296	8.1043	3	24.3130
任何 20（Any 20）	377,568	7.5313	2	15.0626
任何 19（Any 19）	364,320	7.2670	2	14.5341
其他	3,822,720	76.2513	－ 1	－ 76.2513
總計	5,013,320	1	--	－ 2.6556

用達人的精演算法理論上可以反敗為勝，見第四章詳述。

混合21點與三卡撲克的「21+3」

　　「21+3」是混合21點與三卡撲克玩法的邊注，玩家以原有的兩張牌與莊家剛翻開的一張牌，總共三張牌的撲克牌型來決定輸贏，也就是說不計三張牌的點數，若三張牌是同花、順子、條子或同花順均贏，否則邊注就輸。

「21+3」邊注桌面示意圖一

　　此邊注有兩個賠倍表，6副牌時是均賠9比1，無論前述的三張牌是同花、順子、條子或同花順，其賭場優勢均為3.24%。

■「21+3」（6副牌）牌面數值出現的次數、概率、賠率

事件	出現次數	概率（%）	賠率	返還（%）
同花順（Straight Flush）	10,368	0.2068	9	1.8613
三條（Three of a Kind）	26,312	0.5248	9	4.7236
順子（Straight）	155,520	3.1021	9	27.9192
同花（Flush）	292,896	5.8423	9	52.5812
對子（Pair）	977,184	19.4918	－1	－19.4918
其他	3,551,040	70.8321	－1	－70.8321
總計	5,013,320	100.0000	--	－3.2386

■「21+3」（2副牌）牌面數值出現的次數、概率、賠率

　　當2副牌時均賠2.5比1，則不論三張牌是同花、順子、條子或同花順，賭場優勢為2.78%：

事件	出現次數	概率（%）	賠率	返還（%）
同花順（Straight Flush）	384	0.2109	2.5	0.5272
3 條（Three of a Kind）	728	0.3998	2.5	0.9994
順子（Straight）	5760	3.1630	2.5	7.9076
同花（Flush）	8768	4.8148	2.5	12.0371
對子（Pair）	34,944	19.1890	2.5	47.9726
其他	131,520	72.2225	－ 1	－ 72.2225
總計	182,104	100.0000	--	－ 2.7786

「21+3」邊注桌面示意圖二

　　對21點的死忠玩家而言，把21點和三卡撲克任意無厘頭地混合，會讓人感到思路混淆，因此對此邊注深惡痛絕，荷官們更埋怨此邊注的玩法，認為一會兒要算點數，一會兒又要看撲克牌型，兩種完全不同的思路，卻必須快速轉換，令荷官們暈頭轉向，十分費神，但僅管如此，這邊注因賠倍表簡單，仍然很受玩

家喜愛。

皇族同花（Royal Match）

此邊注的玩法為，如果玩家剛拿到的兩張牌是同花就獲勝，如果情況是一張王（King）、一張后（Queen）且同花，就被視為皇族同花，所得的倍率極高。

遊戲「皇族同花」常見的標誌

■「皇族同花」（6副牌）牌面數值出現的次數、概率、賠率

事件	出現次數	概率（%）	賠率	返還（%）
同花王后（Royal Match）	144	0.2968	25	7.4202
同花（All Other Matches）	11,868	24.4620	2.5	61.1551
其他	36,504	75.2412	− 1	− 75.2412
總計	48,516	100.0000	--	− 6.6658

玩6副牌時，一般常見的賠率如上，賭場優勢為6.66%。

■「皇族同花」（1副牌）牌面數值出現的次數、概率、賠率

事件	出現次數	概率（%）	賠率	返還（%）
同花王后	4	0.3017	10	3.0166
同花	308	23.2278	3	69.6833
其他	1,014	76.4706	− 1	− 76.4706
總計	1,326	100.0000	--	− 3.7707

玩1副牌時，一般常見的賠率如上，賭場優勢為3.77%。

幸運女神（Lucky Ladies）

這也是一個很簡易的邊注，只要玩家拿到的兩張牌加起來有20點即可獲勝。

「幸運女神」桌面示意圖

■ 「幸運女神」（6副牌）牌面數值出現的次數、概率、賠率

事件	出現次數	概率（％）	賠率	返還（％）
一對紅心皇后，且莊家 21 點 （Q of Hearts Pair & Dealer Has BJ）	135,360	0.0015	1000	1.4563
一對紅心皇后（Q of Hearts Pair）	2,738,340	0.0295	125	3.6827
同點同花，和為 20 （Ranked and Suited 20）	43,105,500	0.4638	19	8.8115
同花，和為 20（Suited 20）	193,112,640	2.0777	9	18.6990
不同花，和為 20（Any 20）	744,863,040	8.0139	4	32.0554
其他（Non-20）	8,310,740,400	89.4138	－ 1	－ 0.894138
總計	9,294,695,280	0.0000		－ 24.7089

　　玩6副牌時，賠率如上，賭場優勢為24.7％，遠遠超出尋常的優勢，而玩家拿賠倍的概率只有10.6％，就是平均玩10手得1手，相對困難。但它的市場接受度卻很高，主因是由於產品發行較早，當時也就沒有競爭。尤其是提供1,000倍的賠率給「一個紅心皇后對子同時莊家有Blackjack」，所以即使賭場優勢是近25％，此邊注仍相當吸引玩家，只能說感性的賭客還是比理性的多。

■「幸運女神」（1副牌）牌面數值出現的次數、概率、賠率

事件	出現次數	概率（％）	賠率	返還（％）
一對皇后，且莊家 21 點 （Pair of Queens With Dealer BJ）	1,344	0.0207	250	5.1713
一對皇后（Pair of Queens）	28,056	0.4318	25	10.7951
同點對子，和為 20（Ranked 20）	88,200	1.3575	9	12.2172
同花，和為 20（Suited 20）	137,200	2.1116	6	12.6697
任何二張牌和為 20（Any 20）	411,600	6.3348	3	19.0045
其他（Non-20）	5,831,000	89.7436	－ 1	－ 89.7436
總計	6,497,400	100.0000		－ 29.8858

　　玩單副牌時，賭場優勢為29.89%。

對子廣場（Pair Square）

　　此邊注的玩法是，如果玩家的前兩張牌是對子，即可獲勝。然後再根據是否同花，有不同賠率。

■「對子廣場」（6副牌）牌面數值出現的次數、概率、賠率

事件	出現次數	概率（％）	賠率	返還（％）
同花對子（Suited Pair）	780	1.6077	12	19.2926
不同花（Non-suited Pair）	2,808	5.7878	12	69.4534
其他（No Pair）	44,928	92.6045	－ 1	－ 92.6045
總計	48,516	100.0000	--	－ 3.8585

■「對子廣場」（1副牌）牌面數值出現的次數、概率、賠率

事件	出現次數	概率（％）	賠率	返還（％）
不同花（Non-suited Pair）	78	5.8824	15	88.2353
其他（No Pair）	1,248	94.1176	－ 1	－ 94.1176
總計	1,326	100.0000	--	－ 5.8824

　　這個邊注在澳門、澳大利亞等地的賭場相當盛行，在澳門

可只押HK$50，比主押小，而且玩家可以押注在其他玩家的邊注上，賠率是11倍。

三卡撲克（三張撲克，3 Card Poker）

1994年時，三卡撲克首次在賭場出現，當時正值玩家玩膩21點，而市場上沒有新的桌玩，一片空白，三卡撲克挾其天時，幸運地在少數的賭場中，嶄露頭角，登上了屈指可數的幾張桌子；但因規則太簡單，甚至可謂無聊到底，隨即被打入冷宮、棄如敝屣，如此銷跡了3年之久。

直到2002年，洗牌至聖（Shuffle Muster）收購了三卡撲克，並全力操作市場，強化它的新鮮、快速與高賠率的概念，三卡撲克從此威震江湖，風行全世界賭場持續達10多年。

三卡撲克是博奕界公認最具指標性的桌玩鉅作，也是桌玩業界不老的長青樹，為桌玩歷史添上一個不朽的里程碑；它造就了一個明星級的設計大師——德雷韋伯（Derek Webb），同時也打造了一個在2013年市場價值達美金13億的大企業——洗牌至聖（Shuffle Muster）。

三卡撲克的成功，更激勵了一群逐夢的桌玩設計師，每一個逐夢者都期望發明下一個三卡撲克，但有點不幸的是新設計師們往往無視三卡撲克當初長期坎坷的奮鬥史，只盼一夜致富天下知，殊不知一個新桌玩和任何一個商業產品一樣，上場後必須一步一腳印，經過市場嚴酷考驗，才能生存，沒有一蹴可幾的神話。

三卡撲克的現況是它的專利即將在2016年左右失效，也就是說每個賭場以後可以自由創作本尊專用版的三卡撲克，而免付任何人版稅，屆時市場的變化有待觀察。

三卡撲克的成功，激勵了許多桌玩設計師

三卡撲克的規則

遊戲以1副牌五十二張進行，不含鬼牌（Joker）。主玩（Main Game）有二押：**預付**（Ante，又譯為底押）與**加注**（Play，意即Raise）；另外有一押為邊注，稱為**壓對**〔Pair Plus，又譯為對子以上（含）〕，邊注可以選擇押或不押。若選擇要押，必需在發牌前就押。

其實整個三卡撲克包含二個遊戲：主玩押的是與莊家PK兩者牌的優劣高下，邊注是押玩家自己的三張牌是否至少比對子強，和莊家的牌無關。押邊注時，有對子以上就贏，而且三張牌愈好，像同花、三條等，贏倍就愈高；但若三張牌連對子都沒有，邊注就輸；有些賭場會准許只押邊注，不必押主玩。

三卡撲克的設計模式確立了桌玩設計的典型與標準，此模式在其他桌玩上到處可見。

主玩步驟

玩家先下預付。玩家與莊家各拿三張牌，莊家開一張，莊家與玩家要PK三張牌之大小，依撲克牌順序排列為準：三張同花順＞三條＞順子＞同花＞對子＞Ace＞王＞后＞……＞2等，玩家在拿到「好牌」時，可在加注位置上下押一個與預付等值的注；若玩家覺得是壞牌時，可以封牌（Fold，又譯為棄牌，即是蓋牌或丟牌）只輸預付。

莊家的三張牌中，若是沒有對子，而且最高點數的牌是比后（Q）還小，這手牌稱為「不符資格」（Non-qualified）。這時，不論玩家是什麼牌，莊家需要把「加注」退還給玩家，然後賠1倍的預付給玩家。

莊家的三張牌中，若最高的牌是后（Q）或比后（Q）高，那就由莊家與玩家比三張牌的優劣高低，玩家比莊家高時，預付與加注均賠1比1，玩家比莊家低時，押注全輸；兩人平手時沒輸贏。

玩家的三張牌，如果有同花順、三條或順子時，無論手上牌是輸是贏，玩家的預付均另加付紅利（見**表2-6**）。

這個給預注上附加的紅利設計有兩個目的：

🎲 因為原來規則簡

表2-6

「三卡撲克」玩家牌型與在預付上額外添加的賠倍表

牌型	在預付上額外添加的賠倍
同花順（Straight Flush）	5倍
三條（3 of a Kind）	4倍
順子（Straight）	1倍

單,所以就要在賠率上增加變化,運用變化來讓玩家落入
迷宮,這些添加精彩與變化的元素叫「預付加紅」。

🎲 此作法可降低賭場優勢,用紅利回饋於玩家,最終賭場不
會贏得太多、太快。

三卡撲克的最佳玩法

依數學分析,主玩是可以導出一個最佳玩法,但若選擇下邊
注,那就全靠運氣,得之我命,與玩法完全無關。

教你這樣玩

1. 在主玩中,當玩家手上的三張牌是〔Q-6-4〕以上就加注,否
則就封牌(Fold)。〔Q-6-4〕是應加注的最低牌,例如〔Q-7-
2〕也是可以加注的。

2. 莊家若拿到較差的牌時不繼續牌局,美其名為「莊家不符資
格」,其實是莊家應該輸牌時,卻不比了,也就不會輸了,這
是使莊家最終贏錢的保證,選擇用后(Q)為基準,是數學模
擬計算出來的。

3. 三卡撲克莊家贏率為55.03%,輸率為44.91%,平手率為
0.06%,輸贏差值藉由「預付加紅」來抵消一部分,最終賭場
優勢為3.37%。

4. 賭場中,三卡撲克的主押與加注,若以電腦模擬精算可得其籌
碼回收率(Hold)為2.01%。

5. 不同的賭場會略為修飾其賠率。

 贏得Pair Plus邊注

　　因為邊注是個獨立的遊戲，所以在數學分析上，邊注的計算是與主玩完全分開的。玩家在未發牌之前需選擇押或不押邊注（Pair Plus）。 其規則是若玩家的三張牌是一個對子以上（含對子），無論莊家牌如何，邊注可以贏得下列賠倍：

牌型	賠倍	賠返玩家率（％）
同花大順（Royal Flush）	40	0.72
同花順（Straight Flush）	40	7.97
三條（3 of a Kind）	30	7.06
順子（Straight）	6	19.55
同花（Flush）	3	14.88
對子（Pair）	1	16.94
其他	－ 1	－ 74.39
賭場優勢		7.28

百家樂（Baccarat）

　　百家樂可能最先是法國人發明的，但卻深受華人喜愛。從2008年至今，在拉斯維加斯最不景氣的時刻，各類桌玩衰微沒落，唯獨百家樂的下注熱度一枝獨秀，只增不減，徹徹底底挽救了賭城崩潰的危機。統計上顯示，21點的桌玩由1990年至今，數量逐年遞減，唯有百家樂桌數每年遞增，尤其在中國經濟崛起後，華人手頭寬裕，豪賭不會手軟。我們現在就來看看華人的賭勁，讓數字說話。2013年，因為農曆春節在二月份，一月份華

人光顧賭場的人數較去年同期減少，內華達州賭場百家樂在一月份的淨贏（Net Win）只有US$95,500,000，比2012年同期跌了50.7%，幸好在二月份假日期間，大地回春，百家樂桌上又回復了它的歡笑聲。

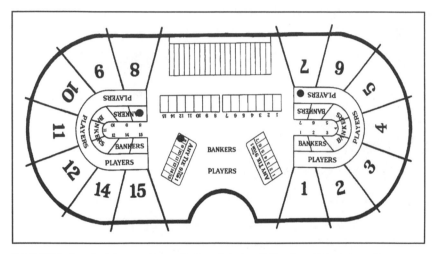

百家樂牌桌　資料來源：謝文欽等譯，《賭場經營管理》，揚智文化，頁221

百家樂的規則

百家樂一般用8副牌玩，沒有鬼牌，開盤前，由玩家下注在莊（Banker）或閒（Player）上，也可自由選擇下注邊注，如平點（Tie，即莊家和玩家平手），「莊家對子」（Banker Pair）或「玩家對子」（Player Pair），或選擇全不押邊注。玩家下注後，荷官在莊區和閒區各開二張牌，把二張牌點數相加，點數計算方法如下：

🎲 Ace算1點。

🎲 J,Q,K算0點。

🎲 其餘按面值記點。

取得莊區和閒區點數之總和後，只取其總和的個位數，例如〔8,9〕之和為17，其淨點數是7，所以百家樂的點數都是在0與9之間。

荷官依下列規則加開莊區或閒區的第三張牌：

🎲 若莊家或閒家至少有一家開的前二張牌，總數為8或9時，稱為**例牌**（Natural，又譯為自然8或9、天生贏家），比較點數高低，此回合結束。

🎲 若閒家點數為5點或5點以下，閒家加補一張牌，若閒家點數5點以上則維持原牌數，不加牌。

🎲 若閒家不動〔即閒家手持5點以上（6,7點）〕，而莊家是5點或5點以下，則莊家補開一張牌，例如：玩家〔3,3〕是6點，莊家〔2,3〕是5點，莊家需補一張牌。

🎲 在閒家補上第三張後，莊家依**表2-7**的規則來決定應再補或不補。

開完牌後，閒家與莊家比點數和，點數高者獲勝。若玩家押「莊」區而「莊」區贏時，玩家的主押中，賭場抽押注金額的5%作為傭金；若玩家押「莊」而「閒」贏時，玩家的主押輸；若玩家押「閒」而「閒」贏時，玩家的主押中，賭場不抽傭金。若玩家押「閒」而「莊」贏時，玩家的主押輸；若「閒」「莊」點數

表2-7

百家樂閒家補第三張牌後，莊家之補牌規則

莊家點數	莊家補或不補規則									
	閒家的第三張牌									
	0	1	2	3	4	5	6	7	8	9
7	不補	不補	不補	不補	不補	不補	不補	不補	不補	不補
6	不補	不補	不補	不補	不補	不補	補	補	不補	不補
5	不補	不補	不補	不補	補	補	補	補	不補	不補
4	不補	不補	補	補	補	補	補	補	不補	不補
3	補	補	補	補	補	補	補	補	不補	補
2	補	補	補	補	補	補	補	補	補	補
1	補	補	補	補	補	補	補	補	補	補
0	補	補	補	補	補	補	補	補	補	補

平手時，玩家的主押沒輸沒贏，但若玩家也有押「平手」的邊注，則邊注押注賠8倍。

數學顯示，百家樂的賭場優勢相對不高，當用8副牌玩時，其分析結果如下：

	輸（%）	贏（%）	賠倍	淨輸贏值（%）
押莊	44.63	45.86	0.95	－1.06
押閒	45.86	44.63	1	－1.24
押平	90.49	9.52	8	－14.36
押對子	92.53	7.47	11	－10.36

賭場在邊注上的優勢高，莊閒兩家點數平手的概率是9.52%，亦即大約每10手中會贏得1手，賭場優勢為14.36%；拿對子的概率是7.47%，大約是每14手中會贏得1手，賭場優勢為10.36%。

教你這樣玩

1. 押莊贏時，因要扣除5%傭金，所以淨賠0.95倍，傭金是贏的時候給的，完全符合東方人「有福同享」、「獨樂樂不如眾樂樂」的人生哲學。

2. 押「莊」的贏面為45.68%，稍高於押「閒」的贏面44.63%，若玩家全押「莊」，扣除5%傭金後，賭場優勢僅1.06%；玩家全押「閒」，賭場優勢則有1.24%。

3. 玩家可以不押注，要求莊家「送一手」，就是免費開一次牌，看看牌勢。

4. 一般玩家可以不用知道荷官開牌的規矩，只要押「莊」贏或「閒」贏即可。

百家樂的最佳玩法

百家樂既是華人的最愛，坊間自然氾濫著「百家樂必勝玩法」的出版物，玩家也常用記錄卡來看牌的走勢，有一個戰略是一直押莊，贏則不變，輸則轉向；也有用民主投票，人云亦云的方式下注的，看同桌上押莊閒的哪一方多，就押哪方；再者，就是跟著贏家走，看誰常贏就跟他押，不花腦筋，但是在數學分析上，這些方案均無根據，所以本書不予置評，就數學而言，最佳玩法是只押莊家，最終真正輸贏還要看運氣，不要忘了，賭場背後有個金山，而大部分賭客沒有。

 閒家贏

閒家自然 9 點　　　　　　　　莊家 0 點

莊家贏

閒家 2 點　　　　　　　　　　莊家 5 點

押平手贏

閒家 6 點　　　　　　　　　　莊家 6 點

百家樂的顯示牌

　　一些電子廠，如洗牌至聖（Shuffle Machine）等，提供顯示牌協助玩家瞭解開牌的趨勢，目的是讓玩家自己能推演出一套必勝玩法，但究竟是否真的有真正的必勝玩法？套一句老話，信者恆信，不信者恆不信。

百家樂的顯示牌

開發百家樂邊注或相關桌玩

　　以下這些數字，對有興趣開發相關桌玩和有志設計邊注的人，可提供很好的參考，**表**2-8是開二張牌，用百家樂計點方式算它們的點數，例如：用8副時，前二張拿到0點的可能性是14.735%，比拿到其他點數可能性高。

　　表2-9是百家樂最終點數出現的的概率，從表上最右一行可看出，莊家拿到6、7、8、9點的概率，普遍集中於12.108%以上，而閒家拿到6、7、8、9點的概率，則大約在13.3%以上。

表2-8

以百家樂計點的可能性

開二張牌點數	單副（％）	6 副（％）	8 副（％）
0	14.34708	14.718753	14.735900
1	9.64232	9.497750	9.490300
2	9.34727	9.447294	9.453200
3	9.66552	9.498173	9.490300
4	9.34561	9.448820	9.453200
5	9.64818	9.497388	9.490300
6	9.35452	9.448227	9.453200
7	9.64653	9.496924	9.490300
8	9.34631	9.448813	9.453200
9	9.65666	9.497859	9.490300
	100.00000	**100.000000**	100.000000

表2-9

百家樂最終點數出現的的概率（％）

莊家點數	百家樂點數										
	閒家點數										
	0	1	2	3	4	5	6	7	8	9	總和
0	0.580	0.493	0.484	0.475	0.493	0.505	1.148	1.167	1.764	1.768	8.878
1	0.486	0.410	0.402	0.393	0.411	0.423	0.980	0.999	1.211	1.213	6.928
2	0.484	0.410	0.400	0.391	0.409	0.421	0.978	0.996	1.207	1.208	6.905
3	0.539	0.464	0.456	0.445	0.411	0.422	0.980	1.000	1.294	1.267	7.278
4	0.921	0.812	0.772	0.763	0.726	0.687	1.031	0.997	1.290	1.345	9.343
5	0.924	0.815	0.858	0.903	0.836	0.794	1.139	1.106	1.347	1.349	10.070
6	0.973	0.812	0.856	0.900	0.916	0.929	1.924	1.899	1.448	1.451	**12.108**
7	1.082	0.921	0.911	0.903	0.920	0.933	2.018	2.035	1.559	1.561	**12.843**
8	1.702	1.156	1.144	1.138	1.153	1.167	1.560	1.582	1.098	1.104	**12.803**
9	1.708	1.159	1.148	1.141	1.156	1.171	1.565	1.587	1.106	1.103	**12.844**
小計	9.399	7.453	7.432	7.453	7.431	7.451	**13.323**	**13.367**	**13.324**	**13.369**	100.000

牌九撲克（Pai Gow Poker）

在美國，**牌九撲克**比牌九骨牌（Tile）更風行。走到每個賭場多少都有幾桌，它不是一個歷史發展下的自然產物，而是由某一個人所發明的。至於發明人是誰，有幾種不同的說法，有人說，是一位洛杉磯老華僑發明的，但依洛城時報報導，另一個較可靠的說法是，發明人叫山姆特羅辛（Sam Torosian），他是個賭場老闆，山姆當初誤信律師，以為牌戲不能拿專利，所以未申請專利保護，從此以後牌九撲克變成和21點、百家樂一樣沒有智慧財產權，是人類共有的資產，任何賭場都可免費使用。雖然牌

九撲克的英文名字極富中國味，但它還是一個純粹洋人的撲克遊戲，至今在澳門仍未嶄露頭腳。

牌九撲克的規則

牌九撲克的玩法是用1副牌五十二張，加上一張鬼牌，共五十三張牌進行。遊戲本身只有一個主押，玩家下注後，玩家與莊家各分七張牌（現在牌九撲克之牌桌面，多涵蓋另外二至三個洗牌至聖或DEQ的邊注，容後再論）。玩家需要把七張牌分二手，稱之高階手（High Hand，或是H）和低階手（Low Hand，或者是L），高階的手含五張牌，低階的手含二張牌。高低階的優劣順序如下：五張A＞同花大順＞同花順＞四條（又稱四梅、鐵支）＞葫蘆＞同花＞順子＞三條＞二對＞對子＞單張牌A＞K＞Q＞……＞3＞2。

此外，鬼牌可用於三種用途

1.當Ace。
2.用來補齊五張順子或同花。
3.用來補齊五張同花順或同花大順（皇家同花順）。

牌九撲克是七張牌的桌玩，高階手牌需在七張牌中取五張，這五張牌拿到五張Ace、同花順、四條、葫蘆、同花、順子等的概率是多少呢？頻率如何？平均幾手可會出現一次呢？依據**表 2-10**所示，平均要136,612手才能看到一次五張A。

分成五張和二張的兩手牌的唯一限制是，五張高階手牌必需要高於二張低階手牌。下列二手牌是符合規定的分牌方式，因為

牌九撲克桌面示意圖

表2-10

牌九撲克各類牌型出現的概率及頻率

牌型	數量	概率（%）	平均幾手出現一次
五張 A（Five Aces）	1,128	0.00000732	136,612
同花順 / 同花大順（Straight/Royal Flush）	210,964	0.00136862	731
四條（Four of a Kind）	307,472	0.00199472	501
葫蘆（Full House）	4,188,528	0.02717299	37
同花（Flush）	6,172,088	0.04004129	25
順子（Straight）	11,236,028	0.0728935	14
三條（Three of a Kind）	7,470,676	0.04846585	21
二對（Two Pair）	35,553,816	0.23065464	4
對子（One Pair）	64,221,960	0.41663862	2
其他	24,780,420	0.16076246	6
總計	154,143,080	1	

高階手牌高於低階手牌，不視其花色：

低階手牌〔Q-K〕　　高階手牌〔A-9-7-8-2〕
低階手牌〔Q-Q〕　　高階手牌〔K-K-2-3-4〕

下列二手（不視其花色）是不合規定的分牌方式，因為低階手牌高於高階手牌：

低階手牌〔A-2〕　　高階手牌〔K-Q-9-7-8〕
低階手牌〔5-5〕　　高階手牌〔A-K-Q-3-3〕

不合規定的分牌方式，視為輸牌。

玩家可以任意安排自己的七張牌，玩家先分牌，荷官才分牌，荷官必須依照場規（House Way），安排莊家所屬的高低階手牌。荷官分好牌後，玩家與莊家都亮牌後，比較二手的高低，決定玩家的勝負。比較的方式是高階手對高階手，低階手對低階手，但有三個重點：

1.當玩家、莊家二者「拷貝」（Copy，又譯為平階手，即玩家和莊家的牌同一順位）時，算莊家贏。
2.玩家必須高低階手牌二者都高於莊家，才算贏。
3.當玩家贏時，玩家須付5%的傭金。

這三個重點就是莊家最終必贏的寶鑑。但牌九撲克與其他桌玩不同處在於，牌九撲克中，玩家可以輪流作莊，享受上述的優勢，與其他玩家和賭場對戰PK。玩家如作莊時，所贏的籌碼，仍要交5%傭金給賭場。輪到作莊時，玩家可以放棄作莊的權利。

牌九撲克的賭場規定擺牌法

場規（**House Way**）是荷官基本的依循準則，荷官需熟練的把七張牌分成五張高階手牌，二張低階手牌。每家賭場有各自的場規，但都大同小異。場規可說是各賭場自認為最好的分牌法。玩家若不願自己安排高低階手牌時，或不知該如何安排手中的牌時，可請荷官依場規法代為排列出高低階手牌。

以下是賭城某賭場的場規，「前」（L）代表二張低階手牌，「後」（H）代表五張高階手牌。所用的順子、同花等詞是指五張牌的標準牌階：

沒有對子	最高階的一張置「後」（H），第二、三高的牌置「前」（L）
有一對	置對子於「後」（H），其次二張最高階的牌置「前」（L）
有二對	若其中有一對是 Ace，把對子分開到「前」（L）、「後」（H）。小對子放「前」（L），大對子放「後」（H）
	若有一對是 Jack 以上，另外一對是 6 或以上，分開到「前」（L）、「後」（H），小對子放「前」（L），大對子放「後」（H）
	兩個對子都是 6 以下，不分開，且置於「後」（H）
	其他的對對均分開，小對子放到「前」（L），大對子放到「後」（H）
	但若其餘三張中有 Ace，則無論對對大小，均不分對子，把 Ace 拿到「前」（L），將對對放到「後」（H）
有三對	最高對子置「前」（L），另二小對子的置「後」（H）
有三條	有三個 Ace 時分開一對 Ace 與單張 Ace，把單張 Ace 置「前」（L），一對 Ace 置於「後」（H）
	不是三個 Ace 時，全置之於「後」（H）
	若有二個三條，把小的三條置「後」（H），大三條中的一個對子置「前」（L）
有順子	置於「後」（H）
	六張順子，最高的單牌置「前」（L），五張順子置「後」（H）
	有順子並有二對，用二對方式排
	五張順子加一對，或六張順子加一張牌，若此張牌與六張順子之最高或低牌成對，把對子置於「前」（L）

有同花	置於後
	六張同花：最高的單牌置「前」（L），五張同花置「後」（H）
	有同花，同時有二對，用二對方式排
	五張同花加一對，把對子置於「前」（L）
	順子加同花：要儘可能讓「前」（L）有最高階。
葫蘆	把對子與三條分開，除非對子是 2，同時，另二張牌有 Ace 或王（K）。例如：〔2-2-3-3-3-A-K〕，場規是把〔A-K〕置「前」（L），〔2-2-3-3-3〕置「後」（H）
四條	2 到 6 的四條：置後
	7 到 10 的四條：分成兩對對子，但若有 AK，AQ 與 AJ 時，不分對子，四條全部「後」（H），把 AK、AQ 與 AJ 置「前」（L）
	J 到 K 的四條：分成兩對對子，除非其他三張牌有 10 以上的對子
	Ace：分成兩對對子，除非其他三張牌中有 7 以上對子，此時就不分成兩對對子，把 7 以上對子置「前」（L）
同花順	置於後
	若同時也有二對，還有單張的 Ace，就把 Ace 置「前」（L），二對置後
同花大順	見同花順

　　莊家的場規由賭場精算得來，因此玩家若以場規作為前後手牌的參考是理想的選擇。唯一需留意的是，在有數值較小的二對時，因為玩家知道莊家在有相同手牌時會分開二對，為了突破莊家的招數，玩家可能會故意不把兩個對子分開以贏得牌局。

　　假如玩家與莊家都依某賭場的場規玩，牌九撲克的精算分析顯示：玩家贏牌的概率為28.61%，贏牌時需付5%傭金，淨得28.61%×95％＝27.18%，賭場優勢約為2.73%（＝29.91－27.18%）。

莊家高低階均贏	28.61%
高低階一贏一輸（平手）	41.48%
莊家高低階均贏	29.91%

牌九撲克的邊注

牌九撲克的邊注是可選擇押或不押的，依玩家手中七張牌，而非依五張牌的牌型賠倍，且需順子以上才賠，賭場優勢為7.76%（見**表2-11**）。

牌九撲克的累積特獎（Progressive Jackpot，又譯為累進式的累積賭注）的討論見下節。

表2-11

牌九撲克的邊注，玩家牌型賠倍示意表

牌型	賠倍數	數量	概率（%）	返還（%）	平均幾手出現一次
七張同花順（沒有鬼牌，7 Card Straight Flush）	8,000 to 1	32	0.00002	0.16608	4,761,905
同花大順＋同花王后（Royal Flush + Royal Match）	2,000 to 1	72	0.00005	0.09342	2,127,660
七張同花順（含鬼牌，7 Card Straight Flush With Joker）	1,000 to 1	196	0.00013	0.12716	787,402
五張A（Five Aces）	400 to 1	1,128	0.00073	0.29272	136,612
同花大順（Royal Flush）	150 to 1	26,020	0.01688	2.53206	5,924
同花順（Straight Flush）	50 to 1	184,644	0.11979	5.98937	835
四條（Four of a Kind）	25 to 1	307,472	0.19947	4.98680	501
葫蘆（Full House）	5 to 1	4,188,528	2.71730	13.58649	37
同花（Flush）	4 to 1	6,172,088	4.00413	16.01652	25
三條（Three of a Kind）	3 to 1	7,672,500	4.97752	14.93256	20
順子（Straight）	2 to 1	11,034,204	7.15842	14.31683	14
三對（Three Pairs）	Loss	2,862,000	1.85672	－ 1.85672	54
其他	Loss	121,694,196	78.94886	－ 78.94886	1
總計		154,143,080	100.00000	－ 7.76558	1

終極德州撲克（Ultimate Texas Hold'em）

終極德州撲克（簡稱UTH）是2006年由洗牌至聖（Shuffle Machine）推出的桌玩，全球賭場目前總共有750桌，終極德州撲克（UTH）是近年發展最好、市場擴充最迅速的桌玩。在拉斯維加斯，每一家賭場都有一到二張終極德州撲克桌玩，經常滿桌。網路上討論也非常熱烈，它把原來德州撲克（Texas Hold'em）中，全桌玩家對拚，逐一淘汰的形式，轉變為玩家對抗莊家（賭場），一對一的PK，玩家與玩家之間不互鬥，彼此互不相干。

早期有一類似的桌玩，稱為「德州撲克紅利」（Texas Hold'em Bonus，或簡稱THB），在德州撲克紅利中，當玩家有很好的牌時，例如說同花順（Straight Flush）或葫蘆（Full House）等，只仍贏1倍賠率，所以刺激感非常不足，缺乏令人興奮的誘惑，因此德州撲克紅利現在僅存在極少數零星的幾家賭場中。

終極德州撲克的規則

終極德州撲克（UTH）的桌玩設計如圖，桌面上的Ante稱預付（又譯為底押）、Blind稱盲押、Play稱加注，說明如下。

玩家在牌局開始前，需於二處下注，分別為預付與盲押，兩者金額相同。當玩家覺得可能有勝過莊家的機會時，有三個時間點可以加注。若選擇在其中一個時間點加注後，玩家就不能再添加籌碼，就只能等莊家翻牌，一較高下了。

玩家贏牌時，預付總賠一比一，盲押則依**表2-12**的賠倍。

注意：當玩家輸時，預付與盲押全收，但當玩家贏時，必需

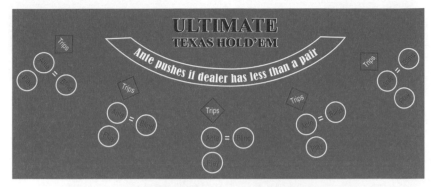

終極德州撲克（UTH）的桌玩設計

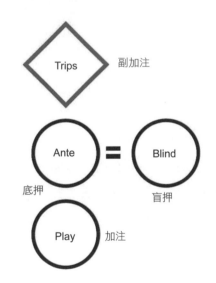

終極德州撲克（UTH）下押區示意圖

有順子以上，盲押才能有賠，這就是賭場優勢，玩莊平手時，預付與盲押均不賠。

表2-12

終極德州撲克的盲押賠倍表

玩家	賠倍
同花大順（Royal Flush）	500 倍
同花順（Straight Flush）	50 倍
四條（Four of a Kind）	10 倍
葫蘆（Full House）	3 倍
同花（Flush）	1 倍半（押 2 賠 3）
順子（Straight）	1 倍
其他贏（All Others）	平

遊戲進行的順序

基本上，終極德州撲克（UTH）的翻公共牌與下注的順序，依循德州撲克的慣用規則進行，試說明如下。玩家下注預付與盲押後，玩家、莊家各拿二張牌，桌中間有五張公共牌（Community Cards），牌面朝下。其後荷官分兩階段顯示公共牌，第一階段開左三張牌，叫翻牌（Flop），第二階段開右二張牌，叫轉牌（Turn）與河牌（River）。每個玩家與莊家在這個過程中都各自從七張牌，即五張公共牌加自己的二張牌中，選擇五張牌，組成最好的撲克手牌組合。

■檢視手中的牌，玩家第一次下注

玩家檢視自己的二張牌，如果玩家喜歡手上的兩牌張。例如：一對Ace、一對王、或一王一后且同花，那可以選擇馬上加注（Play），下押可以是底押的3倍或4倍，加注後玩家就不能再有動作了。如果牌好但卻步或牌壞，則可以選擇跳過（Check）。

■荷官開左面三張公共牌，玩家第二次下注

荷官檢視每個玩家下注與否後，打開左面三張公共牌（翻牌）。若玩家尚未下加注，此時可再檢視手中二張牌和已翻的三張公共牌，再決定選擇是否下押。若選擇下注，則必須下2倍預付。若牌仍不好或膽怯可再選擇跳過。

例如：手中有〔K-7〕，公共牌是〔7-8-9〕，玩家知道自己有一對7，最佳玩法應是加注2倍預付，但若因保守或怕莊家手中有一張8或9或大對子，那也可再選擇跳過。

■荷官開右面二張公共牌，玩家最後一次下注

荷官在檢視每個玩家下注與否後，打開最終二張公共牌（轉牌與河牌）。玩家若仍未加注，這是最後一次下注的機會了，這次只能下注與底押同額，也就是1倍預付。若牌特差，不得下加注，可以「封牌」（Fold），輸掉底押。

荷官在檢視每個玩家下注與否後，打開自家二張牌，連同五張公共牌，共有七張牌，挑選其中五張組合成最佳撲克手牌組合。例如：公共牌是〔7-8-9-J-Q〕。莊家是二張底牌是〔K-8〕，最佳的五張撲克手是〔8-8-K-Q-J〕，簡稱為一對8。

莊家與每一個玩家一一PK，高階手牌贏，低階手牌輸，其順序為：同花大順＞同花順＞四條＞葫蘆＞同花＞順子＞三條＞二對＞對子＞單張牌A＞K＞Q＞……＞3＞2。

莊家的最終五張牌，若沒有對子，稱為「莊家不符資格」（Non-qualified），玩家的預付全部退回，然後再比較牌面高低，決定加注與盲押的勝負。加注的賠率是1比1，盲押是順子以下不

賠，順子以上依賠率表走，最高的是同花大順，賠500比1。

在選擇最好的撲克手牌過程中，例如七張牌是〔5-6-7-7-8-9-9〕，那麼最好的五張牌撲克手牌應是〔5-6-7-8-9〕，一個順子，其他二張就不能用了；又如〔Q-5-5-6-6-7-7〕。最好的五張牌選擇是〔Q-6-6-7-7〕，那〔5-5〕對子就沒用了。若玩家與莊家PK，如果玩家二張私牌是〔9-9〕，莊家的二張私牌是〔J-2〕，而公共牌五張是〔6-Q-Q-K-K〕，那麼玩家最佳的五張牌是〔9-Q-Q-K-K〕，而莊家最佳的五張牌是〔J-Q-Q-K-K〕，所以莊家贏了，玩家原來的對子〔9-9〕變成無用武之地，只能扼腕嘆息。

可以看出來，終極德州撲克（UTH）千變萬化，初期與最終結果，常令人驚嘆又刺激，所以特別受大眾喜愛。

終極德州撲克的賭場優勢

終極德州撲克的賭場優勢原因很簡單，試就以下段落進行說明。

玩家必須於預付與盲押兩處下注。賭場在預付的優勢是，當莊家牌不符資格時（Non-qualified）時，莊家不比預付了，等於說原來非常可能會輸的牌乾脆不玩，退回預付，這個規則給了莊家16.57%的優勢。

賭場在盲押方面的優勢是，玩家的牌必須要是順子以上才會贏盲押；而若是贏，但在順子以下，盲押算平手不賠。雖在盲押得到特好牌贏牌時，有賠倍數，但賠倍數的設計，仍是先依保留莊家該有的優勢比率，再倒回去算可賠玩家幾倍，這個規則給了莊家31.47%的優勢。

玩家的優勢在於有效操控加注。這個規則給了玩家45.85%的優勢。簡單的說，玩家用最佳玩法，當拿到爛牌時封牌（Fold），輸二個預付（預注與盲押）；當拿好牌時，因可加注4倍預付，所以如果贏了，但手上沒有順子，可共贏五個預付（1＋4），如果有順子以上，就贏五個預付再加盲押的賠倍。

總之，莊家占上風的是預付和盲注，玩家占上風的是加注。經過設計者的精算後，提出一套盲押的賠倍，可讓莊家保有2.2%的優勢，計算為16.57%＋31.47%－45.86%＝2.2%）：

玩家開始時必須下二注：底押與盲押、同額	
預付賭場優勢	16.57%
盲押賭場優勢	31.47%
加注玩家優勢	45.86%

終極德州撲克的最佳玩法

在翻任何公共牌之前，如果手上有下列牌時，下注預付之4倍（不要押3倍）：

🎲 對子，除去2-2最小的對子。

🎲 Ace與任何一張牌。

🎲 王（K）與同花的任一張牌，例如：〔紅心K－紅心3〕，或不同花的王（K）與5以上，例如：〔桃花K－梅花8〕。

🎲 后（Q）與同花6以上，例如：〔紅心Q－紅心6〕，或不同花的后（Q）與8以上，例如：〔黑桃Q－梅花8〕。

🎲 Jack與同花8以上，例如：〔桃花J－桃花8〕或不同花的

Jack與10以上，例如：〔桃花J－梅花10〕。

在翻開三張公共牌之後，如果三張公共牌與二張私牌有對子，下注2倍，再推演下去，稍嫌複雜，不太實用，就此打住，不再細究了。

就理論上來說，用最佳玩法並不會讓玩家贏。只是統計上會輸的比較少。如果在桌玩中，能和同桌其他賭友交換私牌的資訊，例如你手中有一對6，最佳玩法要4倍於預付加注，但當你知道其他二人各拿一張6時，這時就不應該加注4倍的預付，而要選擇跳過。如此更精細的互換資訊的精確玩法，還可以使賭場優勢降得更低，賭博會變成廉價的博奕娛樂。

終極德州撲克的邊注

三條以上（含三條，Trips）

三條以上是可選擇押與不押的邊注，如果玩家最終的五張牌是三條（含）以上就有獎，否則就輸。這種邊注無技巧可言，也與莊家的牌無關，一翻兩瞪眼，賠倍表有若干形式，以下試以最受歡迎且最為常見的賠倍表為例。

依據**表2-13**顯示，第一欄的賠倍方式，賭場（莊家）的優勢為1.904%；第二欄的賠倍方式，賭場的優勢為3.498%；第三欄的賠倍方式，賭場的優勢為6.181%。不同的賭場會選擇不同的賠倍方式。

三條以上邊注的擊中率有15.27%，平均每7手可中一次，相當適中，而且賠率可觀，非常受玩家歡迎，雖然有些桌玩精算師

表2-13

三條以上的賭場優勢

玩家牌	賠倍 -1	賠倍 -2	賠倍 -3
同花大順（Royal Flush）	50	50	50
同花順（Straight Flush）	40	40	40
四條（Four of a Kind）	30	30	20
葫蘆（Full House）	8	8	7
同花（Flush）	6	7	6
順子（Straight）	5	4	5
三條（Three of a Kind）	3	3	3
其他（三條以下）	－ 1	－ 1	－ 1
總計	－ 1.904%	－ 3.498%	－ 6.181%

建議玩家要保持理智，不要下注，但可觀的賠倍，讓玩家不願放棄，這個邊注為賭場帶來的收益較其主押多得多。

三條以上邊注的實例

若莊家有二張牌〔7-8〕，公共牌〔2-3-7-8-J〕，玩家有〔9-10〕。則莊家最終五張牌為〔7-7-8-8-J〕，玩家最終五張牌為〔7-8-9-10-J〕順子，所以玩家贏了，預付賠1比1，加注賠1比1，盲押賠1比1。

若玩家邊注有押「三條以上」（Trips），則順子加賠5比1（如**表2-13**賠倍-1所示）。假如相同的公共牌〔2-3-7-8-J〕，相同的玩家有〔9-10〕，而莊家有私牌〔A-K〕，則莊家最終五張牌為〔A-K-J-8-7〕，沒有對子，屬於莊家不符資格（Non-qualified），此時，玩家最終五張牌為〔7-8-9-10-J〕，玩家的預付不賠，退回，加注賠1比1，盲押賠1比1。若玩家邊注有押「三

條以上」（Trips）則加賠5比1。

終極德州撲克的月入籌碼回收率

密蘇里州（Missouri）的某家賭場在2012年10月份終極德州撲克的業績如下（密州博奕管理委員會網站，www.mgc.dps.mo.gov）：

桌玩名稱	桌數	入袋金	籌碼回收	百分比
終極德州撲克	2	$635,240	$206,261	32.31

每月每桌籌碼回收達US$103,000，占32.31%，這樣鮮亮的數字，在全國各地賭場都差不多，我們可以用下列式子來檢驗這個數據的合理性：

30天（每月）×8小時（每天開桌的時間）×2桌×2.5人（平均每桌玩家）×25手（每小時玩的次數）＝30,000手（每月共玩的次數）

所以每手平均押注為：US$635,240 / 30,000≒US$21.17

終極德州撲克的預付是US$5，盲押也是US$5，加注是玩家決定，在US$5至US$20之間，賠倍大約1X至4X，若均值在US$10至US$12左右，賠倍大約2x居多，三個數加起來，共計是US$21至US$22左右，這些數字非常合理，且與上面運算值吻合：

玩家平均每手輸US$206261/30,000手＝US$6.84

賭場籌碼回收率是US$6.84/US$21.17＝32.31%

籌碼回收率（Hold）與精算分析師算的優勢（House Edge）

有10對1的關係，注意優勢是玩家採最佳玩法時計算出來的，一般客戶因膽怯該押大不押或神志不清，玩法錯亂，所有失誤都有助於賭場的回收率。終極德州撲克主玩的優勢（預付加盲押）為2.2%，邊注（Trips，指三條以上有獎的邊注）的優勢是3.498%，賭場的負責人表示，當地玩家樂於下押邊注，若稍微計算便可發現，全桌最終的籌碼回收率的確是在優勢的10倍左右（請見第四章的詳細解釋）。

就賭場這兩張桌子而言，毛利的收入扣除下列成本費用：

1.荷官工資約US$75／天／人。

2.管理人員工資。

3.桌玩租金，約US$3,000／二張（依US$1,500／一張／月）。

若不算市場行銷、廣告、免費餐飲等費用，每月每桌可營利約US$90,000。但由於每家賭場結構不同，市場成本很難估計或比較。

亞利桑那撲克-1.0版（Arizona Stud-1.0）

亞利桑那撲克（Arizona Stud）是五張撲克牌的桌玩，在基本觀念和三卡撲克、終極德州撲克相同，都是撲克類型的遊戲（Poker Variant），是玩家與莊家一對一PK，而玩家間不互相爭鬥，三卡撲克玩三張牌，終極德州撲克玩七張牌，亞利桑那撲克則介於其中，填充玩五張牌的市場空間。

亞利桑那撲克-1.0版的規則

遊戲進行的順序

遊戲中，每個玩家拿二張牌，
而桌面中間有二區，用一直線分
割，每區三張牌共六張牌，靠近玩
家的三張牌，是所有玩家與莊家的
公共牌（Community Card），近荷
官的一面另有三張牌，荷官可由三
張中選二張為己牌，玩家最終的五
張牌是，三張公共牌加二張自己的
牌，而荷官最終五張牌是，三張公
共牌加上自己三張中選二張最好的
牌組成，玩家與莊家各持五張牌，
並依高低階比拼分勝負。

亞利桑那撲克加注示意圖

玩家下預付（Ante），得二張牌。荷官在桌面放置六張牌，
分二行，每行各三張。一行是三張公共牌，一行是荷官的牌，牌
面朝下。

玩家檢視二張私牌，若好牌，此時可加注（Play），加注金
額為下注預付的3至4倍（3X或4X）。例如：手上有一對A，或一
對王（K），或A加王（K）等。若選擇下注，玩家即動作完畢，
後續不可再加注，等待與荷官PK；反之，若玩家牌不佳，或不願
押大，則可選擇跳過（Check）。

荷官翻開三張公共牌中右方的二張（桌面註「I」處）。若玩

家尚未下加注，則檢視自己的二張私牌加上二張公共牌的好壞，若牌好，此時可加注，下注金額為預付的2倍（2X）。例如：四張中有一個大對子，是好牌，若選擇下注，那玩家就動作完畢，後續不可再加注，等待與荷官PK，反之，若玩家四張牌仍不佳，或不願押大，還可以再選擇跳過（Check）。

亞利桑那撲克桌面示意圖

荷官翻開自己的三張牌中右邊的二張牌（桌面註「II」處），問尚未下加注的玩家要下注1X或封牌（Fold），這是最後機會。

玩家下加注或封牌後，荷官打開最後二張面朝下的牌（桌面註「III」處），一張公共牌和一張荷官的牌。

荷官在自己的三張牌中選擇二張牌，此二張牌需與三張公共牌合併，得到莊家最佳的五張撲克手牌組合。但若莊家的五張牌低於A與王（K），就是莊家不符資格（None-qualified），需退回玩家的預付（Ante）。

莊家的五張牌和玩家的五張牌比拼，依高低階論定勝負。若

表2-14

亞利桑那撲克加注押賠倍表

牌型	賠倍數
同花大順（Royal Flush）	100
同花順（Straight Flush）	50
四條（Four of a Kind）	20
葫蘆（Full House）	8
同花（Flush）	7
順子（Straight）	5
三條（Three of a Kind）	3
二對（Two Pair）	1.5

玩家贏了，預付和加注各賠1倍，若玩家手上牌是兩對以上的好牌，則加注押（Play）有加倍賠償。例如玩家最前二張是一對〔5-5〕，玩家下注4倍，若有一張公共牌是5，玩家就有三條，假設莊家只有一對，所以玩家贏了。預付是賠1，但加注押是賠3倍，也就是賠原來預付的4×3＝12倍之多。加注押贏時的賠倍表如**表2-14**。

亞利桑那撲克-1.0版的最佳玩法

在公共牌翻牌前，玩家拿到的二張私牌，若有同樣花色的AK、AQ、AJ、AT或對子，則加注，押預付的4倍，完畢。

荷官打開二張公共牌後，若二張私牌加二張公共牌中有對子即可加注，押預付的2倍，完畢。

當荷官再打開二張荷官的牌後，若玩家的手上牌比莊家此時四張打開的牌高，則加注，押預付的1倍，否則封牌。

亞利桑那撲克-1.0版的邊注

四張開牌紅利（4 Card Up Bonus）

荷官先開的前四張牌，含二張公共牌和二張荷官的私牌，若有比對子高的牌就有獎，並依**表2-15**賠倍率進行賠倍，否則就輸，賭場優勢為5.024%。

教你這樣玩

1. 數學精算結果顯示，亞利桑那撲克1.0版的賭場優勢為 3.0924%。在亞利桑那撲克中，莊家小有優勢，因為莊家的五張牌是三張公共牌，加上荷官自己的三張牌中，看牌後才選的最好的二張。既然如此，那玩家為何要玩？因為玩家有下列兩個優勢：

 (1)牌好時可以加注可到預付的4倍，牌壞時可以封牌。

 (2)牌好贏時，在已加碼的加注區可再錦上添花，得到高於1.5倍的賠率。

2. 亞利桑那撲克和終極德州撲克相較：

 (1)亞利桑那撲克對玩家而言較為經濟，只要一個預付押注就可開始玩；終極德州撲克則需要下預付和盲押二個押注。這樣能吸引更多的賭客。

 (2)亞利桑那撲克最終只有五張牌，牌型簡單，荷官比較不會犯錯。

 (3)亞利桑那撲克只有五張牌，所以玩的速度較快。

3. 亞利桑那撲克和三卡撲克相較，較具挑戰性。

玩家該贏卻輸（Player Bad Beat）

玩家如果有好牌，本來不該輸，但卻中箭落馬，預付與加注全輸，這個邊注就贏。例如：玩家有一個Jack以上的對子，但卻輸給莊家，那麼這個邊注就贏，押它是個買保險的概念，賠倍很高，賠倍表如**表2-16**。

表2-15

四張開牌紅利賠倍表

牌型	出現次數	概率（%）	賠倍率	返還（%）
四張同花大順（Royal Flush）	4	0.001	800	1.182
四條（4 of a Kind）	13	0.005	200	0.960
同花順（Straight Flush）	40	0.015	80	1.182
三條（3 of a Kind）	2,496	0.922	10	9.220
順子（Straight）	2,772	1.024	8	8.191
二對（Two Pair）	2,808	1.037	5	5.186
同花（Flush）	2,816	1.040	4	4.161
對子（Pair）	82,368	30.425	1	30.425
擊中率（Hit Rate）		34.469		
其他（High Card）	177,408	65.531	− 1	− 65.531
玩家輸贏共計	270,725	100.000		− 5.024

註：行內稱沒對子或對子牌型以下者為 High Card。

表2-16

玩家該贏卻輸賠倍表

玩家輸時之牌型（Beat Player Hand）	賠倍數
同花順（Straight Flush）	1,000
葫蘆（Full House）	800
同花（Flush）	500
順子（Straight）	200
三條（Three of a Kind）	60
二對（Two Pair）	20
高於 J 的對子（One Pair, J's or Better）	10
賭場優勢（House Edge）	6.6398%

教你這樣玩

　　賭場管理階層在決定是否購置桌玩時，必須探索這個桌玩為何莊家會「久賭必贏」的根本原因。賭場管理階層大多是具有豐富實務經驗（Operation）而晉升的人員，遊戲必贏的道理要能簡單易懂，無須仰仗數學分析，即可說明賭場優勢。

　　在後續提到的亞利桑那撲克2.0版的玩法中，因為玩家是在尚未知道其他牌的情形下就須進行封牌，久而久之，莊家自然有較高的勝率，這一點和21點桌玩類似。

　　在21點中，玩家先補牌，莊家後補牌，當玩家先爆，莊家後爆，玩家算輸，這就是21點莊家久賭必贏的簡單道理。

　　2.0版玩法遊戲規則簡淺明確，易辨輸贏，因此有助於銷售。

　　若玩家的預付和加注贏了，此邊注就輸。若預付和加注輸了，但沒有一對Jack以上，此邊注也輸了。此邊注的賭場優勢為6.6398%，當玩家封牌時，預付輸，但此邊注仍可以有效。

亞利桑那撲克-2.0版（Arizona Stud-2.0）

　　在同一亞利桑那撲克的專利下，共有兩種不同的玩法版本。之所以設計兩種不同的版本，是為了適應兩類不同的玩家需求：一類是喜歡高度刺激、大起大落的玩家；另一類則是樂於慢條斯理，小玩怡性的玩家。為了突顯兩類玩法的差異性，以下試就另

一類玩法進行說明。

第二類玩法的桌面設計如下：

中間有兩區，共可置六張牌，與第一類玩法的設計雷同，一樣有三張公共牌、三張荷官的牌，但其置牌區下方標示的翻牌順序則有別於第一類玩法。

標示出I，II的目的主要是為了要提示荷官：第一次翻牌（標示出I）是二張公共牌與一張荷官的底牌（Hole Card），第二次要翻的牌含尚未開的一張公共牌與荷官自己的二張牌（標示出II）。

亞利桑那撲克-2.0版的規則

玩家下預付（Ante），得三張牌。荷官在桌面放置六張牌，分兩行，每行各三張。一行是三張公共牌，一行是三張荷官的

牌，牌面朝下。

玩家先檢視三張私牌，選擇其中二張留下，棄掉一張，然後判斷手上二張牌之高低好壞，決定下注或跳過（Check）。若選擇馬上下注，那就必須再決定下注抵押的倍數，可以4倍、3倍或是2倍。下注完成後，玩家即結束此輪牌局，等待荷官開牌。例如若原來手中是Ace、王（King）與2，玩家可扔掉2，保留A－K。A－K在撲克中是上等牌，所以玩家可以下4倍抵押，然後等待荷官開牌。相反的，若玩家覺得牌況不佳，或不願押大，則可選擇跳過（Check）。

玩家動作完畢後，荷官翻開了三張公共牌中左方的二張和自己的一張私牌（見桌面上註「I」處）。

若玩家尚未下注，此時可檢視自己的二張牌加上二張公共牌，決定是否PK荷官的一張牌（已翻開）與二張公共牌。玩家可選擇下注一倍抵押或封牌（Fold），這也是牌局中最後下注的機會。

玩家下加注或封牌後，荷官打開最後兩張面朝下的牌（桌面註「II」處），一張公共牌和二張荷官的牌。

荷官在自己的三張牌中選擇二張牌，此二張牌需與三張公共牌合併，得到莊家最佳的五張撲克手牌組合。但若莊家的五張牌低於A與王（K），就是莊家不符資格（Non-qualified），需退回玩家的預付。玩家的加注保留，輸贏視與莊家PK結果而定。

莊家的五張牌和玩家的五張牌比拼，依高低階論定勝負。若玩家贏了，則所有預付（Ante）和加注（Play）都各賠1倍，沒有加賠。

亞利桑那撲克-2.0版的最佳玩法

　　在公共牌翻牌前，玩家拿到的三張私牌，留對子或二張大牌。若有二張同花，且第三張牌的點數數值只高出1點，則封第三張牌。

　　若所留的二張牌是AK、AQ、AJ、AT或對子，或同花色或不同花色，則加注（Play）並押預付（Ante）的4倍，此牌局完畢。在最佳戰略中（Optimal Strategy）有好牌就押4X大，差些的牌就跳過（Check），不要有押3倍或2倍的玩法。

　　若尚未下注，在荷官打開二張公共牌和一張私有牌後，若玩家的二張私牌加上公共牌中有對子，即可加注（Play）。若有四

教你這樣玩

1. 在1.0版的亞利桑那撲克中，玩家的加注可以在好牌時有加多倍的賠款；但2.0版的加注賠率只有一比一。

2. 1.0版在開始時，玩家只拿二張私有牌，荷官卻拿三張私有牌，即使後來加注賠率可能很高，玩家會感覺稍欠公平。2.0版在開始時玩家與荷官同樣各拿三張私有牌，玩家相對會感覺較為公平。

3. 在2.0版中，遊戲開始時玩家需由三張牌中擇二張牌留下，並需自行決定哪張牌需丟棄，此過程使遊戲充滿思考、決策、判斷與期待的樂趣，這是1.0版所欠缺的。在2.0版中，若全部開牌後，玩家發現自己封錯牌了，一般只會怪自己手氣不佳，不會責怪遊戲規則不公。

張同花或四張順子，即可加注。 若玩家的手牌至少是9點以上，並比莊家此時打開的一張牌高出5點以上，則加注（Play）預付（Ante）的1倍，否則封牌。此牌局完畢。

亞利桑那撲克-2.0版的邊注

二個對子以上紅利（Two Pair Plus Bonus）

　　玩家最終的五張牌，若有二個對子以上，則依**表2-17**賠倍率進行賠倍，否則就輸。玩家擊中率為10.7%，賭場優勢為5.121%。

表2-17
二個對子以上紅利賠倍表

牌型	出現次數	概率（%）	賠倍率	返還（%）
同花大順（Royal Flush）	1,600	0.0004	500	0.197
同花順（Straight Flush）	14,136	0.0035	200	0.694
四條（4 of a Kind）	212,576	0.0522	100	5.221
葫蘆（Full-House）	1,020,864	0.2507	50	12.536
同花（Flush）	1,705,544	0.4189	25	10.472
順子（Straight）	2,220,168	0.5453	20	10.905
三條（3 of a Kind）	13,105,664	3.2187	6	19.312
二對（Two Pairs）	25,286,976	6.2104	4	24.842
擊中率（Hit Rate）	--	10.7001	--	--
對子（Pair）	187,432,960	46.0331	－ 1	－ 46.033
其他（High Card）	176,169,912	43.2669	－ 1	－ 43.267
共計		100.000		－ 5.121

玩家該贏卻輸（Player Bad Beat）

　　玩家押的是有好牌時，主玩本來不該輸，但卻中箭落馬，預付與加注全輸。例如：玩家有一個Jack以上的對子，但卻輸給莊家，例如有一個Queen對子或三條2，這時「主押應贏卻輸」的邊注就贏，押它就如同是買保險的概念，賠倍極高，詳細賠倍表如**表2-18**。

表2-18

玩家該贏卻輸賠倍表

玩家輸時牌型（Beat Player Hand）	賠倍數
同花順（Straight Flush）	1,000
葫蘆（Full House）	500
同花（Flush）	250
順子（Straight）	150
三條（Three of a Kind）	30
二對（Two Pair）	15
高於 J 的對子（One Pair, J's or Better）	10
賭場優勢（House Edge）	**6.435%**

　　若玩家的預付和加注贏了，此邊注就輸。若預付和加注輸了，但沒有一對Jack以上，此邊注也輸了。此邊注的賭場優勢為6.435%，當玩家封牌時，預付輸，但邊注仍有效。

樂翻天（Lucky Fan Tan）

　　樂翻天是由中國古老遊戲「番攤」為基礎改版的桌玩，是典

 玩亞利桑那撲克2.0版時，玩家為何偏離最佳戰略？

依數學精算，當玩家採用最佳戰略玩法時，莊家在預付（Ante）與加注（Play）上的賭場優勢（House Edge）是1.34%。但電腦精算出的最佳戰略，細則複雜，非一般人可隨即運用的。結果往往是玩家玩法偏離最佳戰略，導致賭場籌碼回收率（Hold）遠遠超過賭場優勢的10倍，甚至有機會高於30%的籌碼回收率。

玩家最明顯的犯錯處有兩項：

【封牌時犯錯】

例如手上有K-8-9，而8-9同花，此時最佳戰略應是留K-9，封牌8。但玩家可能會因要貪拿將來的同花或同花順，而封大牌K，最後大半輸了。

【加注時膽怯】

例如前二張是同花A-K，用最佳戰略時，應下預付的4倍。如只加注2倍，最終結果是該贏大而卻只贏小，又便宜了莊家。

無疑地單單這兩個犯錯點，就讓莊家的籌碼回收率有很大的成長空間，也因此也就使得莊家籌碼回收率可能提升到在30%以上。

型的老酒裝新瓶，用快速簡明的撲克牌來代替原本遊戲中的扣子與籤條，並加入現代數學元素的創作。中國原始「番攤」賭博方法很簡單，在桌子上畫上十字，分成「一」、「二」、「三」、「四」四門，開賭者（莊家）在桌上放數十個大小相同的小銅錢，亦可用衣鈕、蠶豆、圍棋棋子等代替，然後用一個小瓷盤

1887 年紐約「番攤」賭博場景
資料來源：維基百科

或碗，反過來蓋著，當中放約數十個的銅錢。等閒家下注以後，打開小碗，以籐條或小木棒點算碗內的銅錢數目，四個為一組，到最後一組剩餘的銅錢決定勝出者；若剩一則一勝，剩二則二勝，如此類推。時至今日，「番攤」玩法已改變不少，例如可押〔0-1〕、〔1-2〕、〔1-3〕，〔0-3〕或〔2-3〕兩個數的組合，還多了念、角、丫攤、三門等不同的排列組合玩法，現在澳門賭場都有「番攤」。

傳統「番攤」中，以籐條或小木棒點算碗內的銅錢數目，以四個為一組，是數學的除以4的意思，玩家是押扣子總數除以4的餘數，整除是0，其餘三個餘數是1、2或3；新式樂翻天用6副三百十二張牌玩。莊家開三張牌，把點數相加，玩家押對應三張牌總點除以3的餘數，稱為「番攤數」，也就是整除時「番攤數」為0，另外的餘數（番攤數）只有1或是2。

玩家可選擇押注：

🎲 特定大獎的三張的總點數和為：1、2、3或25、26、27。
🎲 三張的總點數高、中、低、零的分區。
🎲 番攤數0、1 或2。

樂翻天是現代西方版的番攤，沒有技巧，全憑運氣，它用6

副牌玩，若為防堵精算考量，可以讓荷官洗完牌後，切深五十至一百張左右，所餘二百至二百六十張還可以玩70至90手。

七人玩的樂翻天，桌面設計如下圖。桌面中間已把總點數所對應的番攤點標明清楚，玩家與荷官只要順著遊戲步驟走，不必作任何實際計算，連番攤數是什麼意思，是怎麼來的，其實都不必知道。

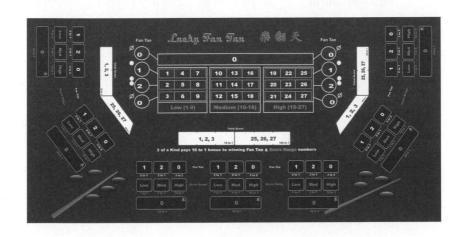

桌面靠近荷官的部分是荷官操作的區域，如下圖：

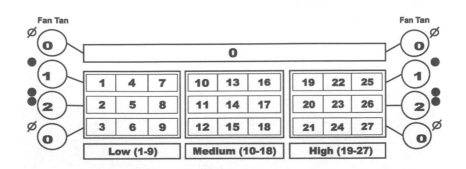

荷官開三張牌，把點數相加，每張牌的點數計算方式如下：

Ace	1點
2-9	照牌面算
10、Jack、Queen、King	0點

所以總點數最低0，最高27，桌面中間有三大方格和上面一大格，顯示總點數分為四區：零區（Zero）含0；低區（Low）含1-9；中區（Medium）含10-18；高區（High）含19-27。荷官左右兩邊各有四個圓圈，內有數字0、1與2，是三張牌的總點數對應的番攤數。桌面明白顯示，沿著中間左右直線延伸：

總點數	番攤數
1、4、7、10、13、16、19、22、25	1
2、5、8、11、14、17、20、23、26	2
3、6、9、12、15、18、21、24、27	0

所以我們強調，荷官與玩家其實都不必知道番攤數的背後意義，只要看到桌面上的圖示就可以了。

玩家下押區如圖，只要在賭場限額內，均可在任何區、任何數下注，同區也可下注多個數字：

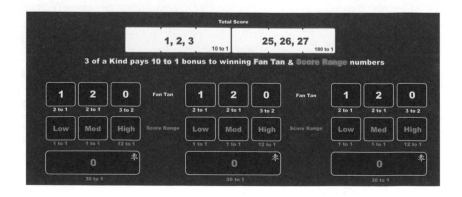

押注的三大區塊為：

1.特獎個別數：押開牌的總點數和是1、2、3，或是最大的 25、26、27。

2.總點數區：低區（總點數1-9）；中區（總點數10-18）； 高區（總點數19-27）或零區（總點數0）。

3.番攤數：0、1或2。

樂翻天的規則

玩家可以在任何下注區下注，金額不限。荷官宣布停注，然後在桌面放三張牌，面向下。

莊家依序打開三張牌，可以用先開二張，再開一張的方式，增加趣味，莊家把三張點數相加得總點數。荷官把標記或吉祥物放在對的總點數上，然後荷官依桌面，看這總數對應的是零、低、中還是高區，放標記在對應的區，然後再沿此總點數的左右方向，看對應的番攤數，在兩個對應數上也放標記。

例如三張牌是〔3-5-7〕，總數是15，是中區，還有左右對應番攤數是0，所以押總點數是中區和押番攤數0者就贏的牌局。

荷官收走沒押中的注，並依押中數值進行賠倍。

樂翻天的賠倍

個別數的賠倍

押注	賠倍
1、2、3	賠 10 倍
25、26、27	賠 180 倍
開其餘總點數	押注均輸

以上為押總點數最小的1、2、3或最大的25、26、27，單一數字的賠倍。例如玩家只押單數1，當三張牌為〔A-K-Q〕，總點數是1，押中者賠10比1；若玩家只押單數25，當三張牌為〔8-8-9〕，總點數是25，押中者賠180比1。

總點數區的賠倍

押注	押中賠倍
低區（總點數 1-9）	賠 1 倍
中區（總點數 10-18）	賠 1 倍
高區（總點數 19-27）	賠 12 倍
零區（總點數 0）	賠 30 倍

以上為押總點區低區、中區、高區及零區，押中的賠倍。例如三張牌為〔3-5-7〕，總點數15是中區，押中區賠1比1。

番攤數的賠倍

押注	押中賠倍
1	賠 2 倍
2	賠 2 倍
0	賠 1.5 倍

以上為押注番攤數，押中時的賠倍。例如三張牌為〔3-5-7〕，總點數15，番攤數押0。押中的賠率是1倍半。

特別紅利

當三張牌開出的是三條（3 of a Kind）時，押中的總數區與番攤數的下注，可加賠15倍。

例如三張牌為〔8-8-8〕，共24點，押「高區」的應賠12倍，再加上三條15倍的紅利。若也押番攤數0的先賠1.5倍，再加三條

15倍的紅利。

若三張牌為〔K-K-K〕共0點，會贏錢的有二注：

1.番攤牌押0的，賠1.5倍，外加三條時15倍特別紅利。

2.總點數0，押零區的賠30倍，外加三條15時特別倍紅利。

樂翻天的數學

玩8副、6副、4副、2副、1副牌時，隨意取三張牌時，若以電腦程式計算總點數與番攤數，其結果如下所示：

三張總和	番攤	出現次數／概率				
		8 副	6 副	4 副	2 副	1 副
0	0	341,376 /（2.866%）	142,880 /（2.850%）	41,664 /（2.818%）	4,960 /（2.724%）	560 /（2.534%）
1	1	260,096 /（2.183%）	109,440 /（2.183%）	32,256 /（2.182%）	3,968 /（2.179%）	480 /（2.172%）
2	2	323,584 /（2.716%）	135,936 /（2.711%）	39,936 /（2.702%）	4,864 /（2.671%）	576 /（2.606%）
3	0	396,128 /（3.325%）	166,760 /（3.326%）	49,200 /（3.328%）	6,072 /（3.334%）	740 /（3.348%）
4	1	470,528 /（3.950%）	197,856 /（3.947%）	58,240 /（3.940%）	7,136 /（3.919%）	856 /（3.873%）
5	2	553,984 /（4.651%）	233,280 /（4.653%）	68,864 /（4.658%）	8,512 /（4.674%）	1,040 /（4.706%）
6	0	639,328 /（5.367%）	269,000 /（5.366%）	79,280 /（5.363%）	9,752 /（5.355%）	1,180 /（5.339%）
7	1	733,696 /（6.159%）	309,024 /（6.164%）	91,264 /（6.174%）	11,296 /（6.203%）	1,384 /（6.262%）
8	2	829,952 /（6.967%）	349,344 /（6.968%）	103,040 /（6.970%）	12,704 /（6.976%）	1,544 /（6.986%）
9	0	935,264 /（7.851%）	393,992 /（7.859%）	116,400 /（7.874%）	14,424 /（7.921%）	1,772 /（8.018%）
10	1	782,336 /（6.568%）	329,472 /（6.572%）	97,280 /（6.581%）	12,032 /（6.607%）	1,472 /（6.661%）

三張總和	番攤	出現次數／概率				
		8 副	6 副	4 副	2 副	1 副
11	2	767,488 /（6.443%）	323,424 /（6.451%）	95,616 /（6.468%）	11,872 /（6.519%）	1,464 /（6.624%）
12	0	738,656 /（6.201%）	311,048 /（6.204%）	91,824 /（6.212%）	11,352 /（6.234%）	1,388 /（6.281%）
13	1	701,952 /（5.893%）	295,776 /（5.900%）	87,424 /（5.914%）	10,848 /（5.957%）	1,336 /（6.045%）
14	2	651,264 /（5.467%）	274,176 /（5.469%）	80,896 /（5.472%）	9,984 /（5.483%）	1,216 /（5.502%）
15	0	592,736 /（4.976%）	249,704 /（4.981%）	73,776 /（4.991%）	9,144 /（5.021%）	1,124 /（5.086%）
16	1	520,192 /（4.367%）	218,880 /（4.366%）	64,512 /（4.364%）	7,936 /（4.358%）	960 /（4.344%）
17	2	439,808 /（3.692%）	185,184 /（3.694%）	54,656 /（3.697%）	6,752 /（3.708%）	824 /（3.729%）
18	0	345,440 /（2.900%）	145,160 /（2.895%）	42,672 /（2.887%）	5,208 /（2.860%）	620 /（2.805%）
19	1	243,200 /（2.042%）	102,240 /（2.039%）	30,080 /（2.035%）	3,680 /（2.021%）	440 /（1.991%）
20	2	194,560 /（1.633%）	81,792 /（1.631%）	24,064 /（1.628%）	2,944 /（1.617%）	352 /（1.593%）
21	0	150,880 /（1.267%）	63,368 /（1.264%）	18,608 /（1.259%）	2,264 /（1.243%）	268 /（1.213%）
22	1	113,152 /（0.950%）	47,520 /（0.948%）	13,952 /（0.944%）	1,696 /（0.931%）	200 /（0.905%）
23	2	80,384 /（0.675%）	33,696 /（0.672%）	9,856 /（0.667%）	1,184 /（0.650%）	136 /（0.615%）
24	0	53,600 /（0.450%）	22,472 /（0.448%）	6,576 /（0.445%）	792 /（0.435%）	92 /（0.416%）
25	1	31,744 /（0.266%）	13,248 /（0.264%）	3,840 /（0.260%）	448 /（0.246%）	48 /（0.217%）
26	2	15,872 /（0.133%）	6,624 /（0.132%）	1,920 /（0.130%）	224 /（0.123%）	24 /（0.109%）
27	0	4,960 /（0.042%）	2,024 /（0.040%）	560 /（0.038%）	56 /（0.031%）	4 /（0.018%）
總計		11,912,160 /（1.0000%）	5,013,320 /（1.0000%）	1,478,256 /（1.0000%）	182,104 /（1.0000%）	22,100 /（1.0000%）

　　樂翻天選擇用6副牌玩，依總點數零、低、中、高區分，結果如下：

三張點數	出現次數	概率（%）
低區，1到9全部	2,164,632	43.1776
中區，10到18全部	2,332,824	46.5325
高區，19到27全部	372,984	7.4399
零總和	142,880	2.8500
總計	5,013,320	100

　　低區（1-9）出現概率為43.1776%，中區（10-18）出現概率為46.5325%，高區（19-27）出現概率為7.4399%，零區（0）出現概率最低，只有2.85%。

樂翻天的賭場優勢

賭場總點數區（低區、中區、高區、零區）的優勢

　　每區依指定賠率進行賠倍，可算出賭場在總點數區押注的優勢為8.8778%：

總點數區	概率（%）	賠倍數	玩家淨輸贏（%）
低區〔1-9〕	43.1776	1	− 13.6448
中區〔10-18〕	46.5325	1	− 6.9350
高區〔19-27〕	7.4399	12	− 3.2818
零區〔0〕	2.8500	30	− 11.6498
總計	100.0000	平均	− 8.8778

　　若以第一列為例，最後一欄「玩家淨輸贏」的計算，低區贏率是43.1776%，輸率即為56.8224%：

$$玩家淨輸贏 = 43.1776\% - 56.8224\% = -13.6448\%$$

其他亦可依此範例計算。

若賭場優勢過高，玩家會輸太快、太多，很快就會不玩了。所以設計人拿到三條（3 of a Kind）時，可以得到額外的紅利作為小補償，以下是各區有三條的牌型時，其賠率概況：

低區〔1-9〕：有 111、222、333
中區〔10-18〕：有 444、555、666
高區〔19-27〕：有 777、888、999
零區〔0〕：有 TTT、JJJ、QQQ、KKK

三條添加的紅利金額，最終多返回玩家的賠率：

總點數區 結果	三條紅利	概率（%）	三條紅利	
			賠倍數	共賠（%）
低區〔1,9〕總和	111, 222, 333	0.1211	15	1.817
中區〔10,18〕總和	444, 555, 666	0.1211	15	1.817
高區〔19,27〕總和	777, 888, 999	0.1211	15	1.817
零總和	TTT, JJJ, QQQ, KKK	0.1615	15	2.422
總計		0.5249	平均	1.968

經過添加紅利賠出後，莊家在樂翻天得到的淨優勢降低為 6.91%（6.91%＝ 8.88%－1.97%）。

賭場在番攤數（0,1,2）的優勢

以下是番攤數字0、1、2的出現概率，你知道怎麼得到的嗎？請想想看。

番攤	次數	概率（%）
1	1,623,456	32.38285
2	1,623,456	32.38285
0	1,766,408	35.23430
總計	5,013,320	100

番攤押注不加三條特獎時賭場優勢：

6 副牌	事件	賠倍數	概率	返還（%）
押注 1	贏	2	32.383%	64.766
	輸	－ 1	67.617%	－ 67.617
優勢			**100.000%**	**－ 2.851**
押注 2	贏	2	32.383%	64.766
	輸	－ 1	67.617%	－ 67.617
優勢			**100.000%**	**－ 2.851**
押注 0	贏	1.5	35.234%	52.851
	輸	－ 1	64.766%	－ 64.766
優勢			**100%**	**－ 11.914**
平均優勢				**－ 5.872%**

　　因為三條（3 of a Kind）只會在番攤數是0的時候出現，經加付紅利15比1給押番攤數為0的調整後，莊家的平均優勢為3.248%：

番攤押注	優勢賠番攤紅利（x15 倍）後（%）
1	－ 2.851
2	－ 2.851
0	－ 4.042
平均優勢	**－ 3.248**

賭場在特獎單數（0,1,2或25,26,27）出現時的優勢

　　押最小或最大的單數賠倍特高，相對地賭場優勢高，以下是單數押的押中賠倍：

押注	押中賠倍
1,2,3	賠 10 倍
25,26,27	賠 180 倍
開其餘總點數	押注均輸

計算單數押的賭場優勢：

總點數	出現次數	概率（%）	押中賠倍	賠倍率（%）
1	109,440	2.1830	10	21.8298
2	135,936	2.7115	10	27.1150
3	166,760	3.3263	10	33.2634
押中率		8.2208		
不中率		91.7792	－ 1	－ 91.7792
賭場優勢（＋）				**9.5710**
25	13,248	0.2643	180	47.5661
26	6,624	0.1321	180	23.7830
27	2,024	0.0404	180	7.2670
押中率		0.4368		
不中率		99.5632	－ 1	－ 99.5632
賭場優勢（＋）				**20.9471**

擂臺賽（Tournament）

賭場為了回饋酬賓或招攬賭客，會不定期舉辦各類吸引客戶、增加人氣、炒熱氣氛的**擂臺賽**，擂臺賽的遊戲類型，有時是玩21點，有時是拉老虎機，也有賭三卡撲克、牌九撲克或擲骰子等的擂臺賽。

擂臺賽能炒熱氣氛、吸引顧客

擂臺賽的類型

擂臺賽可依參賽者的身分分為三類：

酬賓限制型（Invitational Tournament）

此類擂臺賽活動屬於VIP的酬賓回饋活動，限制參加者資格，受邀者才能參加，一般受邀人數不多，少於百人，參賽者多半不需支付任何費用，只有少數情況需要收取報名費，約US$300至US$500不等，但是此費用僅供參考，擂臺賽實際上是招待VIP的，全套活動一般招待三天二夜的套房，包含牛排、龍蝦大餐等。活動的冠軍獎金可達US$100,000 至US$150,000。

半開放型

參賽者有資格限制的擂臺賽，例如：參賽者需有賭場某一等級以上的貴賓卡，報名費在US$100至US$1,000，參賽者可用賭場酬賓點數抵繳報名費，冠軍可獲得全部獎金的60%至 80%，亞軍則急降到全部獎金的10%，獎金來自賭場補貼與報名費。外地來的貴賓卡持有人，通常可有三天二夜的免費套房。

平價開放報名型

定期舉行的擂臺賽，大多為每週舉行，報名費一般設定在US$20至US$50之間，大半是安排在非週末、賭場人氣較差的時間，作為賭場充人氣的用途，比賽以吸引當地居民為主，冠軍獎金一般在US$1,500至US$3,000之間。此類型擂臺賽也有每月或每季舉行的，每月舉行的擂臺賽報名費在US$150至US$500，每季舉行的擂臺賽報名費則在US$200至US$500。

常見的擂臺賽公告

21 點擂臺賽常見的規則

擂臺賽使用的是假籌碼（Token Chips），只限在比賽中使用，不可外流，每一輪從頭開始，分配給每人等量籌碼，結束時清點籌碼，不准延用到下一輪賽事。

一般是依照主辦賭場21點桌玩的常規來玩，擂臺賽有分第一輪、第二輪，也有的有第三輪，然後是半決賽和決賽，每輪一般玩21至30手，也有只玩15手的，但玩的手數愈少，意味著賭場愈希望以運氣來決定勝負，讓運氣好的參賽者得冠，而不是牌技好的精算達人贏，基本上手數少，若有3至5手壞牌，即使再會精算，也很難有機會在逆境中翻身，只能靠運氣打了。

PRIZE STRUCTURE

1st-6th paid in CASH, FREE Slot Play or
Promo Chips. All others receive cash.

GRAND PRIZE	$50,000
2ND	$15,000
3RD	$10,000
4TH	$7,000
5TH	$3,500
6TH	$2,000
7TH-26TH	$500 each
BONUS DRAWING	$2,500

21 點擂臺賽的獎金分配方式

擂臺賽的競賽方式

採用多輪淘汰賽

由首輪勝出者可進入第二輪，第二輪勝出者可再進入第三輪
或再打進第四輪，勝者進入半決賽；最終，在半決賽獲勝者可進
入總決賽。例如：若參加擂臺賽者共有300人，第一輪分為50桌
比賽，每桌6人，第一輪賽中，每一桌最終籌碼最高的前一名，
或前二名可進階至第二輪競賽，假設是取前兩名進階，那第一輪
結束後，就只100人。主辦單位有時會贈送小額獎金給每輪入圍
者，以提高賽場熱度，第二輪開戰前，主辦人會在落入失敗區的
玩家中，抽選幸運者（Wild Card）回到擂臺，參加第二輪比賽，

賭場是依現場需求來決定是否要抽幸運者，及依現場情形決定抽的人數，假設抽8人，如此可湊18桌，共108人。第二輪比賽後，假設每桌取兩名，入圍者共有36人可進入半決賽，賽前可再抽六名幸運者，湊足42人，分為7桌，打半決賽；在半決賽時，每桌最後只能有一人勝出，共7人打進決賽，一般打入決賽者，均可得到獎金，只是獎金多寡依得獎名次有很大的差別。

採全場計分淘汰賽

比賽前每人分配相同的籌碼，第一天，只打第一輪，不論同桌比賽的名次，只記錄下最終籌碼數；第二天，以同樣的方法再打二輪，也只記錄最終籌碼數；最後，依兩輪比賽總籌碼數進行排名，排名從高到低，僅前幾名可進入總決賽。例如：兩輪總分的前五名可進決賽，可能賽前再抽二名幸運者，產生最終的七名決賽玩家。

第二種方法比第一種方法更傾向讓手氣好的參賽者入圍，因為主要影響因素在**荷官手氣的好壞**，如果荷官手氣很旺，全桌就全部下馬；如果荷官手氣很背，全桌就全部入榜。在比賽中，參賽者根本不知道自身的排名，是該進還是守，只有盲目瞎撞，相對於第一類方法，第二類方法比較偏向讓手氣好的人入圍，不給靠21點算牌技術或擂臺賽經驗來參賽的參賽者機會，這當然是賭場防堵專業達人打擂臺的方法之一。

賭場如何利用擂臺賽吸金

賭場如何利用擂臺賽吸金，可由以下幾點分析之。

擂臺賽中的各種玩法和趣味

擂臺賽充滿各式各樣的變化玩法,充斥著不同的人,不同的生活趣味,這些形形色色、變化萬千的現象,讓參加擂臺賽添增無限樂趣,不會完全瀰漫著你死我活,要錢不要命的肅殺之氣。例如:

1. 有巨額獎金的擂臺賽,會出現玩家聯手的現象,有的人會投資數百元給運氣特別好的人去參賽,只因為此人手氣旺、氣勢旺,並不見得是因牌技好。
2. 另有合夥的方式,譬如二個參賽者賽前先說好,無論誰贏,一切平分50-50,如此也可增加彼此的得勝概率。
3. 同時打數個擂臺,跑攤。
4. 經常參賽的老手們都會避免到桌上玩真的銀兩,有閒暇時,他們會到外頭溜達,或看看風景,或看看電影。在拉斯維加斯的賭場內,大多數賭場都有大型的電影院等娛樂設施,供遊客休閒使用。

高額獎金引進人潮

因為有迷人的高額獎金,參賽者自然就多,客人多,賭場盈利就多。

讓玩家在賭場內消費

擂臺賽通常是分日舉行,一般第一天只打一輪,賭場的目的很明顯,就是要讓參賽者在賭場內閒逛,等著下一輪比賽,滯留在賭場的時間內,自然會在老虎機或桌玩中消磨時間,在賭場消費。

提供再買再上的機會

賭場另一套吸金的方法是，提供「再買再上」（Re-buy）方案，假設報名費是US$100，如果你第一輪失利了。你再付US$50，即可再回頭打一回第一輪，若再敗了，可以再買，一般失利者，買返賽資格的達半數以上。賭場可以選擇把這筆金錢投入獎金，升高獎額或算是擂臺賽的盈利。對賭場而言，「再買再上」是無本的額外收入，反正最終總是要有幾個贏家。

額外加購籌碼

近年來也盛行，賭場在21點擂臺賽的報名登記時，額外出售籌碼。例如：21點擂臺賽報名費是US$100，原賽程中每人起先有US$1,000的假籌碼，現在允許參賽者可以多付US$50，額外加購假籌碼，假設US$50可多買$800，有買額外的假籌碼的參賽者，一開始的資本就高於一般未購買假籌碼的參賽者，多出$800假籌碼資本額，以$1,800假籌碼與一般參賽者的$1,000假籌碼競賽，所以，同桌只要有一人買，其他人怕會落後，便會跟著買。

出售替代牌

另一類吸金的方法是，在報名參賽時出售「替代牌」（Mulligan），出售替代牌可增加賭場收入，售價大約是報名費的半價金額，這張牌可以讓參賽者在賽程中的任何時間使用，用來替換一張自己不要的牌。例如在21點中，莊家此時現K，玩家有15點，補了一張Q就爆了，此時用替代牌可以把Q拿掉，換補下一張，若恰巧拿到6點，手上共21點，那就連莊家有20點都不怕了。若在適當時候使用，可以轉敗為勝。同樣的，同桌上只要

有一人買，其他人怕會落後，大家就都跟著買。

擂臺賽前注意事項

擂臺賽參賽者比賽前應注意下列事項：

🎲 留意一局要比賽幾手？ 15、21還是30手。

🎲 每局入圍名額為多少？是一名還是二名。

🎲 每局會拿多少籌碼？用籌碼數除以手數，可以預估平均每手大約可押多少籌碼值。

🎲 籌碼下注的金額有無上下限？一般有設下注金額限制，最後1至3手是否也有設限，可不可以全部推上？為了讓落後者有急追掙柢的機會，大部分的擂臺賽，在最後1至3手不設押注限制，允許全上（All In）。

🎲 莊家面牌是Ace時，可否買保險注？買中後賠多少？21點是3賠2還是2賠1？一般賭場為避免荷官計算3賠2的困擾，規定擂臺賽的21點是2賠1。

🎲 有沒有特殊獎勵的牌型？例如五張牌不爆（稱Charlie）即賠5倍，6-7-8三張牌21點即賠3倍等等，若有要記得調整戰略。

擂臺賽中後期應注意事項

🎲 關注其他選手的牌技與心態。他們是沉著冷靜型的，還是拼命三郎型，評估最後幾手，哪些選手可能會留下。

🎲 隨時觀察其他賽者的玩法、作風與每個人手上剩餘的籌

碼。評估每一輪下注多寡與順序，並預估最後一手誰必須先押，可能押多少。

- 在21點的遊戲中，本來大部分都是棘手牌（12點至16點），每個參賽者都是一樣，沒什麼好抱怨的。
- 沉著、耐心、保留老本，以便到最後一手時，孤注一擲，一舉翻盤。
- 如果入圍只取一名，那名列第二名和最後一名是同一個意思，同樣慘遭淘汰，所以爭取第二名是沒有意義的。
- 一定要準時就位，若有抽幸運者的機會，要特別注意抽籤時間，若沒有在現場，抽中的資格就會即時作廢。

擂臺賽與一般21點玩法的不同

對手是其他玩家

因為你的對手是其他玩家，而不是莊家；也就是說，在同一桌中。若大家都輸，那麼輸的最少的，就是贏家。若大家都贏，那麼贏得最多的，才是贏家。

不按21點的基本戰略

既然是為了要得到一個高名次，而不是要淨贏籌碼，那麼就要採用一般在真正牌桌21點上不會用到的方法，需不擇手段，不能完全按21點的基本戰略（Basic Strategy）玩。

譬如說，全局中如果只有一名入圍者，現在到了最後一手，你的對手籌碼小小領先，你必須贏這一手，才有可能入圍，但他有20點，你只有18點，而莊家的現牌是9點，你認為

莊家極有「可能」是19點時，這時候，你就必須「加倍下注」
（Double），期望能求個Ace、2或3，如果拿不到，那就爆了，
也就算了，反正拿不到第一名的話，都是淘汰，剩下多少籌碼都
無濟於事。

 在擂臺賽進行中賭場圖利特定客戶

【利用抽取候補幸運者的時機】

　　賭場會抽一些候補的外卡（Wild Card，即幸運者）。部分賭場
會藉此機會作假，如多放幾張某特定客的抽獎卷，使他中獎機會大
增，又譬如，在抽獎時，不念抽中單上真正的名字，卻念出原本預設
特定客戶的名字，如此把特定客戶送上總決賽，保證特定客戶有獎，
這也算是回饋客戶的妙方。

　　若此客人最後有本事拿到大獎，如US$50,000，相信總會分個
US$1,000至US$5,000的小費給承辦人員吧！

【在得獎抽籤上作假】

　　除了擂臺賽抽外卡作弊外，賭場抽籤得獎作假，也經常有所
耳聞。2002年，威尼斯人賭場抽獎活動，獎品是一部賓士轎車、
$20,000與10,000等大獎，但卻爆出作假事件。賭場高層主管將一張賭
場常客名單預先藏在袖中，抽出中獎名單後更換名單，宣稱該常客是
中獎人。

　　這位中獎人是威尼斯人的常客，在賭場輸了巨額款，這個案子被
送到博奕管理委員會，2004年最終判決定罪，威尼斯人除了公開道歉
外，負責抽獎的高層主管與另外二位知情的副總裁，一併解聘。威尼
斯人還另付罰金100萬美元與博奕管理委員會和解。

如果對手們都押高，而自己押低時，可以考慮故意攪牌，例如：莊家現牌是6點，自己有18點，也可以繼續補牌，把莊家可能拿到的大牌拿來，莊家反倒拿到小牌，不爆了。如此把押高的對手們殺掉，自己小輸為贏。把20點分牌二張10點，分二次，分三次，分了以後也可能再加倍下押，以達到贏多的機會。

靜觀牌局，保留本錢

押注需應靜觀牌局變化。例如：比賽打20手，前18手，你只押US$5，保持實力，最後3手，改押US$1,000，以爭取最後衝刺。或反過來，前半段押高，當有大額領先後，可考慮僅押最小額，讓對手下巨額賭注去與莊家PK。斷斷不要沒有足夠本錢可以維持打到最後一手。

在最後一手，不要貿然全押，手上永遠至少都要留一點籌碼，單單一個籌碼也行。大部分初學者很容易全押，然後全輸，保留的那些少量籌碼，可能就是引領至勝利之關鍵。

累積特獎（Progressive Jackpot）

累積特獎的桌玩，玩法類似樂透或彩票，每個玩家以US$1或US$5的低額下注，獎金都在美金$100,000 以上。一般玩法是玩家下注後，莊家即把押注收走，這正如花錢買彩票，無論你有沒有得獎，買票錢已經消費出去了，這不同於賭場的一般下注。通常玩家贏牌時，可以取回原來押注金額。

累積特獎另外的特徵是得獎概率大約是小於千萬分之一。例

牌九撲克的累積特獎桌面示意圖

如：牌九撲克桌玩，拿到同花大順（Royal Flush）可得特獎，得獎概率大約是千萬分之一（0.000021）。另外賭場常會用電腦網路把數十個桌玩連線合賭，以快速增高最高獎獎額。

玩家下注累積的押金，由設計人或供應商設定分配，除了支付一些預設的固定小獎和賭場抽成外，其餘金額的某個百分比設為特獎額，玩的人愈多，連線的牌桌愈多，沒人拿到的時間愈久，特獎金額就日積月累，持續累積。

獎額多寡一般用一個跑馬燈顯示，只要在連線中的牌桌上有任何人押注，獎額就會一分錢一分錢不斷的往上加，直到有任何玩家拿到特獎，獎額一般可達US$200,000以上，累積特獎因為投資極小，回報高，如同買彩券，玩家一般都會買押奉獻。

另外，在美國賭城有一個常見的現象，那就是玩家群會緊跟著特獎金額高的賭場走，可謂到處遊走，擇良木而棲也。

例如：賭場A與賭場B均有累積特獎，當賭場A有獎金

$200,000時，而賭場B僅有獎金$50,000時，客人就會一窩蜂擠到賭場A去，賭場B就門可羅雀。當賭場A的大獎一被拿走，獎額降回基數，比如說只有$5,000，客人就全部轉向獎額稍高的賭場B去了，這是博奕經營者在設置累積特獎前必須瞭解的挑戰。

沒有玩家拿到特獎金額時，特獎金額就會持續累積

累積特獎是玩家們用自己的本錢互賭，賭場唯一的風險是，在此桌玩開始的初期階段，賭場必需先付出一份種子獎金（Seed Money），例如：US$10,000或US$50,000，在玩家押注的錢尚未達US$10,000時，如果有人中獎了，賭場就要掏腰包支付獎金，也就是賠上了種子獎金。一但買押的錢過了US$10,000後，賭場就沒有風險，只需淨分其利。

表2-19是常見的牌九撲克累積特獎賠倍表，例如：七張同花順可取得100% 特獎；若七張中有五張Ace，則取當時特獎額的10%；五張同花順是固定獎額US$500等等，從表2-19右下方格可看出，若玩家五張牌為同花順以下，有固定賠額的，得獎率是3.05%，所有獎額中有48.49%作為固定賠額回報給玩家，另外，獎額中的51.50% 則是留給特獎、第二大獎及賭場利潤。

表2-19
牌九撲克累積特獎賠倍表

事件	獎額	出現機會	概率（%）	獎額返還（%）
七張同花順（不含鬼）（7 Card Straight Flush）	100%特獎額	32	0.000021	0.00000
五張同花大順與同花一王一后（Royal Flush + Royal Match）	50%特獎額	72	0.000047	0.00000
七張同花順（含鬼）（7 Card Straight Flush with Joker）	25%特獎額	196	0.000127	0.00000
以下為固定的得獎項目				
五張A（5 Aces）	$2,500.00	1,128	0.000732	1.82947
同花大順（Royal Flush）	$200.00	26,020	0.016880	3.37608
同花順（Straight Flush）	$100.00	184,644	0.119787	11.97874
四條（4 of a Kind）	$75.00	307,472	0.199472	14.96039
葫蘆（Full House）	$6.00	4,188,528	2.717299	16.30379
固定的得獎項目小計			3.054170	48.44847
其他	0	149,434,988	96.945635	0.00000
總計		154,143,080	100.000000	48.44847

莊家優勢，達人算牌

莊家要贏到恰到好處

從1990年到2009年，全美21點的桌數由74%降到56%。

年	21 點桌數所占 總數比率（%）	所有桌玩 的桌數
1990	73.95	2,883
1991	72.76	2,878
1992	71.47	2,734
1993	69.95	3,048
1994	66.73	3,207
1995	65.16	3,275
1996	65.98	3,554
1997	65.54	3,636
1998	64.87	3,706
1999	64.75	4,114
2000	63.43	4,192
2001	62.02	4,200
2002	61.80	4,120
2003	61.17	4,187
2004	60.38	4,154
2005	59.70	4,459
2006	57.88	4,473
2007	56.81	4,450
2008	55.93	4,536
2009	55.61	4,402

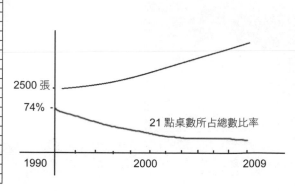

1990 年到 2009 年 21 點桌數變化圖　資料來源：作者整理

隨著21點桌數的下降，代之而起便是私有桌玩，逐漸侵襲非私有牌桌遊戲的市場占有率，這些私有桌玩包括「三卡撲克」（3 Card Poker）、「任逍遙」（又譯續著來，Let It Ride）、「終極德州撲克」（Ultimate Texas Hold'em）、「同花高」（High Card Flush）、「亞利桑那撲克」（Arizona Stud）、「樂翻天」（Lucky Fan Tan）等。

私有桌玩的崛起原因很簡單，主要是由於玩家求新追變，找尋異樣刺激的需求，再加上新科技崛起，精算功能與聲光效果，也逐漸融入傳統、靜態的桌玩。另外，私有的牌桌遊戲背後還有

重量級的經銷商，投入行銷，廣告推廣，私有桌玩遊戲的進場已成氣候，這個趨勢一定還會繼續蔓延。

設計桌玩的人必須瞭解，**莊家是如何在基本規則中占優勢，**而這些優勢又不能明顯呈現在遊戲中，讓玩家感到被占便宜。這就要看設計牌桌遊戲的人能否掌握一套博奕設計藝術。另外要思考的是，莊家要贏多少才算恰到好處？贏少了，莊家不夠成本；贏多了，賭客不來。其實大部分玩家是輸得起的，但絕不樂意輸得快，所以輸的節奏也是一個重要考量。

我們把莊家能贏，但又不明顯贏的規則，稱為「莊家優勢」。莊家若能透過包裝，使賭客樂於嘗試，並且公開遊戲規則，讓賭客感覺倒像是賭客有利的情況，使賭客瘋狂下注，那就更成功了。

莊家若能透過包裝，讓賭客感覺像是對自己有利，使賭客瘋狂下注，就更為成功

莊家的優勢規則，在第二章中談到的簡而言之只有三類。設計牌桌遊戲的人必須知悉，以利在碰到設計瓶頸時，找到答案。

當莊家和玩家二者的牌平手時，定莊家贏

這一類最典型的例子是21點（Blackjack）。在21點中，若莊家與玩家都爆牌時（即超過21點），規定莊家贏。規則的解釋是「因為玩家先補牌，比莊家先爆了，所以輸了」。其實本來雙方最終的牌均爆了，應該是平手（Push）。但莊家使用優勢規則，用爆牌先後時間錯開，以隱藏平手之實。這是桌玩中偽裝莊家優

勢的上上之作。

就數學言，當莊家在17點以下時一定要補牌的規定下，爆的概率為28%，若玩家用最佳玩法時，爆的概率只有21%，莊家輸率較高。但因「玩家先爆了，所以輸了」，絕對的優勢就反給了莊家。另一個例子，較明顯是在牌九撲克（Pai Gow Poker）中，當莊家和玩家牌相同時，算莊家贏。但因這情況概率不高。賭客都能勉強接受。

當莊家拿到爛牌時，依規矩莊家可以不與賭客對決

設計牌桌遊戲的人把莊家的一手爛牌美其名為「不符資格的牌」（Non-qualified），這是咬文嚼字的經典之作。一般當莊家不符合資格時，規則是把玩家的押注退了，表示平手，玩家沒輸，莊家沒贏。大部分的菜鳥玩家因沒輸很樂，其實反過來看，當玩家有爛牌時，不可以不玩，結果是90%以上的爛牌是輸了。莊家拿到爛牌（不符合資格的牌），對玩家不見得是好事，因為莊家有爛牌，即可把玩家的押注退回，玩家就失去了一個贏的機會，這有什麼可叫好的？

此類型最典型的例子是三卡撲克（3 Card Poker）。若莊家的三張牌最大的是比Q還小，玩家押的加注（Play）退還，預付（Ante）賠一，用白話說就是「莊家牌不好，加注不玩了」，不玩就不賠了，懂嗎？潛規則是「莊家牌好的時候，才玩」。把莊家「爛牌」稱為「不符合資格的牌」是辭藻創新的傑作。

另一個例子：在21點中，有些賭場允許玩家在劣勢的時候「投降」（Surrender），這和莊家「不符合資格」（Non-

qualified）不必玩是同一個意思，但不同的結果是，莊家在劣勢時不玩為平手，但玩家投降時，要輸掉原押注的一半，所以玩家還是輸了。這又是一個看來是對玩家有利的規則，其實勝算還是在莊家。

莊家比玩家多一張牌或是多一個機會

這種分法明顯的露餡，如果無法避免，那就再創其他規則來掩蓋。例如：在四卡撲克（4 Card Poker）中，玩家在五張牌中挑選最高的四張牌，對抗莊家從六張牌中挑四張。莊家有很明顯的優勢；亞利桑那撲克（Arizona Stud）也是玩家有五張牌，莊家可由六張牌中挑五張，兩者再PK，但莊家由六張牌中挑五張是有若干限制的。

莊家如果有爛牌，可以退回玩家的押注，但是玩家有爛牌，不可以不玩

達人如何反轉莊家優勢

博奕達人有效運用戰前分析與現場上專業計牌方式，把莊家原有的優勢反轉過來，反敗為勝。他們使用的方法，常人也可能很快駕輕就熟，但當上賭場的目的僅是為了賺錢，就類似為工作而去，似乎就少了幾分休閒的樂趣與興奮感。

一般達人可能用的方法有：

🎲 去牌效應（Effect of Removal, EOR）。

🎲 利用牌緣不對稱（Edge Sorting）。

🎲 利用荷官曝露底牌（Hole-Carding）。

🎲 應用撲克牌中的排列組合、數學與電子表格。

去牌效應

玩牌時，因為每一張牌在出現後就不會再出現，所以說牌是有記憶的（Memory），玩家可以及時記錄或強記下已出的牌，來研判剩餘的牌對自己以後的幾手是否有利，若認為有利，就下大注，否則就下小注，甚至不下注，這種運用推理的方式叫「**去牌效應**」。算牌是很基礎而有效的方式，專業達人先在場外，用去牌效應瞭解每張牌的影響性，到現場後，需要每出一張牌，就重算一次，才能正確的評估剩餘牌對自己的優劣勢。

「去牌效應」運用在 21 點算牌上是最經典的例子，歐美各國學術界、博奕界都有發表許多研究報告，詳盡說明了賭場中的 21 點，因為不同牌型的剩餘牌對勝負的影響力相當明顯，確實是可以藉由記憶已出的牌，來預測所剩牌的優勢，是偏莊家或玩家，其結論是，餘牌中，若10點（10、J、Q、K）多，對玩家有利；餘牌中，若小牌多，對莊家有利。理由是莊家在17點以下必須補牌，若10點多，莊家就易爆牌。另外，餘牌中若A多，對玩家有利；餘牌中若5、6點多，對莊家有利，對於已出的（低、中、高）牌，以附加計點（＋1、0、－1）的方式記錄，這樣就可以為荷官手中的餘牌打分數，若是正分，可再加注，若是負分，則需減注。坊間21點書籍很多，本書則不再贅述。

百家樂可否依同一理論推演出一套有效的算牌法呢？曾在1962年出版的暢銷書《打倒莊家》（*Beat the Dealer*），現年80歲的索普博士（Dr. Ed Thorp）稱「雖然21點或百家樂表面有些神似，但在百家樂中，即使使用最佳的玩法，仍然不足以轉敗為勝」。索普博士更強調，即使是現場用電腦來記錄每一張已出的牌，仍是無法演繹出下一步該如何實行戰略。索普博士曾提出兩套透過分數加簽（Tag）降低賭場優勢的方案：

1. 莊家加簽法：把已出的牌〔A、2、3、4、5、6、7、8、9、T〕，加簽〔0、＋1、＋1、＋1、＋2、－1、－2、－1、－1、0〕，分數高時下注莊家，可以減少賭場優勢。
2. 閒家加簽法：把出的牌〔A、2、3、4、5、6、7、8、9、T〕，加簽〔0、－1、－1、－2、－2、＋1、＋2、＋2、＋1、0〕，分數高時下注閒家，賭場優勢會下降。

用這兩個方案，玩1億手的模擬，若用莊家加簽法，結果是即使當點數在超過30時（要5,500手才出現一次）才下注「莊家」，賭場仍有0.185%的優勢；若用閒家加簽法，結果是即使當點數超過30時（要1,800手才出現一次）才下注「閒家」，賭場才會輸0.33%，此法雖然可能贏，但不符實際，因為不可能在1,800手才下一次注吧！

另外，一位博奕專家哥實真（James Grosjean）指出：

1. 百家樂中，莊閒家對決的規則很平衡，沒有任何一張牌對全局優劣勢有明顯的影響。

2.百家樂用8副牌玩，它的優劣勢比率相當穩定。

其他精算師也同意，就實際交戰而言，百家樂是沒有算牌方法的，「平手」（Tie，即和局）邊注更是無解，許多精算師用不同方式模擬運算，卻得到同一個結論：估算不出來，或是即使有方法算，都不能現場實用。

平手邊注與主押一樣是無法估算，但是近年推出的百家樂幾款新邊注就不同了。它們一般是可以用去牌效應方法來算，我們來看看下面這例子——「龍寶」（Dragon Bonus），是百家樂最常見的邊注。

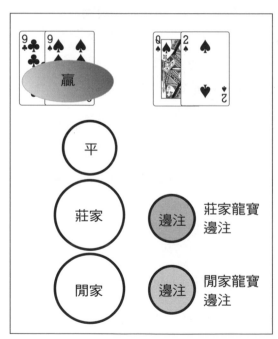

百家樂最常見的邊注「龍寶」

玩家押注莊家或閒家誰贏得牌局以及可贏得幾個點，只要贏超過四個點，有押的，就有獎，相差點數愈高，賠倍愈高，**表3-1**為最常見的賠倍表。

依照電腦分析，賭場的「閒家龍寶」優勢為2.652%；賭場的「莊家龍寶」優勢為9.373%，既然閒家龍寶的優勢較低，要算牌即可由此切入，比較容易能贏得牌局，擊敗賭場。

表3-1

百家樂邊注龍寶的賠倍表

龍寶	押閒家贏	押莊家贏
贏 9 點	賠 30 倍	賠 30 倍
贏 8 點	賠 10 倍	賠 10 倍
贏 7 點	賠 6 倍	賠 6 倍
贏 6 點	賠 4 倍	賠 4 倍
贏 5 點	賠 2 倍	賠 2 倍
贏 4 點	賠 1 倍	賠 1 倍
自然 8、9 贏（Natural Win）	賠 1 倍	賠 1 倍
自然 8、9 平（Natural Tie）	平手	平手
賭場優勢	2.652%	9.373%

我們用8副牌來進行電腦模擬，評估百家樂的去牌效應，也就是把A到T每張牌一一取掉後，再計算其對於賭場優勢的影響。其結果如**表3-2**。

由**表3-2**可以看出，去掉A、2或3後，賭場的優勢降低的現象相對較為明顯；也就是說，當看到很多張A、2、3出來後，玩家若下押「閒家龍寶邊注」，則贏的機會增大。另外也可看出，若7、8、9出來很多張後，賭場的優勢大增，直覺告訴我們，這個數學結果是正確的。試想一下，若要莊閒兩者的牌面數值有大的差距，則

表3-2

百家樂閒家龍寶的去牌效應

龍寶：賭場原優勢	2.652%
去牌後新優勢	
去 A	2.564%
去 2	2.521%
去 3	2.509%
去 4	2.599%
去 5	2.632%
去 6	2.646%
去 7	2.715%
去 8	2.721%
去 9	2.720%
去 T	2.711%

必需有許多小牌才有可能，如果已出現大量的小牌，那麼莊閒兩邊點數差大的可能性就會降低。

我們可以再進一步把效應量化，每看見A-T任一張牌出來時，指定加或減一個特定的對應值，叫**加簽**（Tag），或就叫點數。

看見出的牌	加減點數
A	＋2
2	＋3
3	＋3
4	＋1
5、6	0
7	－1
8、9	－2
T	－1

例如左方表中的「＋」表示，若出的牌數值是A、2、3或4，利於玩家；其中又以出2、3最好；「－」表示，若出的牌數值是7、8、9、T，不利於玩家。每出一張牌，就要在總點數上加或減一次，總點數愈高，牌勢對玩家愈有利，如果得分數達到7分或7分以上時，玩家可下押閒家龍寶邊注。用此玩法，玩家的優劣勢將大大改變，會由原來2.652%的劣勢，降到優勢是1.70%，而且平均10手內會有1手點數可以達到7分或7分以上。這方案很實用，因為百家樂玩得很慢，而且一般玩家都用筆紙在記錄出現的牌，所以若要多加記錄〔A、2、3、4〕和〔7、8、9、T〕並不難。

賭場與達人之間總是玩員警抓小偷的循環遊戲，當道高一尺，魔要如何高一丈呢？賭場防堵應：

🈲 注意只下押龍寶閒家一邊的注，而不下注於莊家龍寶的玩家。

🎲 注意同時而且突然下押大注在閒家龍寶邊注的玩家們。

🎲 注意下押邊注的押碼比主押大的玩家。

🎲 少許增加切下來的牌。

🎲 降低賠倍。

利用牌緣不對稱

百家樂是沒辦法藉由算牌決定如何下注的，但是若牌緣有不對稱，那就不同了，什麼是「牌緣不對稱」？有些賭場撲克牌牌底的印刷或左右或上下不對稱，學名叫「Edge Sorting」。例如右圖中撲克牌右緣方塊是小尖塊；下方左邊的圖左緣是半方塊，右邊的圖左緣是全方塊。

半個方塊

小尖塊

0（10、J、Q、K）、
1（Ace）、2、3、4、5點
低牌左方半個方塊

6、7、8、9點
高牌左方全個方塊

算牌達人可以用這些資訊，判斷桌面上牌面向下的牌是什麼。傳說中美國有個達人常去某賭場，該達人只玩百家樂，且每回都贏，令賭場不解，達人退休後，寫了一本百家樂祕訣，公布他的致勝絕招，才發現，原來他是專找賭場牌具中，撲克牌背面

出牌前邊緣可見，讓玩家可趁此算牌

印刷不對稱的賭場。不幸地，這種賭場滿街都是，不難找到。他注意到低牌A、2、3、4、5與高牌6、7、8、9可由牌背來分辨，他注視著下一張快出來的牌，然後決定應該下閒家或莊家。這個方法讓玩家的平均優勢達6.765%，也就是說，如果每手5萬，每小時玩60手，估計玩家每小時可以獲利20萬。

據英國2013年5月中旬的新聞報導，撲克黑狀元菲律普‧艾維（Phil Ivey）在一位東方女士陪同下，一夜之間，在英國克拉克福得（Crockfords）五月祭典賭場中，贏了700萬至800萬英鎊的百家樂牌局，就是利用牌緣不對稱的優勢，來讀牌贏錢，如今他和賭場正在打官司中，詳情仍不詳。

賭場如何避免「邊緣不對稱」達人利用此技巧來取得玩牌優勢，一個最簡單的方式是，荷官收牌後，把牌分半，轉180度後，才放入洗牌機，如此每次洗牌後，牌的左右或上下都調位，不同於原來的方向，達人的優勢就消失了。

「牌緣不對稱」技巧的實例

　　賭場引進了一批背面左右的兩邊緣印刷不完全對稱的撲克牌，譬如背面左緣印出整個菱形，右緣卻只印出半個菱形。玩家可能事先得到紙牌背面印刷有瑕疵的情資。

　　玩家與莊家單挑百家樂，百家樂玩法是玩家需先下押「莊家」或「閒家」，荷官發牌，押中點數較近9點的「莊家」或「閒家」算贏。一般達人用計算已經有出來的幾張8點牌和9點牌來預估自己未來輸贏的概率。

　　玩家緊盯牌的背面，定位8點和9點的牌。

　　博奕過程中，同行女伴時時告訴荷官，這位玩家很迷信，所以請求荷官把某一些牌旋轉180度（這時玩家已看到8點和9點的牌和它們背面的特徵了）。

　　牌玩後收回，經不旋轉方向的洗牌後，放入牌櫃中。在重新由牌櫃中要抽牌時，從牌背面的邊緣就比較容易認出下一張牌是否為8點或9點。當看到機會了，玩家就馬上下大注，如此贏錢機率自然就大大的提昇。

資料來源：整理自http://www.pokernews.com

利用荷官曝露底牌

某些荷官，或因訓練不佳，或因洗牌機位置不良，或因賭場設定的操作規則不嚴謹，都可能導致荷官從洗牌機取牌拿到桌面中間定位時，無意地曝露了手中的底牌，玩家可以由看到的低牌來判斷該不該加注（Play）。行內把這種荷官的失誤稱為**曝露底牌**（Hole-Carding）。最常見的現象是，荷官右手由洗牌機取牌時，牌內緣稍翹，在荷官左邊的第一、二順位玩家，只要稍將座位放低，就可看到底牌。

在玩三卡撲克時，當荷官操作正常，不犯錯、不露牌，每一輪都重新洗牌，玩家基本上就無機可乘，只有用最佳玩法，才可以把賭場優勢降至最低。但若荷官操作上有失誤，從機器中取牌、移牌時曝露了一張底牌，那時達人就可以大做文章了，模擬顯示，本來玩三卡撲克賭場優勢可達3.373%，如果荷官顯露底牌時，玩家的優勢反轉，玩家贏率可達3.483%，一個失誤即可奉送玩家6.856%的差距。

三卡撲克原來的最佳玩法是，當玩家手上三牌是〔Q-6-4〕以上就加注（Play），否則封牌（Fold）。 如果你可以看到一張底牌時，建議你應調整玩法：

- 看到底牌是2、3、4、5、6、7、8、9、T、J時，押加注。
- 看到底牌是后（Q）時，自己有〔Q-9-2〕以上才玩，否則封牌。
- 看到底牌是王（K）時，自己有〔K-9-2〕才玩。
- 看到底牌是（A）時，自己有〔A-9-2〕才玩。

那麼賭場如何避免荷官「曝露底牌」？

🎲 加強荷官提高警覺的訓練。

🎲 在取牌離開洗牌機的時候，及時用切牌遮蓋底牌。

🎲 在玩家全部下注後，荷官才由洗牌機器內取莊家的牌。

應用撲克牌中的排列組合、數學與電子表格

大半的撲克牌遊戲，都無需寫電腦程式就可以分析，所以我們不談專業性的程式精算方法。只談簡單夠用的工具：組合數學與電子表格。組合數學相當實用，有90%的桌玩，只需用我們初高中時學到的排列組合概念就夠了，其實大部分連排列的概念都用不著。

組合數學是計算牌局勝敗率的專門武器，也是研讀他人報告時需有的基礎知識。用組合數學可以來先推算各類牌型組合可能發生次數後，再把它們換算成概率。再來需要的就是靈活運用電子表格軟體 Excel來操作加減乘除計算，快速得到結果，這節我們將詳細說明組合數學與電子表格軟體的表格運用，其他章節的類似表格，也可用同一道理推算出來的。

例如：1副牌（不含鬼牌）玩對子遊戲，玩家每次拿二張牌，若玩家拿到對子則贏，賠15倍，否則便輸，這樣賭場贏率是多少？

以上範例是這樣算的：1副牌有五十二張，所有可能的二張牌組合是 C（52,2）＝52×51/2 ＝1326。每張數字的牌可以組成六個對子。 例如：2點的對子組合有〔2心，2方〕、〔2心，2桃〕、〔

2心，2梅〕、〔2方，2桃〕、〔2方，2梅〕、〔2桃，2梅〕。一副牌中有十三個數，A到13，所以對子共有13×6＝78種組合。其他沒對子的二張牌組合就有1326－78＝1248。然後換算為概率：

78/1326＝5.882%，1248/1326＝94.118%

若玩家拿到對子可贏15倍，共贏 15×5.882%＝88.235%，沒有對子就輸一次，共輸 －1×94.118%＝－94.118%。輸贏的差額為 88.235%－94.118%＝－5.883%，總結：玩家輸5.882%。答案可參考**表**3-3。

表3-3

單副牌：對子遊戲賠倍表

單副牌－對子遊戲－勝賠 15 倍				
牌型	次數	概率（%）	賠倍	賠率（%）
對子	78	5.88	15	88.24
沒對子	1,248	94.12	－ 1	－ 94.12
總結	1,326	100.00		－ 5.88

註：（個別）概率＝（個別）次數／總結（次數）
　　（個別）賠率＝（個別）賠倍 ×（個別）概率

書中所有賠倍表中計算用的方法也是用這二公式，不再重覆解釋。以下分析各種張數牌型的數學。

三張撲克（三卡撲克）

我們來分析三張撲克的數學，一手三張牌有下列牌型：同花順、三條、順子、對子、其他。這個順序是依拿到的難易度來排

列，而且不能重覆計算的。

1. 所有牌型種類：三張撲克所有的牌型種類共C（52,3）＝（52×51×50）／（3×2）＝22,100種牌型。

2. 同花順：同花順的數量可由其中最小的牌來決定，例如：〔2方-3方-4方〕、〔3方-4方-5方〕、〔4方-5方-6方〕等等。每種花色有12個（A到12）同花順。因此，可以推知4種花色有48個（4×12）同花順。

3. 三條：三條很好算，每一個數字有4個三條，1副牌有13個數，所有三條合計共有4×13＝52手。

4. 順子：可以用 X、X＋1、X＋2表示；X由1到12（最大的順子是Q、K、A，最小的順子是A、2、3）。每張牌可以有4種花色，所以4（第一張牌）×4（第二張牌）× 4（第三張牌）× 12數＝768個，但三張牌不得同花（否則就是同花順子），所以扣掉已算過的48個同花順，得到720個。

5. 同花：同花的演算法是，由每種花色十二張取三張，也就是C（13,3）＝286，扣除每種花色同花順的12個，剩下274個，4種花色乘4，同花順共有1,096個。

6. 對子：現在來計算對子，每副牌有13個數字（即點數），每個數字有4種花色，4種中挑2種成對，C（4,2）＝6，也就是每個數字可以作成6個對子；除了對子以外的第三張牌，只要不是相同的數字即可，因此共有52－4＝48張的可能，所以對子的總數有：13（號碼）× 6（每個號碼6對）×48（不同號的牌）＝3,744個。

7.其他：其餘的三張牌，連對子都沒有的列入其他。演算法
為：$22,000-48-52-720-1,096-3,744=16,440$

結論可以列入Excel如右。

不同於五張牌撲克的是，在
三張牌中拿到順子要比拿到同花
難；還有，拿到同花順和三條的
概率則相差不多。

牌型	數量	概率（%）
同花順	48	0.220
三條	52	0.240
順子	720	3.260
同花	1,096	4.960
對子	3,744	16.940
其他	16,440	74.390
共計	22,100	100.010

四張撲克（四卡撲克）

我們來分析四張撲克的數學，一手四張牌有下列牌型：四
條、同花順、三條、順子、二對、同花、一對、其他。這個順序
是依拿到的難易度來排列，而且不能重覆計算的。以下是分項計
算方法：

1.所有牌型種類：四卡撲克所有的牌型有C（52,4）＝
270,725種。

2.四條：四條共有13個，一個號碼一個。

3.同花順：同花順由四張中最小的一張可以導出，如：（A-
2-3-4），每種花色11個，最大是（J-Q-K-A），合計共44
手。

4.三條：三條從A到13，每個號碼有4個三條的組合，但第四
張牌必須是不同數，也就是說第四張牌是另外四十八張牌
的一張，所以所有三條的組合為$13\times4\times48=2,496$。

5.順子：4（某數n）×4（n＋1）×4（n＋2）×4（n＋3）×

11（A到10，有11個n數）＝2,816 ，再扣除已算過的同順

花有44個，剩2,772個。

6.二對：每個數字有4種花色，每個數字如前述，可以有C

（4,2）＝6個對子。二對是二個不同的數字的成對組合。也

就有6×6＝36組合，1副牌有13個不同的數字，其中挑2個

不同的數字可以有 C（13,2）＝78個，例如：〔2,3〕，〔

3,9〕等等，可有的成對組合為〔2-2,3-3〕，〔3-3,9-9〕，

總共：6（第一數的對子）× 6（第二數的對子）×78（兩

個數的選擇可能）＝2,808個二對的組合。

7.同花：13張中挑四張有C（13,4）＝715組合，扣去同花順

的11個，每花色有704個同花組合，1副牌就有704 × 4＝

2,816個同花。

8.對子：每個數字有4種花色，也就是有C（4,2）＝6個對子

的組合，除了對子外的另二張牌，數字有C（12,2）＝66個

選擇，花色有4×4個選擇，再加上每副牌有13個數字，因

此，所有對子組合共有13×6×（66×4×4）＝82,368。

9.其他：其餘的牌型就是

「其他」。

依據上述說明，其結論可列

入以右表中。表中顯示，在數學

上，順子比二對難拿到，二對又

比同花難，與五張撲克不同。

牌型	數量	概率（%）
四條	13	0.005
同花順	44	0.016
三條	2,496	0.920
順子	2,772	1.020
二對	2,808	1.040
同花	2,816	1.040
對子	82,368	30.420
其他	177,408	65.530
共計	270,725	100

五張撲克

若分析五張撲克（Stud），一手五張牌有下列牌型：同花順、四條、葫蘆、同花、順子、三條、二對、對子、其他。五張撲克的各類牌型出現概率可以列入電子表格計算如左，在此不再細導公式，請參考上述演算法自行練習。

牌型	數量	概率（%）
同花順	40	0.002
四條	624	0.024
葫蘆	3,744	0.144
同花	5,108	0.200
順子	10,200	0.390
三條	54,912	2.110
二對	123,552	4.750
對子	1,098,240	42.260
其他	1,302,540	50.120
共計	2,598,920	100

六張撲克

至今尚未出現六張撲克的玩法，以下試列出在六張牌中，選擇五張來組合成最佳的撲克手牌之結果，並將之列入電子表格計算出結果如左。在此就不細導公式，請參考上述演算法自行練習。

牌型	數量	概率（%）
同花順	1,844	0.009
四條	14,664	0.072
葫蘆	165,984	0.815
同花	205,792	1.010
順子	361,620	1.780
三條	732,160	3.600
二對	2,532,816	12.440
對子	9,730,740	47.800
其他	6,612,900	32.500
共計	20,356,676	100

七張撲克

以下列出在七張牌中，選擇五張牌來組合成最好的撲克手牌，並將此結果列入電子表格中：

牌型	數量	概率（％）
同花順	41,584	0.031
四條	224,848	0.170
葫蘆	3,473,184	2.600
同花	4,047,644	3.000
順子	6,180,020	4.600
三條	6,461,620	4.800
二對	31,433,400	23.500
對子	58,627,800	43.800
其他	23,294,460	17.400
共計	133,784,560	100

老虎機勝負率的分析與計算

在美國內華達州，老虎機（Slot Machine）的賠率只要是75%以上就合法，政府沒有要求製造商公布賭場優勢。老虎機設計的賠率，理論上，除了製造商以外沒人知道，一般達人若有興趣要算賭場優勢者，可以依照老虎機的呈現畫面與機上呈現的賠率表去計算。一般在拉斯維加斯，老虎機的賠率在85%至93%之間，比要求的75% 高，這是市場競爭所導致的結果。在飛機場內，老虎機的賠率是最低的。次低的是，在拉斯維加斯大道（The Strip）的機器，賠率約在91.5%左右。

我們用一個簡單的老虎機為例進行說明，請見下圖中的機器。

PULL 拉 BET 押

機器上顯示的賠倍表是：

三個獅子	500 倍	三個兔子	15 倍
三個乳牛	100 倍	三個企鵝	10 倍
三個長頸鹿	50 倍	二個企鵝	5 倍
三個河馬	20 倍	一個企鵝	2 倍

這老虎機共有三個輪軸，在每一個輪軸上的動物圖案數量的分別是：

	1 號輪	2 號輪	3 號輪
企鵝	5	2	3
兔子	4	4	4
河馬	3	4	4
獅子	1	1	1
乳牛	1	1	1
長頸鹿	3	3	1
空白	3	5	6
共計	20	20	20

若轉換成出現概率來列表，就得到下表：

	1 號輪	2 號輪	3 號輪
企鵝	25%	10%	15%
兔子	20%	20%	20%
河馬	15%	20%	20%
獅子	5%	5%	5%
乳牛	5%	5%	5%
長頸鹿	15%	15%	5%
空白	15%	25%	30%
共計	100%	100%	100%

一般與製造商或賭場無關的人不會有這個表，要建立這個表，一個方法是實地去現場玩老虎機，每拉一次就記錄一次出現的畫面，或可用錄影機（手機），錄製大約20至30分鐘拉老虎機的影片，把所有可能出現的情況都拍攝下來，回家後，再一一記錄整理，就可發現在不同的輪軸上有什麼水果、圖標。

依據上表所示，可發現每輪出現一個獅子的概率是二十分之一或5%，所以要三個獅子都出現的概率為$1/20 \times 1/20 \times 1/20 = 1/8000$。然後三個獅子賠率是500倍，所以我們可以算出，當三個獅子出現時要賠：

$1/8000 \times 500 = 0.625200$。

我們可以再進一步，把每個圖案出現概率及賠率計算出來放入Excel。由**表3-4**中顯示，得大小獎合計的概率是26.54%，大於四分之一，玩家平均得回 96.5%，賭場優勢為3.5%。

表3-4

老虎機圖案出現概率及賠率

事件	擊中概率（%）	賠倍	賠率（%）
三個獅子	0.0125	500	6.25
三個乳牛	0.0125	100	1.25
三個長頸鹿	0.1125	50	5.63
三個河馬	0.6000	20	12.00
三個兔子	0.8000	15	12.00
三個企鵝	0.3750	10	3.75
二個企鵝	2.1250	5	10.63
一個企鵝	22.5000	2	45.00
共計	26.5375		96.50

桌玩的設計

牌桌遊戲設計的主要方向

設計新的牌桌遊戲不能天馬行空，只憑直覺衝動設計，可參考一些設計規則，以下列出可依循的五大設計方向：

1. 依21點（Blackjack）的規則來進行改良變化，或是設計21點的邊注。

2. 依「牌九撲克」（Pai Gow Poker）、百家樂（Baccarat）的規則來進行改良或變化，大部分是設計邊注。

3. 依五張撲克（5 Card Poker）的規則，發明二張、三張、四張或七張撲克的變化玩法，使遊戲速度加快，增加刺激感。

4. 完全創新或改編有地方特色的遊戲，成為賭場新的牌桌遊戲，例如：「西班牙撲克」轉變成「西班牙21點」（Spanish 21）；中國的九九和牌九，併為「牌九撲克」（Pai Gow Poker）；「番攤」（Fan Tan）改編成樂翻天（Lucky Fan Tan），麻將和撲克併為「麻將撲克」（Mahjong Poker）等。

5. 綜合一至三類的特質加以改造，創新設計，可舉的實例有：「21+3」是21點和撲克兩者的結合；「撲克傑克」（Poker Jack）是先用21點的方式來算點和補牌，再轉換用撲克大小來比較高低，決定勝負；還有「傑克百家樂」（BJ-Bcc）是用百家樂方式讓莊家和閒家對決，卻轉用21點的計演算法計點數，有別於原汁原味的百家樂。

若以一至三類的方向，運用非私有牌桌遊戲稍加變更進行遊戲設計，這類遊戲的優點是玩家已經熟悉非私有牌桌遊戲的規則，所以通常可以在短時間內迅速上手。畢竟玩家到賭場，大半是去娛樂，而不是蓄意去「學」新的牌桌遊戲，規則愈少改變愈好。但它們的缺點是，有時跳不出原來的模式；也就是說，山寨版增加

玩家到賭場大多是去娛樂，所以規則愈少改變愈好

的刺激性與新鮮性，可能稍嫌不足或不敵本尊。

若以第四類完全創新或改編地方的特色遊戲的方向設計遊戲，其缺點是玩家要學習新的規則，但卻富有刺激性及新鮮感，所以一至三類的優點恰是第四類的缺點，而第四類的優點是前三類的缺點。

朝第五類綜合一至三類的特質加以改造的方式，所開發的產品大多顯得畫虎不成反類犬，缺乏特色、質感粗俗，所以很難以有市場的生存空間。目前市面上只有「21+3」是此類產品中較為成功的。

改良舊遊戲

研發新的牌桌遊戲通常主要在改良遊戲的思維模式，一般而言，它必須達到一或兩個功能，以下試以21點為例進行說明：

除去原桌玩遊戲規則的部分限制

在原21點遊戲規則中，若前二張牌合點為10和11點便能加碼，由於玩家通常畏懼加碼，所以便有人構思是否可以讓莊家替玩家有條件地出資加碼？一個英國人以此概念設計了「免費加碼21點」（Free Bet 21）；又原21點遊戲規則中只能在有對子時才能分牌，於是便有人構思為什麼不能讓玩家分開任意兩張牌？一個華人便以此創意，設計了「分戰21點」（Split Blackjack）。

加強原來牌桌遊戲所沒有的功能

以「21點交換牌」（Blackjack Switch）為例，該遊戲允許你交換兩手21點的牌，每個玩家必須押兩手的21點，每手各先得二張牌，然後玩家可以選擇要不要對調每手的第二張（限制只第二張），詳如圖所示：

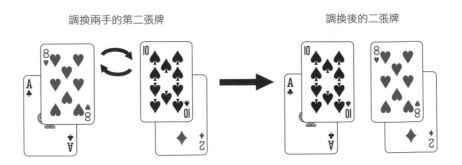

調換兩手的第二張牌　　　　　　　　　　　調換後的二張牌

調換後的兩手牌牌交換完後，二個21點的手個別獨立地與莊家PK對決。但與標準的21點規則不同的是，當莊家拿22點時不算爆，算莊家與玩家平手（Push），就是莊家不輸，玩家不贏，這

樣讓莊家能平衡玩家原來調牌的好處，最終莊家還能保持少許優勢。此設計妙方擁有專利。

運用數學本質開發新遊戲

另一方面，遊戲設計者深知，無論撲克牌或骰子，都具有數學概率的特性。任何遊戲的勝負，都是透過博奕設備（如撲克牌或骰子）的「數字本質」（Numerical DNA）來展現。什麼是撲克牌或骰子的「數字本質」？

撲克牌有四個花色，從A到K有十三張，這是不變的基本結構。因有此固定結構，於是有不變的數學概率特性。例如：每張牌出現的概率是五十二分之一，每個花色出現的概率是四分之一，出過的牌絕不會再出現，也就是說撲克牌是有「記憶／記錄」（Memory）的。又比如一個骰子有六面，骰子向上的一面，只可能是1至6點其中一個數字，而且丟一骰子時每個點出來的可能性都一樣，概率為六分之一，這些都是所謂的數學概率本質。

安排節奏增加刺激感

一般常見的設計原則是，遊戲設計者會利用牌的原始數學本質，製造一些玩家優勢，意即以給甜頭或類似釣魚的方式刺激玩家的興趣，接下來再讓玩家嚐嚐真正的苦頭，或是反其道而行，先讓莊家有一點優勢，然後再送玩家甜頭，來平衡兩者實力。

在遊戲中，遊戲設計者必須安排適當節奏，讓莊家和玩家的優勝劣敗可以平衡，在一伸一縮、一拖一拉、一取一捨，一吞一

吐中，取得適度調節。遊戲設計會在勝負中找到一個平衡點，一般大約設定莊家（賭場）優勢為1至3%之間，以利於莊家，但其表現貌似勢均力敵。

　　這平衡點可以供玩家足夠的刺激，在刺激中忘卻規則上實際的劣勢，同時提供莊家合理的利潤，但需注意莊家不能迅雷不及掩耳地把玩家口袋掃空，畢竟企業要依賴回頭客。綜合上述的各項因素，可發現一個設計成功的牌桌遊戲，賭客在賭場進行博奕娛樂時，贏的次數與輸的次數相差不多，但由於大多數的賭客，在輸錢時會想加倍下注，盡快贏回本錢，於是一吞一吐這種遊戲節奏便可派上用場，因賭客每次下注有50%以上的概率會輸，所以大多數賭客通常是在低潮時，又中了一吞一吐中的一吞。

　　以下試以實例進行說明。前面提到在21點（Blackjack）中，莊家先占有比玩家晚爆而贏的優勢，後為適度「彌補」玩家，如果玩家有21點（Blackjack），即可拿賠率1.5（1副牌拿到Blackjack概率為4.8%），試想一下，莊家有Blackjack，只贏玩家的原來押注（1比1）與可贏得賠率1.5（押2賠3）。二者相較下，明顯後者對玩家有利，賠率1.5可稍微降低莊家原來的高優勢，同時亦增加遊戲的刺激感與趣味性。

　　又例如：在「亞利桑那撲克」（Arizona Stud）中，玩家拿五張牌，莊家有六張牌，莊家有優勢，但莊家只能有限制的使用六張牌，再加上若玩家的五張牌有二個對子以上，就有高於1：1的賠率，如此也是拉低莊家優勢的方式；在「四卡撲克」（4 Card Poker）中，莊家有六張對玩家的五張，莊家占優勢，為降低莊家優勢，當玩家的四張牌為好牌時，賠率會高於1比1，藉以補償玩

家。至於賠率需調低或調高多少，才能達到一個玩家與莊家都能接受的平衡點，可以左右逢源，賓主兩歡，那就要看如何把玩這個數字遊戲，也是博奕設計的精髓了。

網路上看到的統計資料，可善加運用。但很多時候，一個設計人需要找個數學概率表，網路上卻沒有人在張貼，或者是即使運用眾所周知的資料來演算或轉換仍舊無解，尤其是所謂的最佳玩法（Optimal Play Strategy），這時只能投資花費，找專業軟體工程師編製運用程式來計算。接下來我們會提供一些可供參考的表格資料。

常見的撲克牌計分法

接下來看看幾個博奕中常見的撲克牌計分方法：

- 🎲 21點計點法：Ace 計為1點或11點，10、J、Q、K計為10點，其他每張牌點數依面值算。每手牌的點數是每張牌點數加起來的淨總和。
- 🎲 百家樂計點法：Ace計為1點，10、J、Q、K計為0點，其他牌依面值算。每手牌的點數是每張牌點數加起來的總和再去掉十位數，所以總點數是0到9。
- 🎲 撲克：不計點，只計同花、順子、對子等。沒對子時，一般以點數高者贏，也就是Ace＞K＞Q＞……＞4＞3＞2。

以下提供一些常用的概率，它們包含幾個不同的計分方法或牌型，這些概率就是撲克牌的「數字本質」或DNA，是恆常不變的。

■21點計點法

以下是前二張拿到21點（Blackjack），一張A一張十（10、J、Q、K）的概率。

牌的副數	概率（%）	計算方式
1 副牌	4.827	2×4×16/(52×51) = 4.827%
2 副牌	4.780	2×8×32/(104×103) = 4.780%
6 副牌	4.749	2×24×96/(312×311) = 4.749%
8 副牌	4.745	2×32×128/(416×415) = 4.745%

概率是近5%，也就是說平均每20手會出現一手。

■撲克的玩法（單副牌）

以下是撲克玩法單副牌中前二張的可能組合概率。

二張牌	發生次數	概率（%）
A-K	16	1.2066
A-Q	16	1.2066
對子（Pairs）	78	5.8824
連號（Connected）	192	14.4796
其他	1,024	77.2247
共計	1,326	100

上述數學概率規則，在前一章已詳細說明，並闡述如何計算同花順、四紅、葫蘆、三條、同花、順子等牌型的概率。

■用6副牌時，前兩張牌是對子的概率結果

這個計算可以直接用排列組合公式導出來，但如果忘了國高中所學的公式，它也可以用電腦編程計算出來。用公式算的，可得到絕對答案；而用電腦編程計算可得到誤差極小的近似答案，兩者數值相近，也都可以為數學界所接受。當公式無法導出來的

時候，用電腦編程計算，可提供極大的運用空間與彈性。

譬如用電腦編程計算，連續玩1,000,000手後，出現二張牌是對子的概率如**表4-1**所示。可以看出不同數字種類的對子，其出現的可能性稍有不同，說明用電腦計算模擬的方式即使重複上百萬次，其結果還是與用公式算的不同，總會有數字的小誤差，但這種小誤差是小於萬分之一（＜0.01%）的極小誤差，一般會將誤差忽略，視為等值。若電腦再繼續跑上數億次，誤差一定會更小，但此舉就顯得有些吹毛求疵了。

表4-1

以電腦計算模擬6副牌時，前兩張牌是對子的概率

前二張牌是對子	
對子	以 % 表示
22	0.57014
33	0.56909
44	0.57155
55	0.56840
66	0.57029
77	0.56967
88	0.56853
99	0.57015
TT	0.56741
JJ	0.56821
QQ	0.56886
KK	0.56631
AA	0.56905
共計	7.39766

■以21點的計點方法計算6副牌

當玩家前二張牌總點數等小於「9」時，與莊家不同的面牌（Up Card，又譯為明牌）對決，兩者在21點主玩的勝負或平手的概率狀況可用**表4-2**來顯示。

可以如此解讀**表4-2**：第一行玩家A-A，對應第一列莊家10、J、Q、K的數值是0.176%，這代表當玩家A-A而莊家10-K的發生概率是0.176%，也就是說在玩100,000手的21點遊戲中平均會

有176手是玩家拿到A-A，莊家拿到10、J、Q或K。再看一個數字。第一列玩家A-A，最後一行總計為0.570%，它表示玩家拿到A-A，而莊家拿到任意牌的總概率為0.570%；也就是說在玩100,000手的21點遊戲中平均會有570手是玩家拿到A-A，莊家不拘。查驗一下這幾個數字0.176/4×13＝0.570。為什麼呢？想一下。

看一下第二、三、四列中顯示輸、平、贏21點主玩各占的百分比。例如玩家A-A，對莊家10、J、Q、K的數值是0.176%，在0.176%中玩家會輸0.062%，平0.018%，贏0.097%，也就是說當玩家有A-A時，超過大半的21點主押會贏。

再依據**表4-2**所示，當玩家手上持有A-2，而莊家面牌為「10」時，此時概率為0.368%，其中21點主玩輸的概率為0.196%，21點主玩贏的概率是0.134%，玩家輸面較大。同理可推，玩家拿到A-2，而莊家為任何牌的概率為1.191%。

表4-2提供很多的資訊，例如由表中還可看出玩家拿到對子的概率，它們分別是：〔2-2〕、0.57%；〔3-3〕、0.57%；〔4-4〕、0.57%等等。一副牌有十三個數字，所以也就是玩家拿到對子的概率是0.57%×13＝7.4%。

另外依據**表4-2**最下面的總和表可知，玩家兩張牌總和等小於「9」的概率為21.311%。其中玩家的21點主玩會輸10.696%，平手1.859%，贏8.756%，也就是說當玩家有小牌時，21點主押會輸多贏少。

每個分表都是用電腦程式計算所得結果，再用試算表軟體（Excel）把每格數字相加，即可得「最終分表」。

表4-2 21點玩家前二張牌總點數等於小於「9」時之勝負情況概率

6 副牌

莊家每張不同正面亮出的面牌

玩家／莊家	10,J,Q,K	A	2	3	4	5	6	7	8	9	總計
A-A	0.176	0.040%	0.044%	0.044%	0.044%	0.044%	0.044%	0.044%	0.044%	0.044%	0.570%
21點輸	0.062	0.021%	0.012%	0.011%	0.011%	0.011%	0.011%	0.009%	0.010%	0.012%	0.169%
21點平	0.018	0.003%	0.004%	0.004%	0.004%	0.004%	0.003%	0.004%	0.005%	0.005%	0.054%
21點贏	0.097	0.016%	0.029%	0.029%	0.029%	0.030%	0.030%	0.031%	0.029%	0.027%	0.347%
玩家／莊家	10,J,Q,K	A	2	3	4	5	6	7	8	9	總計
A-2	0.368%	0.088%	0.089%	0.092%	0.092%	0.092%	0.092%	0.092%	0.092%	0.092%	1.191%
21點輸	0.196%	0.057%	0.040%	0.040%	0.039%	0.041%	0.040%	0.037%	0.039%	0.043%	0.572%
21點平	0.038%	0.007%	0.005%	0.005%	0.004%	0.004%	0.004%	0.008%	0.010%	0.010%	0.095%
21點贏	0.134%	0.024%	0.044%	0.047%	0.048%	0.047%	0.049%	0.048%	0.044%	0.039%	0.524%
玩家／莊家	10,J,Q,K	A	2	3	4	5	6	7	8	9	總計
A-3	0.368%	0.088%	0.092%	0.092%	0.092%	0.092%	0.092%	0.092%	0.092%	0.092%	1.190%
21點輸	0.203%	0.059%	0.043%	0.040%	0.041%	0.041%	0.040%	0.039%	0.041%	0.044%	0.589%
21點平	0.036%	0.007%	0.005%	0.004%	0.004%	0.004%	0.004%	0.008%	0.010%	0.010%	0.091%
21點贏	0.129%	0.023%	0.045%	0.044%	0.047%	0.047%	0.049%	0.046%	0.042%	0.038%	0.509%
玩家／莊家	10,J,Q,K	A	2	3	4	5	6	7	8	9	總計
A-4	0.368%	0.089%	0.092%	0.092%	0.088%	0.092%	0.092%	0.092%	0.092%	0.092%	1.190%
21點輸	0.210%	0.060%	0.044%	0.043%	0.041%	0.041%	0.039%	0.041%	0.043%	0.046%	0.608%
21點平	0.035%	0.006%	0.004%	0.004%	0.004%	0.004%	0.004%	0.008%	0.009%	0.009%	0.088%
21點贏	0.124%	0.022%	0.044%	0.045%	0.044%	0.047%	0.049%	0.044%	0.040%	0.036%	0.494%

表4-2（續）

21點玩家前二張牌總點數等於小於「9」時之勝負情況概率

玩家／莊家	10,J,Q,K	A	2	3	4	5	6	7	8	9	總計
A-5	0.368%	0.088%	0.092%	0.092%	0.092%	0.088%	0.092%	0.092%	0.092%	0.092%	1.189%
21點輸	0.217%	0.061%	0.045%	0.044%	0.043%	0.039%	0.039%	0.043%	0.045%	0.048%	0.624%
21點平	0.034%	0.006%	0.004%	0.004%	0.004%	0.004%	0.004%	0.007%	0.009%	0.009%	0.085%
21點贏	0.118%	0.021%	0.043%	0.044%	0.045%	0.045%	0.049%	0.042%	0.039%	0.034%	0.480%
A-6	0.368%	0.088%	0.092%	0.092%	0.092%	0.092%	0.088%	0.092%	0.092%	0.092%	1.189%
21點輸	0.211%	0.061%	0.043%	0.041%	0.040%	0.038%	0.036%	0.036%	0.044%	0.047%	0.598%
21點平	0.039%	0.006%	0.007%	0.007%	0.007%	0.007%	0.006%	0.015%	0.010%	0.010%	0.115%
21點贏	0.118%	0.021%	0.042%	0.044%	0.045%	0.047%	0.047%	0.041%	0.038%	0.034%	0.476%
A-7	0.368%	0.088%	0.092%	0.092%	0.092%	0.092%	0.092%	0.088%	0.092%	0.092%	1.188%
21點輸	0.202%	0.059%	0.040%	0.038%	0.037%	0.036%	0.035%	0.020%	0.024%	0.045%	0.536%
21點平	0.039%	0.008%	0.007%	0.007%	0.007%	0.007%	0.006%	0.012%	0.033%	0.010%	0.137%
21點贏	0.126%	0.021%	0.045%	0.046%	0.048%	0.049%	0.051%	0.056%	0.034%	0.036%	0.515%
A-8	3.677%	0.882%	0.922%	0.922%	0.919%	0.919%	0.920%	0.921%	0.882%	0.918%	11.882%
21點輸	1.660%	0.458%	0.224%	0.218%	0.212%	0.204%	0.323%	0.142%	0.122%	0.165%	3.727%
21點平	0.415%	0.124%	0.122%	0.117%	0.113%	0.109%	0.064%	0.072%	0.111%	0.325%	1.573%
21點贏	1.603%	0.300%	0.576%	0.586%	0.594%	0.607%	0.533%	0.707%	0.648%	0.428%	6.583%
2-2	0.177%	0.044%	0.041%	0.044%	0.044%	0.044%	0.044%	0.044%	0.044%	0.044%	0.571%

表4-2（續）

21點玩家前二張牌總點數等於小於「9」時之勝負情況概率

玩家/莊家	10,J,Q,K	A	2	3	4	5	6	7	8	9	總計
21 點輸	0.111%	0.032%	0.021%	0.022%	0.022%	0.021%	0.020%	0.021%	0.024%	0.026%	0.319%
21 點平	0.015%	0.003%	0.002%	0.002%	0.002%	0.002%	0.002%	0.004%	0.004%	0.004%	0.039%
21 點贏	0.050%	0.009%	0.018%	0.020%	0.021%	0.022%	0.022%	0.019%	0.016%	0.015%	0.212%
玩家/莊家	10,J,Q,K	A	2	3	4	5	6	7	8	9	總計
2-3	0.368%	0.092%	0.088%	0.089%	0.092%	0.092%	0.092%	0.092%	0.092%	0.092%	1.191%
21 點輸	0.237%	0.068%	0.048%	0.047%	0.047%	0.046%	0.044%	0.048%	0.051%	0.055%	0.692%
21 點平	0.030%	0.006%	0.003%	0.003%	0.003%	0.003%	0.002%	0.007%	0.008%	0.008%	0.073%
21 點贏	0.102%	0.019%	0.037%	0.038%	0.042%	0.044%	0.046%	0.036%	0.033%	0.029%	0.426%
玩家/莊家	10,J,Q,K	A	2	3	4	5	6	7	8	9	總計
2-4	0.369%	0.092%	0.088%	0.092%	0.088%	0.092%	0.092%	0.092%	0.092%	0.092%	1.191%
21 點輸	0.243%	0.069%	0.049%	0.050%	0.046%	0.046%	0.045%	0.050%	0.053%	0.056%	0.706%
21 點平	0.028%	0.005%	0.003%	0.003%	0.002%	0.002%	0.002%	0.007%	0.007%	0.008%	0.069%
21 點贏	0.098%	0.018%	0.036%	0.040%	0.040%	0.043%	0.045%	0.035%	0.032%	0.028%	0.415%
玩家/莊家	10,J,Q,K	A	2	3	4	5	6	7	8	9	總計
2-5	0.368%	0.092%	0.088%	0.092%	0.092%	0.088%	0.092%	0.092%	0.092%	0.092%	1.190%
21 點輸	0.236%	0.069%	0.046%	0.047%	0.045%	0.042%	0.042%	0.042%	0.051%	0.055%	0.675%
21 點平	0.034%	0.006%	0.006%	0.006%	0.006%	0.005%	0.005%	0.016%	0.011%	0.009%	0.103%
21 點贏	0.098%	0.018%	0.036%	0.039%	0.041%	0.041%	0.045%	0.035%	0.031%	0.028%	0.412%
玩家/莊家	10,J,Q,K	A	2	3	4	5	6	7	8	9	總計
2-6	0.368%	0.092%	0.088%	0.092%	0.092%	0.092%	0.088%	0.092%	0.092%	0.092%	1.189%
21 點輸	0.224%	0.065%	0.042%	0.042%	0.041%	0.039%	0.038%	0.037%	0.041%	0.051%	0.620%
21 點平	0.034%	0.008%	0.007%	0.007%	0.006%	0.006%	0.005%	0.011%	0.015%	0.010%	0.111%

表4-2（續）21點玩家前二張牌總點數等於小於「9」時之勝負情況概率

玩家／莊家	10,J,Q,K	A	2	3	4	5	6	7	8	9	總計
21點贏	0.110%	0.019%	0.040%	0.043%	0.045%	0.047%	0.045%	0.044%	0.035%	0.031%	0.459%
玩家／莊家	10,J,Q,K	A	2	3	4	5	6	7	8	9	總計
2-7 21點贏	0.368%	0.092%	0.088%	0.092%	0.092%	0.092%	0.092%	0.088%	0.092%	0.092%	1.189%
21點輸	0.205%	0.060%	0.037%	0.040%	0.038%	0.037%	0.036%	0.032%	0.036%	0.041%	0.563%
21點平	0.040%	0.009%	0.007%	0.006%	0.006%	0.006%	0.006%	0.009%	0.011%	0.015%	0.114%
21點贏	0.123%	0.023%	0.044%	0.046%	0.047%	0.049%	0.050%	0.047%	0.045%	0.036%	0.511%
玩家／莊家	10,J,Q,K	A	2	3	4	5	6	7	8	9	總計
3-3 21點贏	0.177%	0.044%	0.044%	0.040%	0.044%	0.044%	0.044%	0.044%	0.044%	0.044%	0.570%
21點輸	0.116%	0.033%	0.023%	0.021%	0.022%	0.021%	0.020%	0.021%	0.025%	0.027%	0.330%
21點平	0.014%	0.003%	0.002%	0.002%	0.002%	0.001%	0.001%	0.004%	0.004%	0.004%	0.035%
21點贏	0.047%	0.009%	0.019%	0.018%	0.021%	0.021%	0.022%	0.019%	0.015%	0.014%	0.204%
玩家／莊家	10,J,Q,K	A	2	3	4	5	6	7	8	9	總計
3-4	0.368%	0.092%	0.092%	0.088%	0.092%	0.092%	0.092%	0.092%	0.092%	0.092%	1.189%
21點輸	0.236%	0.069%	0.048%	0.045%	0.044%	0.044%	0.042%	0.042%	0.051%	0.055%	0.675%
21點平	0.034%	0.006%	0.006%	0.006%	0.005%	0.005%	0.005%	0.004%	0.011%	0.009%	0.103%
21點贏	0.098%	0.018%	0.038%	0.038%	0.039%	0.043%	0.045%	0.035%	0.031%	0.028%	0.411%
玩家／莊家	10,J,Q,K	A	2	3	4	5	6	7	8	9	總計
3-5	0.368%	0.092%	0.092%	0.088%	0.092%	0.088%	0.092%	0.092%	0.092%	0.092%	1.189%
21點輸	0.224%	0.065%	0.044%	0.041%	0.041%	0.038%	0.039%	0.037%	0.041%	0.051%	0.620%
21點平	0.034%	0.008%	0.007%	0.007%	0.006%	0.006%	0.006%	0.011%	0.015%	0.010%	0.111%
21點贏	0.110%	0.019%	0.041%	0.041%	0.045%	0.045%	0.047%	0.044%	0.035%	0.031%	0.459%

表4-2（續）

21點玩家前二張牌總點數等於小於「9」時之勝負情況概率

玩家／莊家	10,J,Q,K	A	2	3	4	5	6	7	8	9	總計
3-6	0.368%	0.092%	0.092%	0.088%	0.092%	0.092%	0.088%	0.092%	0.092%	0.092%	1.189%
21點輸	0.205%	0.060%	0.039%	0.038%	0.039%	0.037%	0.035%	0.033%	0.036%	0.041%	0.563%
21點平	0.040%	0.009%	0.007%	0.006%	0.006%	0.006%	0.005%	0.009%	0.011%	0.015%	0.114%
21點贏	0.124%	0.023%	0.046%	0.044%	0.048%	0.049%	0.048%	0.049%	0.045%	0.036%	0.512%
4-4	0.176%	0.044%	0.044%	0.044%	0.041%	0.044%	0.044%	0.044%	0.044%	0.044%	0.570%
21點輸	0.107%	0.031%	0.021%	0.020%	0.018%	0.022%	0.021%	0.018%	0.020%	0.024%	0.302%
21點平	0.016%	0.004%	0.003%	0.003%	0.003%	0.001%	0.001%	0.005%	0.007%	0.005%	0.050%
21點贏	0.053%	0.009%	0.020%	0.021%	0.020%	0.021%	0.022%	0.021%	0.017%	0.015%	0.218%
4-5	0.368%	0.092%	0.092%	0.092%	0.088%	0.088%	0.092%	0.092%	0.092%	0.092%	1.189%
21點輸	0.204%	0.060%	0.039%	0.040%	0.037%	0.035%	0.036%	0.034%	0.036%	0.041%	0.562%
21點平	0.040%	0.009%	0.007%	0.006%	0.006%	0.006%	0.006%	0.009%	0.011%	0.015%	0.114%
21點贏	0.124%	0.023%	0.046%	0.046%	0.046%	0.047%	0.051%	0.049%	0.045%	0.036%	0.513%

最終總和表

玩家／莊家	10,J,Q,K	A	2	3	4	5	6	7	8	9	總計
總計	6.593%	1.622%	1.626%	1.628%	1.633%	1.635%	1.639%	1.642%	1.645%	1.648%	21.311%
21點輸	3.815%	1.105%	0.745%	0.732%	0.712%	0.695%	0.689%	0.654%	0.724%	0.824%	10.696%
21點平	0.637%	0.130%	0.111%	0.105%	0.099%	0.093%	0.085%	0.177%	0.211%	0.210%	1.859%
21點贏	2.141%	0.386%	0.769%	0.791%	0.822%	0.847%	0.865%	0.812%	0.710%	0.614%	8.756%

依據**表4-2**最終分數表所示，有「小漢仔」（Shortie）的21點主押其輸的概率是10.696%，贏的概率是8.756%。如何運用這些數據來開發新桌玩，容後再訴。

依據**表4-2**的形式，再運用表的程式，可以進一步充分發揮。將21點遊戲中，玩家可能取得的前二張牌與莊家的面牌，二者所有的可能組合進行參照比較，也可導出玩家與莊家的詳細勝負概率。有志於設計遊戲者可以運用這些原始數據，找尋其共同特徵或規律，予以發揮，創作出其他可玩性高的主玩或邊注。

■用百家樂的計分法

右表是莊家與閒家最先取得的前二張牌得的總點數為0到9的個別概率，以電腦程式計算所得結果。

如果想要知道莊、閒家最先二張牌點數平手（Tie）的概率，可合理假設莊家與玩家得點概率大致相同，所以把原來概率平方就可以大約估算，其估算結果如何？

總點數	6 副牌（%）	8 副牌（%）
0	14.7168	14.7359
1	9.4979	9.4903
2	9.4484	9.4532
3	9.4979	9.4903
4	9.4484	9.4532
5	9.4979	9.4903
6	9.4484	9.4532
7	9.4979	9.4903
8	9.4484	9.4532
9	9.4979	9.4903
總計	100	100

由下頁表可知，莊家與閒家同樣都是8點的概率是0.89363%。這個表也顯示莊家與閒家平手的可能性大約在 10%上下，也就是平均10手出現1手。

■用部分百家樂的計分法計算樂翻天

例如在樂翻天中，定義Ace是1點、10、J、Q、K是0點，其他2至9點依面值計，開三張牌時，莊家把點數相加後，並不丟棄十位數，所以總點數是在0至27之間，三張牌點數總和出現的概率如**表4-3**所示。

總點數	8 副牌（%）
0	2.171467
1	0.900658
2	0.893630
3	0.900658
4	0.893630
5	0.900658
6	0.893630
7	0.900658
8	0.893630
9	0.900658
總計	10.249277

開始設計桌玩之前

新桌玩設計完全是由一張空白的白紙開始，在設計初期，桌玩設計者需要從何想起？又該考慮哪些？

🎲 用什麼器材？用撲克牌（1副、2副、6副或8副）、骰子、滾球、輪盤、豆子、骨牌、麻將，或結合兩種以上的賭具？

🎲 給多少人玩？21點式的桌玩可以6、7人或10人玩，而番攤、輪盤、骰寶（Sic Bo）可以不限人數。

🎲 制定怎樣的遊戲規則？輸與贏的定義，牌高與低的定義，計分方法。何時下注？何時發牌？發幾張牌？何時加注？發幾張牌後，可否再加注？何時結算？

🎲 計算賠率應該是多少？例如：在骰寶中，出現雙骰賠2倍，雙骰指押注1至6點數，投擲兩骰子，出現押中的點數者，可賠2倍；在三張牌的撲克桌玩中，如三張牌為順子，則賠6倍；在五張牌的撲克遊戲中（例如Stud

表4-3

樂翻天任三張牌點數相加之總和點數概率（%）

三張牌 總點數	8 副牌	6 副牌	4 副牌	2 副牌	1 副牌
0	2.8658	2.8500	2.8185	2.7237	2.5339
1	2.1834	2.1830	2.1820	2.1790	2.1719
2	2.7164	2.7115	2.7016	2.6710	2.6063
3	3.3254	3.3263	3.3282	3.3344	3.3484
4	3.9500	3.9466	3.9398	3.9186	3.8733
5	4.6506	4.6532	4.6585	4.6743	4.7059
6	5.3670	5.3657	5.3631	5.3552	5.3394
7	6.1592	6.1641	6.1738	6.2030	6.2624
8	6.9673	6.9683	6.9704	6.9762	6.9864
9	7.8513	7.8589	7.8741	7.9207	8.0181
10	6.5675	6.5719	6.5807	6.6072	6.6606
11	6.4429	6.4513	6.4682	6.5194	6.6244
12	6.2009	6.2044	6.2116	6.2338	6.2805
13	5.8927	5.8998	5.9140	5.9570	6.0452
14	5.4672	5.4690	5.4724	5.4826	5.5023
15	4.9759	4.9808	4.9907	5.0213	5.0860
16	4.3669	4.3660	4.3641	4.3579	4.3439
17	3.6921	3.6938	3.6973	3.7078	3.7285
18	2.8999	2.8955	2.8866	2.8599	2.8054
19	2.0416	2.0394	2.0348	2.0208	1.9910
20	1.6333	1.6315	1.6279	1.6167	1.5928
21	1.2666	1.2640	1.2588	1.2432	1.2127
22	0.9499	0.9479	0.9438	0.9313	0.9050
23	0.6748	0.6721	0.6667	0.6502	0.6154
24	0.4500	0.4482	0.4448	0.4349	0.4163
25	0.2665	0.2643	0.2598	0.2460	0.2172
26	0.1332	0.1321	0.1299	0.1230	0.1086
27	0.0416	0.0404	0.0379	0.0308	0.0181
總計	100.0000	100.0000	100.0000	100.0000	100.0000

Poker），五張牌為順子，可賠5倍；另外，在七張牌的撲克桌玩〔例如德州撲克（Ultimate Texas Hold'em）〕，手上的七張牌中，若有五張牌是順子，可賠4倍。因為不同桌玩具有不同數學本質，玩家的牌與這些數學本質原理息息相關，所以倍率必須相異。

設計出成功的桌玩

設計桌玩就像是在寫流行歌，表面上言簡意賅，老少咸宜，但內涵卻要深奧無比，要讓玩家沉浸於深度的思考，享受淨空，不可自拔。它的商業價值就像拍部電影，片子若是賣座強片則收入豐餘，如觀眾不買單，則全盤皆空，投資泡湯。相同地，桌玩如果沒有玩家，頓時也就成廢品；它的商業價值只有零或一，沒有任何中間值。

依據一般博奕界的估計，一個桌玩從設計到正式上賭場牌桌前，大約需要US$50,000的投資額。所以設計桌玩是一個要有高度熱情投入、衝勁十足，且需耗費昂貴資本。

那為何許多人打死不退呢？因為成功時，回報很高，令人憧憬。以「三卡撲克」（3 Card Poker）這項桌玩為例，現已有15年歷史，早年在市場上大起大落，現在是全桌

桌玩商業價值只有零或一，沒有任何中間值

玩界最經典的成功傳奇，全球有一千六百張桌子，每年替全世界最大的經銷商洗牌至聖（Shuffle Master）賺進約 US$1,900萬的使用權利租金。桌玩能達到這個商業價值是設計人的夢想，是設計人共同追求的目標，桌玩設計者可說是典型的逐夢人！

至於什麼是好的桌玩呢？什麼是成功的桌玩呢？好的桌玩，不見得能在市場上成功，事實上，對新桌玩的評價，見仁見智。但是成功的桌玩，一般往往具備一定的必要條件（Necessary Conditions），這些條件受到桌玩界一致的認可，譬如說：

🎲 要簡單易懂。

🎲 每個桌玩要有一兩個玩家夢寐以求的標竿（可以又稱哇！元素，the WOW factor）。

什麼是桌玩玩家要的標竿？譬如：麻將中的「胡牌」， 21點中的「Blackjack」，撲克牌中的「同花大順」（Royal Flush），就是所謂的哇！元素。這個原則性的條件是大家都同意的。但要確切地說桌玩能或不能成功？或是怎樣的桌玩才成功？就連賭場分析家、賭場主管、博奕專家都不能打包票保證。

每個人都僅能就經驗作判斷，成敗參半。唯一真正能辨別桌玩成敗的是市場、是客戶。桌玩一旦在市場上市，就如同被賦予了生命，由市場機制操控其生死，自生自滅。新上市桌玩的生存則是──「適者生存，不適者淘汰」。

設計桌玩的基本元素

設計桌玩的迷人之處在於除了有成就感與經濟回報，它的過

程是很迷人的。設計過程往往融合了以下數種元素：

創意	藉由創造一個虛擬的圖騰，作為此遊戲的最佳標竿，同時也是每個玩家勢在必得的努力目標，例如麻將的「胡牌」，21點的「Blackjack」，還有撲克牌的「同花大順」
美工	設計桌面和設計電子顯示銀幕，需同時兼顧美觀與安全性
法律	申請專利（Patent）、註冊商標（Trademark）與版權（Copyright）
數學	計算各種輸贏概率、擊中率、推導最佳玩法（Strategy）與預估賭場利潤
文字	命名學、廣告詞的活用和宣傳文件的創作
心理	玩家心理的探討。探討玩家對遊戲本身甚至對遊戲人機介面的心理反應
市場	目標客群，擴張策略，廣告定位
契約	客戶交涉、文字措詞
電機	軟硬體系統的建構
推銷	踏進市場的第一步
改良	與時俱進的必要性
推廣	運用荷官（Dealer）的正能量，消除他們抗拒新產品的職業本能

許多企業的創始都和設計與推銷桌玩具備類似的特徵，但設計桌玩不需一個大團隊，不需買地設廠，自行創業門檻相對較低。所有項目幾乎都可以自己一個人實際動手操作，即使外包也可自己躬親主導，樂趣無窮。以下是詳細討論。

在容易理解的桌玩規則上發展創意

據非正式的統計，每年大約有5,000項新開發的桌玩，其中大約有1,000種左右被博奕委員會核准，然後大約有100件左右真正在賭場中上市達半年以上，但最終僅有1至2件能生存超過2年，也就是說只有1至2件新桌玩能真正替設計人賺到版權費。

若你在網上搜尋，可能會看見如下圖胎死腹中的新桌玩，它們一個都沒有在賭場內出現過。

　　我們要強調的是，桌玩最起碼的要求是，在賭場中要能藉由簡單的示範，讓玩家理解桌玩的玩法，示範最多3手，否則就應

淘汰。設計者必須在10分鐘以內,完整的解說其創意。

　　絕大部分新的桌玩是以21點（Blackjack）、德州撲克、牌九撲克（Pai Gow Poker）為基礎,在玩家既有的遊戲知識上,添加變化元素,以加強刺激感、挑戰性與娛樂性,此類桌玩的好處是玩家熟悉基礎規則,因此容易入門。例如:玩家多已瞭解五張撲克的大小組合,因此,亞利桑納撲克（Arizona Stud）就利用這個基礎,讓玩家思考何時可押注?要押多少?何時需跳過（Check）?何時定封牌（Fold）。

　　此外,建議您儘量避免使用新的博奕器材或設備,因為單單是博奕委員會對器材的審核,就相當曠日費時,光是花費的時間及心力,就可能讓設計人受盡苦難,應儘量避免。

面面俱到的美工包裝

　　桌面（Table Layout或Felt）的美工設計要考慮美觀、大方與環境融合,安全、可靠、人性化;桌面安排、桌玩標識與影視顯示的設計,首先要考慮是,要沿用既有的通俗概念,還是要採用新的3D的設計?如何表現新鮮搶眼,又不至於過度複雜,使客人望之卻步?如何挑選圖案顏色,讓玩家玩上10小時,不會對色彩疲乏,頭昏眼花?如何確保桌玩的安全性,讓莊家沒機會犯錯,同時讓玩家沒機會動手腳違規。如何使桌面顏色能與周遭環境、屋頂底色、室內採光、裝潢相融合,又可使監控系統容易分辨,都有特殊學問。

設計桌面的構成

　　設計桌面通常用的標準軟體是 Adobe Illustrated（AI）。印刷廠接受的是向量檔，亦即有圖層分隔的 *.ai 或*. eps 檔，圖案設計可說是個不錯的特殊行業。 以下是數個代表性的桌面設計與桌玩顯示牌。

亞利桑那撲克的桌面設計

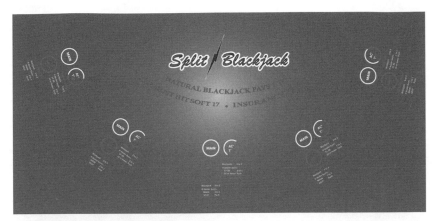

21 點（含邊注）的桌面設計

21 點（含邊注）的桌面設計：標準版（80"× 50"）

標準輪盤（84"×44"）的桌面設計

桌玩電子圖示顯示

■桌面的大小標準

輪盤桌

21 點牌桌（Blackjack）

八個玩家的撲克桌

■桌子的結構

　　桌子的結構有三部分，桌面、桌緣與桌腳：

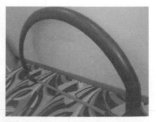

■裝置桌布的步驟

　　桌布的裝置步驟如下：

　　第一步：桌布在桌面上定位、拉緊、上釘。

第二步：桌布切割、再上桌緣。

保護創意不被盜用

上市桌玩需簡單通俗易懂，必須讓玩家在3手以內就要會玩，那麼可想而知，它也很容易被抄襲盜用，如此，發明人的知識產權不就很容易喪失嗎？有鑑於此，申請專利、註冊商標、取得版權等法律保障的方式就是獲得保障的不二法門。

在美國，一般要取得桌玩專利需要3至5年，在提出申請後申請人與專利局會有多次文字申辯的來回往返，這些往來文案的花費不菲。一般較經濟實惠的做法是申請「暫時專利」（Provisional Patent），暫時專利的有效期為1年，可自行網上或以郵件提交申請，2014年的申請費只需US$130。

暫時專利是讓申請人作備忘記錄，並提交政府，算是請政府作證，內容不會經任何審查。只要一提交，就有「專利等候申請

中」（Patent Pending）的資格。在這有效一年期間，可自己評估創意的商業或個人價值，考慮值不值得再投資，或是可藉觀察市場的反應，再決定如何走下一步。在申請專利期間，所有商業行為都可以同時進行，正式實用專利（Utility Patent）下來時，專利的有效期是依原暫時專利（Provisional Patent）提出的時間計算起。

一般申請正式的實用專利是由律師代寫代提。律師費用約在US\$1,500至US\$10,000之間。專利局一般在第一回合都會拒絕，然後由律師代回覆，律師每回覆一次，收費約US\$1,500至US\$2,000。一項桌玩得到實用專利的花費，往往可達上萬元，專利申請期間，律師最重要的工作便是定義及宣告（Claims）新的發明。一旦專利宣告確認，他人就不能侵權。撰寫宣告內容是一種知識產權，是專業律師玩文字遊戲的戰場，並非一般文匠所能操刀的。更麻煩的是，美國專利法在3年前由於所謂的Bilski案，經大法官解釋後，使「純粹的遊戲規則」要拿到專利變成幾乎不可能。面對此情況，律師的對策是把「軟性」（Soft）的遊戲規則植入電子硬體的設備（Hardware）中，結合成一個軟硬體兼具的系統（System），希望增加過關的機會。這些包裝是否有效，至今未知，所以仍有相當大的爭議空間。

其他知識產權的保護是申請註冊商標（Registered Trademark），如果自行申請DIY只需花費約US\$325，另外，若是要檔案版權（Copyright），一件只要花US\$10左右，且只需在網路上交件即可，非常方便。

運用數學創造利潤

數學是用來評估桌玩的莊家優勢與計算實際營利的重要工具。在博奕業，有下列幾個常用的專有名詞：

1.擊中率（Hit Rate）。
2.玩家最佳玩法（Optimal Play Strategy）、賭場優勢（House Edge，又譯為莊家優勢）。
3.每日或每月全入袋金（Drop，又譯為入櫃金）。
4.每日或每月籌碼回收率（Hold，又譯為平均毛利）。

上述的一與二是由模擬計算出來的，三與四則是依據現實中的實地記錄數據所得。在第六章所列的賭場實地試驗週報報告，其中就用到入袋金和籌碼回收率。

擊中率與賭場優勢

擊中率與賭場優勢是運用實驗室研究，藉由電腦運算取得。在設定相同遊戲條件下，每次用相同、重覆的押注，得到的穩定的統計數據，並以此作為理論推演結果。他們是在桌玩上市前，唯一能用來評估桌玩遊戲效果及用來預測莊家玩家雙方PK結果的工具。一般而言，分析擊中率與賭場優勢有兩種做法，基本上都是數學排列組合的運用：

■以「無縫的公式」（Closed Form Formula）解題

其實就是運用高中「排列－組合」公式來解析，大部分甚至連「排列」都用不著，只用到「組合」。如果能成功的建立無縫

公式,這種解法的正確率可達100%。但前提是需熟悉高中數學排列組合,找到適當無縫的公式,這對大多數人來說較為困難。

■以「模擬的方式」(Simulation)解題

此方式不用找公式,也就是直接用C++,VB,Java等各式程式語言,把玩法編寫為軟體程式,讓程式重覆跑個上萬,甚至上兆億次後,再進行結果分析。這種分析法,最終可得穩定的統計值,即便每次結果可能會在小數點後的第三、四位有少許誤差,它們的結果仍是可接受的。一般具有一定程度的軟體工程師都會用程式設計解題,但若工程師不諳博奕,可能要先學習瞭解牌的結構與博奕的常規,然後才能下手,分析上可能稍稍費時。

美國、加拿大有少數桌玩與老虎機遊戲分析師,專靠分析桌玩及老虎機吃飯,其中較知名的遊戲分析師大約只有5至6位。這些專業的軟體工程分析師,同時也是賭客,經過多年分析遊戲的經驗,積累不少程式庫。當接到一個案子,他們就能駕輕就熟地把副程式設計出來,並且將之融入程式庫,迅速的提供答案。

演繹出玩家贏不了莊家的玩法

專業分析高手的強項就是能迅速地演繹出玩家的最佳玩法。在此狀況下,莊家與玩家進行PK,分析師可計算出桌玩每次押注的擊中率與賭場在每個押注個別的優勢和全部押注綜合的優勢。

莊家(賭場)最感興趣的就是,當玩家用最佳玩法時,莊家可獲利多少?換句話說,當我們說到**賭場優勢**時,一定指玩家在最佳玩法狀態下進行PK;也就是要保證,即使是天才或超級電腦來玩,至少在統計上,玩家還是贏不過莊家。

有些桌玩規則較細，分析師建立一個模式（Cluster），也許就要用1至2小時，然後再用最快速的電腦來測試其玩上億回的結果。有時電腦需費時3至5天（50至72小時）才能找到一個最佳答案。一般優劣結果是用期望值（Expected Value）來表示。

賭場優勢就是指至少在統計上，天才玩家或超級電腦還是贏不過莊家

入袋金與籌碼回收率

每日或每月全入袋金（Drop）與每日或每月籌碼回收率（Hold）是在實際博奕業營運的真實數字，也就是賭場收場後的記錄。入袋金是看玩家共買（換）籌碼的金額，籌碼回收率的計算方法是：

$$籌碼回收率 = \frac{莊家贏的金額（毛利）}{玩家買入的金額}$$

籌碼回收率嚴格來說是無法在場外計算或模擬。因為賭桌上客觀條件起伏變化不定，難以預測。例如：可能有玩家無厘頭地突然加注10倍或減注三分之一，也有玩家贏了3手就走人，亦有玩家輸了一半就走人，還有在同一桌上押US$5，也押US$100的玩家，狀況萬千。所以博奕實況有別於電腦的模擬。只能在每天收桌時，才能統計真正的入袋金與籌碼回收率。雖是如此，仍可依據賭場多年累積的實務經驗，建立一般行內都可接受的預估公

式：

實際的籌碼回收率（Hold）大約＝10 ×理論的賭場優勢（House Edge）

在沒有實際現場數據前，賭場只能依賴優勢來評估桌玩的勝算。一旦桌玩開市後，優勢就只是個參考值；最終賭場最感興趣的數據是入袋金與籌碼回收率。

賭場優勢

市場上一般論定，主桌玩的優勢應在1％至3.5％之間最合理，如此，賭場可以有10％至35％的籌碼回收率。例如：21點的籌碼回收率在10％至18％；牌九撲克的籌碼回收率在29％至32％。如果優勢太高，賭客不會玩；但若優勢太低，不符賭場效益，這也就是設計人必須精通數字遊戲之道理所在。

大半美國的州博奕委員會都會按月公布不同遊戲的入袋金與淨利潤。以下是一般常見理論上桌玩的賭場優勢與實際的籌碼回收率：

常見桌玩	賭場優勢（％）	實際的籌碼回收率（％）
21點	1.15	11
牌九撲克	1.8	19
三卡撲克	3.37	32
百家樂	莊閒平均 1.15%	10
輪盤	2.7	22

活用文字的力量

桌玩的命名決定成敗

　　一個桌玩的命名常常會決定它的成敗。桌玩名字要易懂、獨特、響亮。好的名字能把桌玩的特質與玩法表現出來,不好的名字則會帶來厄運。命名通常有以下幾類:

🎲 以玩法命名,直接明白了當:例如三卡撲克(3 Card Poker)、瘋狂四卡撲克(Crazy 4 Card)、終極德州撲克(Ultimate Texas Hold'em)。

🎲 以地名為首進行命名,暗示地方特色:例如Mississippi Stud、Arizona Stud、Spanish 21、Texas Holder,藉以來暗示地方特色。

🎲 其他較異類誇張的:踢屁屁撲克(Kick Ass Poker)或錢壓死(Die Rich)前兩類命名方式在市場上均容易為玩家所接受,第三類就難登大雅之堂了。

易懂吸睛的文宣

　　另外,在桌布上的文字印刷絕對要求用字直接、言簡意賅、言詞通俗、人人可懂。這個原則說來簡單,做起來困難,以下我們用一個簡易的例子來說明。例如:有兩個詞是「前兩張牌總點數必須是等於或小於9」(First 2 cards score 9 or lower)與「前兩張牌總點數必須是小於10」(First 2 cards score lower than 10),他們英文文意相同,但你認為哪個較易懂呢?

　　答案是「前兩張牌總點數必須是等於或小於9」比「前兩張

牌總點數必須小於10」更直接，更能傳達意思。你可以感覺出兩者的差異嗎？

　　寫廣告詞、宣傳語，在文字表述上也需字字斟酌。例如：銷售商用押韻的方式，「同花高，高同花，人人誇」（Feel the Rush with High Card Flush）就是很成功的標語。

網路廣告標語能讓人更快進入遊戲的核心
資料來源：http://www.galaxygaming.com/

抓住玩家的心理

　　進入賭場的玩家可分為很多類。有些常客把博奕（Gaming）視為娛樂，有一類玩家，到賭場如同逛街、看電影，在繁忙的日子中抽出閒情，藉此調劑身心，娛樂消遣。輸的小錢就當成買戲票、晚會票和爆米花的支出，是正常的休閒消費。另一類玩家是有預算有計畫的常客，他們每季或每年到賭場度假，報到一至二週，要輸多少心知肚明；另外還有大量的亞洲人（含中國、台灣、韓國、越南、菲律賓人）把博奕當作發財捷徑，天天到賭場報到。他們原想一日翻身，但屢試不爽，久而久之，成為常客，有的每天比發牌的荷官還準時到賭場報到。

　　新桌玩應該要迎合主流的客人，主流客人往往有預算限制，抱著小輸為贏的心理到賭場尋歡。他們對遊戲的期望是「輸是應該的，但要能玩久些」。而賭場講究的也是細水長流，今天客人雖然輸錢，但能愉快的離開，下週或下個月同一時間就會再回

見。桌玩不能快刀斬亂麻式的搶錢；如果玩家輸得快，又染上賭癮，時日一久，家破人亡，賭場債務呆滯，只有兩敗俱傷。

總之，成功的桌玩是要能提供刺激、驚喜，玩家心境有錯愕、有煎熬，莊家賺錢，但絕對不能讓玩家在短時間內鎩羽而歸。

選擇適合的市場

賭場由於地點與環境的不同，市場與主要客群亦有所不同，每間賭場的迎賓戰略與提供的桌玩與老虎機也不同。例如：有的賭場主要客群定位在外地觀光客，有的主要客群定位在本地居民，有的專攻退休人士，有的則鎖定在21至35歲族群；也正因如此，有些桌玩在某些賭場可能受歡迎，但在其他賭場可能夭折，不同年齡、族群、收入、性別，喜好也有所不同，也就是說，極少的桌玩與老虎機能在所有賭場都受歡迎，取得好成績。

幾乎每個賭場都有會員俱樂部（Players Club），客戶的所有資料均詳細建置檔案，賭場鼓勵客戶在玩老虎機或桌玩時使用刷卡消費，透過刷卡，客戶可以賺取點數，並換取免費餐飲及飯店住宿。

其實，刷卡有助於賭場的資訊收集，對賭場的市場調查無比重要，因為賭場可由客人的刷卡紀錄，收集客戶資訊，分析老虎機或桌玩的玩家的特質，藉此評估老虎機及桌玩市場，同時即時提出市場演變的對應方式。

一旦玩家在老虎機插卡或在牌桌上刷了卡，賭場即可收集到老虎機或桌玩的玩家資料，並建置資料庫，從資料庫資料中即可分析出，哪些桌玩是適合過客，哪些桌玩是適合是討當地玩家歡

心的。

在美國，博奕業和很多行業一樣，都受到大企業財團的壟斷，小賭場間相互結盟或小賭場被大企業收購，都是市場常見的現象，老虎機也很少有小廠，如何打破局勢做第一筆生意，可說是一大挑戰。

訂定契約

一般桌玩設計人或經銷商與賭場是根據商業的租約協定來建立供應與使用桌玩的權利，也就是由契約來說明賭場是按月或季付使用權金給設計人或經銷商、各種相關條件與限制。

契約中一般是含：

🃟 若干月份免費試用。

🃟 試用期間賭場願意如何配合設計人（供應商）或提供設計人賭場運作數據例如每日入袋金（Drop）與籌碼回收率（Hold）等等。

🃟 試用期後，每月應付使用權利金是多少。

🃟 付款方式。

🃟 雙方提出的特殊條件。賭場會提出的特殊條件包括要求設計人（供應商）在若干年中，方圓多少哩範圍內，設計人（供應商）不得與其他賭場簽訂同類使用合同。

有些賭場對特定的桌玩會採取一次買斷付清方式，自己擁有無限的使用權，如此可以靈活安排其使用方式。一般賭場對擁有桌玩的知識產權不感興趣。

桌玩的設計

以電機系統補強設計

美國太空總署有飛航監控系統與即時引導系統（Real Time Control），全世界各地電力輸配系統，也有這類系統具有遙控與遠程操作的功能。相同地，現代賭場也有最尖端的硬體與軟體整合的監控系統。賭場的各種監控系統和太空總署的飛行追蹤或電力控制中心，所設定的監控規格、功能設計，在原理與操作上同出一轍。

特別要提的是，最先進的桌玩監控系統，除了統計桌玩客流量、現金進出、輸贏額度、桌玩時數等等，對於巨賭豪客的玩法、戰略，也可以即時記錄，也可以預測該玩家在不同狀況下可能的對應策略與玩法，好像在對奕一樣。賭場願意投入大筆資金開發監控系統的各項新功能，是因為有巨賭豪客可以在數分鐘內，依牌勢走向改變戰略，由敗轉勝，贏走巨款。

每年博奕界有兩個最大盛會，這兩場商展會稱為「全球博奕大展」（Global Gaming Expo, G2E）。分別是，一次為每年10月中在拉斯維加斯舉行，一次是每年5月中在澳門舉行。展出的項目包含各種稀奇古怪的老虎機、精密的連線系統及新的桌玩等。除此之外，連泊車的管理軟體、硬體與系統，到酒吧的出酒、洗杯的應用系統，都有廠商提供。

新的桌玩可以利用電子設備、視頻、呈現牌型、點數、輸贏率或甚至說故事，把遊戲電玩化、電子系統也讓設計人多一維空間來補強自己的設計，值得深思。手機上下注桌玩，是下一個高科技的走向。

推銷的途徑

賭場的桌玩使用決策權取決於高層的管理總監（Executive或General Manager），至少也是部門主管（Director），而非由荷官或小課長、科長決定的。這些高級主管多半自負、狂傲，進出有二級主管當隨身伺候，行走有風。他們往往認為，御賜桌玩銷售員20至30分鐘，銷售員應該要跪謝龍恩。

桌玩的推銷途徑有兩個：第一是自行行銷，第二是交給經銷商。

■自行行銷

自行行銷就是推銷者親自進入賭場，敲門詢問工作人員：「老闆在嗎？」這種直搗黃龍的方式挑戰性極高。可想而知，這種挑戰的結果，可能得到的回應是：「他不在」、「他在開會」、「你把資料交給我轉交吧！」之類的回應，如果很幸運的，安排到一個展示時間，還有可能發生的不幸結局有：

🎲 對方不來。
🎲 對方開門見山就說，我們今年沒名額了，明年再來吧！
🎲 對方看你一出手，就說「這個不行」。
🎲 迅速看完後就說：「寄些資料來吧！」，然後他們就人間蒸發，渺無音信。

自行行銷的好處是：

🎲 可以馬上見識人間冷暖，體驗赤腳銷售員的心路歷程、酸甜苦辣。

🎲 有訂單時，自己可獲得100%報酬率。

🎲 其他方式，也不見得容易，因為要找經銷商或大盤商，他們往往比賭場總經理還大牌且難纏。如果你人生事業都很如意，想要找人潑冷水或拉你落地、正視成敗，自行行銷是個很好的途徑。

■交給經銷商

如果交給經銷商，那結局是：

🎲 只得獲得15%至20%的權利金。

🎲 桌玩商標、設計步驟，需配合經銷商意見或市場需求，由他人隨意變更。就像自己把孩子由他人收養了，從此，任他人處置，自己雖然仍藕斷絲連，卻只能噓唏不已。若不巧碰到奸商，同意代銷的目的主要是為了扼殺或冰凍你的桌玩，或抄襲你的創意，甚至竊取你的產品，那就更令人髮指了。所以即使選擇經銷商，也要步步為營、謹防小人。

　　洗牌至聖在篩選新桌玩的過程相當嚴格，和賭場在挑選桌玩沒有兩樣。設計人可以先自己嘗試上賭場敲門造訪，不行的時候再找洗牌至聖代理。但不要忘了，洗牌至聖自己有設計師、有律師。今天若它不願接受你的創意，也可能半年一載後，它會出產類似你的創意的產品，這就變成你的夢魘！

　　所以在對外銷售之前，就是要先得到智慧財產權的保護，如前面所提到需要確實做到：

1. 專利：至少向專利商標局提請「暫時專利」（Provisional Patent），若有律師代提申請「正式實用專利」（Utility Patent）更好。

2. 註冊商標：向專利商標局提請桌玩名稱註冊商標（Registered Trademark）。

3. 版權：向專版權局提請版權（Copy Right）。

> **tips**
>
> 前期不妨先自行銷售。若先有個銷售量，未來出售時，可以有空間提高售價。若自己沒有先占有一個市場，要出售時，賣價會偏低。

桌玩在市場上的生命力

事實證明，即使最成功的桌玩也不是瞬間出現的暴發戶。

以最風行的三卡撲克（3 Card Poker）為例，是經歷15年風風雨雨，才有今日的亮眼成績。它前期的命運，有點像李安大導演剛從學校畢業後的6年失業期一樣。

三卡撲克剛發行時，栽了大筋斗，設計人自己主動收場，冰凍3年，再復出時，突然奇蹟出現，眾人驚豔，然後才出現盛世，歷久不衰，長達10年。

一個桌玩，一旦到賭場亮相，就變成獨立的有機生命體，在市場上自生自滅。一個理想的發行過程應該是前三個月2至3桌，次三個月10桌，次半年50桌，再次年100桌，然後再慢慢自然成長，其間若有小瑕疵，可修正，其後租金也會水漲船高。總之，一夕暴紅是凶訊非喜訊，因為一旦因故業績不好，馬上拆臺。未來要洗清前嫌，比登天還難。

桌玩的設計

第一線人員的推廣最重要

在美國，荷官或發牌員（Dealer）是希望做事不用腦筋的人的理想工作。因為荷官的工作本質，絕大部分時間是重複地、呆板地動作，與客人說的笑話也是像台破答錄機，千篇一律。但他們卻是桌玩最重要的銷售員，因為他們和玩家是直接面對面的應對。

收買荷官的心

把桌玩推薦給玩家的關鍵銷售員是荷官（Dealer），所以荷官可以說是桌玩最重要的代言人，但若荷官態度不佳，也可以成為桌玩殺手，所謂可載舟亦可覆舟也。所以設計者在桌玩設計上，要先注意遊戲本身能給予荷官多賺些小費的機會。

例如：21點中的「完美對對」（Perfect Pair）邊注，當玩家拿對子時贏11倍，玩家會感謝荷官帶來的運氣，大方的給荷官小費。反面的例子是，有一個21點的邊注叫「幸運的憋牌」（Lucky Stiff），當玩家拿12至16點稱為憋牌。若憋牌能勝，邊注可贏5倍。聽來頗具挑戰性，好玩有趣，但進一步分析就會發現，當玩家拿到憋牌時，痛恨荷官都來不及了，哪來幸運之感？這時斷斷不會給小費，再玩下去，若能補牌贏錢，玩家會自認是自己有本事，與荷官無關，也就不給小費了！如此一來，荷官不能增加小費，就不會費勁去推動這個邊注。荷官不推動，甚至產生反感。這種主玩或副桌玩，一定會遭荷官排擠封殺，最終就是死的不明不白。

還有，培訓荷官新桌玩時，對待荷官要敬之以禮，可以贈送一些小禮物，例如巧克力糖、T-shirt等。

好的發牌員會熱情的介紹桌玩規則，把博奕變得生動有趣；另一類是對玩家愛理不理的荷官，他們不願學習新的桌玩在先，加上不願與玩家溝通，更甚者還會趕走客戶。如果新桌玩碰到發牌員說：「不要玩這個，太難，不容易贏，去玩別的吧！」那麼這桌玩的前途堪憂，有可能一槍斃命。

作者特意把博奕界荷官的特質，特別列項提出進行討論，是指望設計人能理解環境、善待荷官。荷官可以是你的最佳推銷員。在訓練荷官時，要尊重學員，可藉由請吃糖果、送T-Shirt等方式維持關係；在設計桌玩時，要考慮如何讓荷官多賺小費，否則一顆小小老鼠屎，可以染黑一大鍋白米粥。

適時變化原有的玩法

每一個桌玩或老虎機都有自己的生命週期，這是一個自然的市場生態。玩客一開始因為新奇所以玩某項桌玩，但時日一久，可能日久生厭，設計者就需要在原來的投資基礎上，擠出一些符合利潤的創意點。

例如添加邊注（Side Bet）或累積特獎（Jackpot，Progressive Bet）等等。老虎機上的創意，即包含在同一機器上，可以玩4至8種同型而不同步驟的吃角子老虎，賭場也因此，在同一時間內，收入可翻4至8倍。

桌玩必須保持新鮮感，才能吸引更多的玩家

桌玩設計的訣竅

心理準備

成功的桌玩是萬中選一的。好的遊戲並不保證就是可以上場贏利的遊戲，桌玩要能上牌桌，除了本身要具有高度娛樂價值外，還要靠天時、地利、人和再加上運氣。

高娛樂性的桌玩，要靠市場包裝、促銷操作，才有希望成為商場上成功的產品，單單僅靠一套有高度刺激性的遊戲規則是不夠的。

市場競爭激烈

成功的桌玩，在推出的初期必需不斷改良、消除瑕疵、疏忽或錯誤，直到近乎完美為止。但也有可能不幸因為某賭場的運作不當，使桌玩慘遭滑鐵盧。成功的桌玩，除了與其他新創的另類產品競爭外，更主要的對手是，已在業內建立龍頭地位的傳統的21點、牌九撲克、百家樂、三卡撲克等指標性桌玩，要與這些桌玩競爭相當不容易。

再加上另類產品的幕後操盤手的介入，對獨立的設計師要入門就愈加困難，這些幕後操盤手可能是美國上市的洗牌大師（Shuffle Master）、星球世界（Galaxy）或DEQ等。新的桌玩面對的是以小博大的挑戰，難度甚高，所以新的桌玩不論是只適合某類型特定的賭場還是適合所有賭場，都應該可以算是成功。

桌玩的特色是決勝點

成功的桌玩必須與眾不同，具有「特色」。在桌玩遊戲步驟及程式設計上，讓不同類的玩家可以各取所需：強勢的玩家有機會衝撞突圍，保守的玩家可慢慢沉澱、品味沉香。玩家有好牌時，可以「大贏」，如持有爛牌時，還有機會或可以不輸反贏。設計優良的桌玩是玩家即使輸了，還只會怪罪自己學藝不精，而不會嫁罪桌玩的不公。設計者的功力是呈現在如何把賭場優勢使勁地隱藏或偽裝，讓玩家迷戀其中，而甘之如飴。

這裡有個明顯的例子：終極德州撲克（Ultimate Texas Hold'em）。第一，好牌時，讓玩家可加碼預付（Ante）的4倍（4X），壞牌時，可以跳過或封牌（Check或Fold）。玩家自覺可以思考或表現高超牌技，出入自如，樂在其中。其實在預付旁邊，有個必須押的盲押（Blind），它就是莊家絕對致勝的押注。

盲押的勝負規定，是在任何玩家有較差的牌時，盲押全輸，但要贏呢？只有在玩家有順子（Straight）以上才能贏，但設計者順其自然地，在玩家贏還有順子以上時，支付玩家高的賠倍數（Odds，又譯為賠率）。如此一來，玩家原來的不平之氣、敵對意識，也隨之蕩然無存。

再者，終極德州撲克（UTH）的設計者還有一個更妙的創意，就是用資格牌（Qualify）來掩蓋一個不公平的規則，表面上的規則是「當莊家牌沒有對子以上時，莊家未符合玩的資格」。用白話說，就是「當莊家牌不好時，莊家不玩了」，所以本來莊家會輸，玩家會贏的牌，用一句莊家不符資格（Non-qualified），

就把玩家贏的機會抹殺了！有這幾個出奇制勝的妙方，也難怪終極德州撲克會在今日市場氣貫長虹，如日中天，勢不可擋。

又如容易（EZ）牌九、容易（EZ）百家樂，用潛規則把傳統5%的傭金巧妙得抹掉了，不但消除荷官要做的計算和可能發生的錯誤，同時每一手減少了很多操作的時間。畢竟時間就是金錢，一天下來，多玩數千手，賭場獲利增加不菲。

評估一個桌玩，如同你我在日常生活中判定他人人格一般。劣質的桌玩一見便知，但優質的桌玩可不像是寫在臉上的，那麼容易分辨。它必須經過市場的長期考驗，千錘百鍊，不可能是一步到位，而最終也只有適者能生存。優質桌玩不但是設計者個人的成就，也像是一件萬古流芳的藝術作品，或一篇經典的文學創作，它是代表人類文明進化的一件精品。

桌玩必備的條件

規則大眾化

必須遵循一般21點、撲克、牌九或百家樂等的常規。例如：點數高的贏，有對子比沒對子的好等等。新桌玩如果規則太過於離奇、偏離主流、顛倒是非，那生存空間就較小。切記，沒有玩家到賭場去的目的是「學習」新遊戲規則的，玩家們是去娛樂的。

獨一無二的特色

所有成功的桌玩，都必需具有獨一無二的特色；或是除去傳統規則限制，或是加強玩家的正面刺激。這些都是成功的祕方。

例如：撲克類遊戲中，允許玩家好牌時可加碼，壞牌時可封牌
（Fold）；「換牌21」（Blackjack Switch）裡，允許二組21點的
壞手牌〔如：T-6，4-T〕，交換一張牌〔T, 4〕，可能成為二個甚
好的21點手〔T-T, 6-4〕：

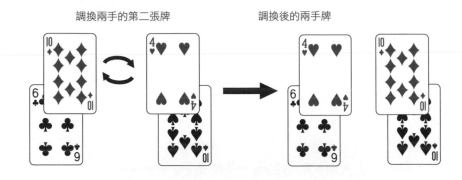

調換兩手的第二張牌　　　　　　　　調換後的兩手牌

又如「免費加碼」（Free Bet Blackjack）中，由賭場免費提
供加碼賭本；又如「EZ（容易）百家樂」，提供免傭金的平台。
這些成功的桌玩，各有千秋。

賭場優勢應在1.5%至3%之間

優勢是設計者在採用最佳玩法的狀態下，以固定型態進行模
擬下注，再提供相關資訊給賭場。有些桌玩，因為大多數玩家不
會採用最佳玩法，賭場優勢就可以稍低些，賭場最終合理的籌碼
回收率（Hold）約在20%以上。終極德州撲克、三卡撲克等都能
替賭場賺到32%以上的淨毛利。

不能有絲毫破綻

　　設計者常被外行的賭客問到：「這桌玩是你發明的，可以教我怎麼贏嗎？」答案當然是不可能！任何一個桌玩只要有絲毫破綻，不論多微小，就肯定逃不過賭場、政府或精算師的「法眼」，上不了賭桌。再小再細微的破綻，要是被桌玩達人

 桌玩達人（Advantage Player, AP）

　　電影「決勝21點」闡述一群麻省理工學院的教授與學生達人 敗賭場的故事，劇情雖然稍嫌誇張，但它所描述的達人圈子的本質是確實無誤的。

　　桌玩達人是一群對各類桌玩有深入研究，專門找特定桌玩漏洞來謀利的賭客，盈利是靠智慧賺取的，行為完全合法。所以設計者的桌玩不可有絲毫破綻，必需像鐵布衫一樣，萬無一失，沒有任何罩門。

　　最常使用的技巧是緊盯著出牌的動態，當桌玩剩下的牌（就是扣除已發出的牌後）呈現出某種特殊情況，牌勢對玩家有數學上的優勢時，達人們馬上就調整押碼，下大注提升贏錢的可能性；當牌呈現劣勢時，達人們會下小注，或離席，上上洗手間，降低輸的可能性。

　　譬如：在21點中，當桌玩剩下的牌呈現出Ace或大牌（10、J、Q、K）較多，達人們就開始加碼；又譬如說，在三卡撲克或極終德州撲克中，資淺的荷官可能從洗牌機中拿出底牌（Hole Cards，莊家牌）時，會不小心顯露了最下面的一張牌。

　　對桌玩達人AP有興趣的讀者，可以參看：

　　http://apheat.net 或 www.discountgambling.net

（Advantage Player）盯上，賭場就可能在極短的時間內輸掉巨款。

賭場的桌玩贏率要適度合理

例如玩100手中賭場平均贏55手，輸45手，就是說莊家贏率（Win Rate）55%，毛輸率45%，是可行的。然後在玩家贏的時候，賠給高倍數金額，如此返回5%至8%的毛利給玩家，玩家就會有所期待，增加其興致，同時莊家的優勢就會比較合理。反之，若玩家毛贏率小於30%，意即玩家平均10手內贏3手，輸7手，這桌玩就很難吸引玩家。

專利保護

對外界任何人展示新桌玩前，一定要先把知識產權一起保護好，並且以低價快速的作法完成申請或註冊，例如：申請暫時專利（Provisional Patent）、註冊商標（Registered Trademark）或版權（Copy Right）。也有鋪天蓋地、包山包海、十分齊全的保護方法，就是除了上述保護外，還提出正式實用專利（Utility Patent）、國際專利（International Patent），甚至可以到其他國家境內，處理該地主國的專利。

大眾化消費

必要的下注應只限於一至三個，不宜過多，如此就可以達到規則簡單易學、容易執行、避免錯誤的準則，而且適合各年齡階層的玩家。

檔案要準備完整充分

例如，遊戲規則、桌面設計、桌玩安全性的檢討等等。

預留加上一至三個邊注的空間

桌玩主玩的賭場優勢一般在1.5%至3.5%之間，相對低些，邊注可以有5%至20%的優勢。桌面面積有限，所以桌玩設計上要能善用寸土寸金的桌面。

好的桌玩要有一個薄利的主玩，再配合若干個厚利的邊注，主玩玩家偏重技巧，邊注玩家則重視手氣，紅花綠葉，五味雜陳，應有盡有，也就能鋪天蓋地，吸引不同層次的玩家。

邊注設計的原則

邊注的討論，可以總結如下：

提供正能量的邊注

邊注有幾類，例如正向好牌時得紅利（Bonus）或反向買壞牌有賞的保本性的邊注（Hedge Bet）。保本性的邊注是讓玩家手氣不好時，至少可以保本，另外還有邊注是可以讓玩家在有特爛特爛牌時贏得特大獎的設計。

另外別忘了保留一個累積特獎（Progressive Jackpot）。這類賭注特別受到歡迎，一般的押額US$1至US$5，而累積獎額常常可達US$200,000至US$300,000。剛入門的設計者或沒有創作靈感時，可以保留空間，把累積特獎當成下一個創新的目標。

邊注的玩法不能搶戲

　　邊注可以讓玩家反向押注，但規則必需簡單，類似讓玩家買保險的性質。不過不論多新奇都不能讓邊注行徑過分異類，與原主玩背道而馳，甚至喧賓奪主，這類邊注會讓荷官搞混糊塗，荷官一迷糊，賭場就賠錢了。

邊注擊中率應在20%上下

　　也就是在滿桌六至七個客人時，至少平均有一個人會拿到邊注紅利，這樣，其他玩家就自然地認為下一個贏家非我莫屬了；換言之，平均每個玩家的5至6手中會贏一次。其他若是有很難拿到的牌的情況，概率約在千萬分之一以下者，那就把它放到累積特獎的押注去吧！

避免有「平手」

　　絕大多數玩家去賭場是要一搏勝負的，一平手玩家就少了贏的機會，沒輸沒贏是平淡無趣的。打個比方，換鈔機（ATM）是不是一個平手的老虎機呢？它是的，你放一張百元大鈔，要它換一百個一元銅版，保證一對一平手，那為什麼玩家要玩老虎機去輸錢，不如去玩ATM還不會輸呢？原因是平手、沒輸沒贏，太乏味！所以邊注要避免有平手。

邊注賠率應設為簡單的倍數

　　例如用3、4、5、10、20、50整倍比1，絕對不要用7、11、13、22或33等奇怪的賠倍，荷官不會真正去計算輸贏的錢數，建議如下：

🎲 賠率最好限於五到八個或再少些，太多了，荷官受不了。

🎲 賭場優勢可在5至7%，因為賠率比主玩高，所以賭場優勢高些是合理的。

🎲 設計人要準備好實體的時間與金錢的投資，一個新桌玩要在市場上成功，需要時間，要不斷的改進，接受市場上實戰的洗禮。設計人除了要有心理準備，也要準備好實體的時間與金錢的投資。

如何多贏少輸——賭場的教戰守則

本書除了與玩家、有興趣設計桌玩的人漫談外，也提供博奕業管理者一些重要資訊。如果你是在賭場內負責桌玩的運作與管理人員，以下提供桌玩管理與訓練上的幾項總結要點。

簡單的概念是，讓玩家在桌玩上能多玩幾手，下押能加大些，那莊家就贏的愈多。若桌玩能避免達人投機取巧，荷官能訓練有素，注意桌玩的安全性，莊家就可能輸得最少。

具體而言賭場應注意哪些事項呢？教戰守則告訴你，能多贏少輸的各項祕方。

增加盈利

■避免在洗牌過程中有多餘的步驟

徒手洗牌或用洗牌機洗牌，是桌玩中最費時的一環。如果場內是用洗牌機時，一般而言，在放入機器前，是不用再**深洗**（Riffle）或**剝洗**（Strip）的，只要單一交錯疊牌就可以了，荷官更不必為洗牌呼叫**監牌**（Floor）中斷停戰，浪費時間。

徒手洗牌中的深洗（左圖）與剝洗（右圖）

■拿掉「不得於賽局中加入」（Mid-entry）的規定

任何不能讓玩家隨時介入的規定都是多餘的。這可能是因「一朝被蛇咬」產生無謂的恐懼吧！殊不知這規矩拒絕了多數玩家上桌的機會。也許它可以防止不到1%的精算達人，但它也把正在敲門的財神爺拒之門外了。若玩家不樂，再向荷官質詢「為何不能於賽局中間參入，真有影響嗎？我找經理」，那桌玩的寶貴時間又浪費了。

■鼓勵荷官快、精、準

貴賓（VIP）的豪賭桌一定要安排神速的荷官，實驗顯示，玩21點時若每小時多玩三圈，桌玩淨利就可增加5%，荷官與玩家閒聊雖是好事，但應因地制宜，大部分VIP貴賓到賭場，志在玩牌賭博，不是想與荷官搞公關或私人感情。

■使用最佳化的桌玩規則步驟與賠率

除了自家遊戲規則步驟要最佳化，達到最高獲利之可能外，可以常常到外頭走走，看看其他賭場同型桌玩的規則步驟，如此他山之石才可以攻玉。

降低輸額

■瞭解達人如何贏錢

多閱讀、多學習、多瞭解桌玩達人贏錢的方案，以利見招拆招。這是員警捉小偷，道高一尺魔高一丈的世界。一有新桌玩，達人就有新招。賭場雖然不能即時全面的有效遏止，但應學習如何辨認異狀，建立防堵牆，並且防止擴散。

■隨時審視桌面、椅子的設計與擺設

包括大小、視野、周遭環境、機器、籌碼擺放的位置，要避免安全死角，你知道嗎？當荷官右手從右邊機器拿牌時，如果洗牌機是高於桌面，那時只要荷官右手稍微提高，在他左邊第一順位的玩家，很容易就可以看到莊家最下面的第一張底牌了。

還有如果莊家手上拿五張牌，若最底下的牌已曝光，那麼荷官在桌上拉開五張牌時，由左到右依據開牌的前後序，但若是由右到左逆著開牌的前後序，其結果對牌局的影響就是截然不同的！達人玩家們隨時都在尋找荷官操作的漏洞與瑕疵。

■運用洗牌方式來避免牌本身印製的缺陷

許多撲克牌背面的印製有瑕疵，最常見的是上下或左右牌邊不對稱。訓練有素的達人，只要細看牌背就可以判別牌的面值。多年來，賭場一直困惑，為何背面沒有作記號的牌，也會被識別，損失很大，後來才察覺牌背印刷圖案不對稱竟是主因。這些牌背印製缺陷今日還在，解決之道是只要在洗牌步驟中，加上一個轉牌180度後才放入洗牌機，就可以攪亂牌序，避免達人認牌了。

■保護桌玩的遊戲罩門

避免在個別桌玩中暴露桌玩本身最脆弱的一環，也就是要保護桌玩的遊戲罩門。一般邊注比主押更具有被達人用來破解牌的特質。

例如：在拉斯維加斯、加州非常風行的「超幸運」（Lucky Lucky），是附屬於21點的邊注，玩家可自行選擇玩或不玩。在發牌前必須先押注，如果玩家的兩張牌或莊家現成的牌，總點數在19點或以上，邊注可贏大錢。**表4-4**是6副牌21點「超幸運」邊注的賠款表。

表4-4
6副牌21點「超幸運」邊注的賠款表

678 同花	賠 100：1
777	賠 50：1
其他 678	賠 30：1
同花 21 點	賠 15：1
其他 21 點	賠 3：1
任何 20 點	賠 2：1
任何 19 點	賠 2：1

玩6副牌時，賭場優勢為2.82%，贏得賠倍的概率為24%。達人想要在押「超幸運」上占上風，需要先找出該桌玩的罩門或漏洞，達人慣用的分析法為第三章提到的「去牌效應」（EOR, Effect of Removal），也就是計算手中若沒有某一張或數牌時，對這個押注的勝負的影響性，再進一步推介出一套簡易快速的計點法，依各個牌面影響性的輕重，對每張牌掛上點數。在牌局中，

玩家會即時同步心算點數。玩了幾手後,依點數來決定下一手下不下注,或下注的大小。例如「超幸運」可用**表4-5**的記分法。

表4-5
「超幸運」記分法

出牌的點數	添數
2、3、4	＋1
5	0
6、7、8	－2
9	0
10、J、Q、K	＋1
Ace	－1

　　每看到出一張數值2、3或4的牌,心算＋1,每看到出一張數值為6、7或8的牌,心算－2。 也就是當數值6、7、8牌已出來以後,玩家在此副牌中贏的機會降低了,若未出來的牌中,數值為6、7、8居多,對玩家就極為有利。同理,出牌中10居多時,此副牌對玩家有利,達人建議,當指標數值大於2.4左右,即應下注,估計玩家可贏5.6%。此例主要是在說明,每個桌玩有其罩門,沒有遊戲是刀槍不入、十全十美的。

　　總而言之,21點與百家樂等主玩已經過長時間考驗,安全性較其他年輕的桌玩高,但新式桌玩能吸引大量玩家,也是現代賭場不可或缺的。只要賭場稍稍用心,多看看桌玩達人的網站,就可以反守為攻,把桌玩達人逼到你對手的賭場去,讓他們去頭疼。

開發新桌玩實例

本章闡述開發賭場二個桌玩的靈感與動機，並提供桌玩必須具備的數學報告（Math Report）的範本，期望給有心設計桌玩者或審查桌玩的博奕管理者一個參考實例。

麻將是華人喜愛的遊戲，但一直歸屬於社交或家庭遊戲，除了在澳門有麻將擂臺賽外，麻將一直屬於賭場之外的遊戲，進不了賭場的鑽石企業中。主要因為：

🎲 骨牌數量太多，有一百四十四張骨牌，易被人從中動手腳，難以管理。

🎲 麻將的玩法耗時，搓八圈太費時。

🎲 玩家抽牌、換牌、摸牌，絕對有作弊的可能，太不安全。

很多賭場和設計人都絞盡腦汁希望把麻將轉型，介紹入賭場，很明顯，首要的條件是簡單、快速、易懂。

如何把麻將中胡的概念運用在撲克牌中而又能具備高度娛樂性？

2010年在拉斯維加斯推出的一款麻將撲克（Break Poker或Mahjong Poker），符合了大部分的條件，麻將撲克有兩式：一式是用1副普通撲克牌加鬼牌，共用五十三張牌來玩；另一式用改良的中式骨牌玩，稱五子麻將（Casino Mahjong）。

麻將撲克是一個觀念源自於麻將，而讓玩家用撲克牌來湊「胡」的桌玩；也因能善用撲克牌湊胡的數學特質，這遊戲與其他桌玩有明顯差異，而受到玩家的喜愛；「五子麻將」則用新創的骨牌（Tile）來玩麻將（Casino Mahjong），除了玩法適合賭場的快速，骨牌的設計更保持了傳統麻將可盲中自摸、旋空聽牌的

原汁原味。

以下的章節取自麻將撲克向美國內華達州博奕管理局申請核准時所準備的全套的真實文檔，足以供設計人與政府監督單位參考。

除了設計人發明遊戲的動機與對未來市場的評估是博奕管理局不感興趣以外，審查單位要核准的文件包括：

- 架卡（Rack Card）。
- 桌布設計。
- 發牌步驟，決定輸贏過程，賠倍（Game Resolution And Payouts）。
- 數學報告（Math Report）。
- 荷官的場規（House Way）訓練手冊：政府在監督的是遊戲的公平性（即輸贏比例是否合適）與安全性（莊閒雙方是否有做假空間）。

五張就胡的麻將撲克

傳統麻將中每人拿十三張或十六張，每一局中搶胡，先胡者贏。胡的概念是13或16除以3餘1，而所餘下的一張牌配到對時，就成為胡，西方人稱之「麻將」（Mahjong）。無論十三或十六張牌，胡的結構都是（3×N＋2），十三張是（3×4＋2），N＝4，十六張是（3×5＋2），N＝5。

在**麻將撲克**中定義「胡」是五張牌中有一個對子，加一個三

條或三張牌的順子（沒有同花概念），也就是（3×1＋2），N ＝1。在探索五十三張撲克牌要胡之可能性時，麻將撲克的設計人發現，在任意抽七張牌中，有32%的概率可以選五張牌來胡，換句話說，任取七張牌，有三分之一以上的機會可以胡，根據這個概率，麻將撲克就誕生了（註：這一套有麻將特質的撲克牌桌玩，2008年在美國獲得專利，專利編號為7389989，專利文件定名為「Casino Card Game Having Mahjong Attributes」）。

在麻將撲克中，玩家與莊家一對一對打，依傳統麻將規定：

🎲 玩家胡，莊家不胡，玩家贏。

🎲 莊家胡，玩家不胡，莊家贏。

但和傳統麻將不相同的是，當玩家與莊家均胡或均不胡時，二者比高低、對打；對打輸贏的規定是沿襲一般撲克牌高低的慣例，例如三條＞順子＞對子＞高點數數值的牌。

麻將撲克在拉斯維加斯開張時的中文報紙廣告剪報

麻將撲克的架卡

麻將撲克使用五十三張撲克牌玩（五十二張加一張鬼牌，Joker），麻將撲克的「胡」（Lucky Break或稱Hu或Mahjong），是五張牌含一個對子加上一個三條（如8-8-8）或一個順子（如8-7-6），非常簡單。胡牌的例子如下頁圖。

每個玩家的位置有主押（Main

麻將撲克的胡牌是五張牌中含有一個對子加上一個三條或一個順子

麻將撲克的桌面設計

Bet）和二個可選擇的邊注（又譯為副加注，Bonus Bets或Side Bets），以下先談主押，邊注容後再議。

開盤前，閒家下注主押，然後，閒家和莊家各拿七張牌。閒家必需選擇五張，棄牌（Discard）二張。先看七張牌中的五張有沒有胡，有胡，留五張胡的牌，沒有胡，留最好的五張牌，並把五張牌分為低階手牌與高階手牌（Low Hand 和High Hand，簡稱L和H）。

麻將撲克示意圖

低階手牌為兩張牌，高階手牌為三張牌，玩家可任意安排所留的五張牌，但低階手牌的兩張牌一定要小於高階手牌的三張牌，大小依撲克牌規則區分之。荷官則不可隨意擺莊家的牌，需依照賭場規定的擺牌法（House Way，或稱場規）來做牌。還有莊家的七張牌至少要有一張A或更好的牌才玩，若連A都沒有時，則莊家牌不符資格（Non-qualified），莊家將閒家的主押全部退還。

牌的大小順序由大到小為：三條（如8-8-8）＞三張順子（如8-7-6）＞對子 （如9-9）＞單牌A、K、Q…3、2。意即三條＞順子＞對子＞高點數數值的牌。

鬼牌（Joker）可以形成三條（如9-9-鬼）、順子（如鬼-6-5）和替代A（如鬼-A是對子），但不可以替代其他牌（如鬼-2，不是對子，而是A-2），詳細圖示說明如下：

三條

順子

順子

一對A

決定主押輸贏

莊家和閒家比牌，決定主押輸贏，其規定是：

🎲 五張牌若胡牌，贏過對方不胡的五張牌（無論高低階手個別的勝負），主押結束。

🎲 如果閒家和莊家同時沒有胡，或同時都有胡時，則二者必須比大小。

🎲 如果閒家上下兩手的牌的大小均比莊家大，則閒家贏，賭場沒有抽傭金（Commission）。

🎲 閒家上下兩手的牌均比莊家小，閒家輸。

🎲 當閒家與莊家的高低階兩手PK時，若閒家的手牌比莊家的手牌一大一小，或莊家的手牌比閒家的手牌一大一小，即兩家PK結果均一輸一贏，那麼兩者打平，沒有輸贏，但如果閒家低階手牌和莊家低階手牌，閒家高階手牌 和莊家高階手牌的牌的大小相同時，算莊家贏。

荷官訓練手冊

莊家七張牌至少要有A以上才算合格（Qualified），如果莊家不符資格（Non-qualified）時，玩家主押退還，此局完畢。

當莊家符合資格時，依下面順序安排高低階手牌，並封掉（Fold）二張牌，以下用「前」代表低階手牌（L），用「後」代表高階手牌（H）。

【第一】有對子加三條時，則可胡牌，選擇低階手牌（L）
　　　　有最大的對子

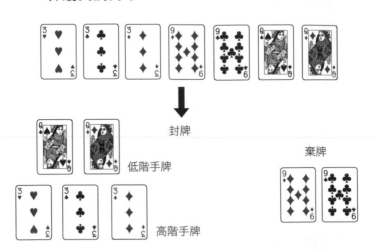

【第二】有對子加順子時，胡，選擇低階手牌（L）有最大
　　　　的對子

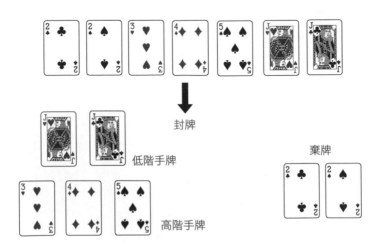

【第三】沒有對子，只有三條，沒胡，三條置「後」（H）

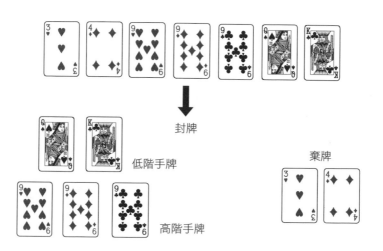

封牌

低階手牌

棄牌

高階手牌

【第四】沒有對子，只有三張順子，沒胡，順子置「後」（H）

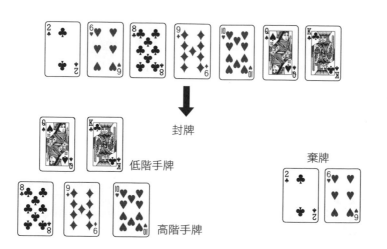

封牌

低階手牌

棄牌

高階手牌

【第五】兩組對子，沒胡，數值高的對子置「後」（H），
　　　　數值低的對子置「前」（L）

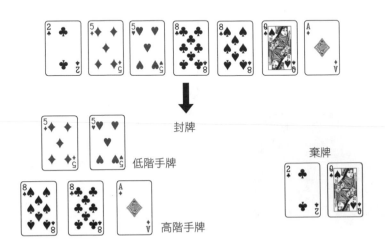

封牌

低階手牌

高階手牌

棄牌

【第六】只有一組對子，沒胡，對子置「後」（H），數值
　　　　第2，3高的牌置「前」（L）

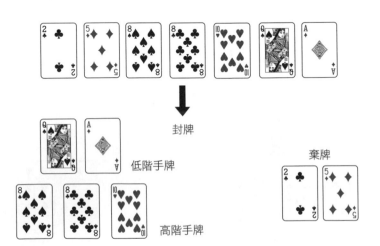

封牌

低階手牌

高階手牌

棄牌

【第七】沒對子：最高數值的牌置「後」（H），第二、三
高數值的牌置置「前」（L）

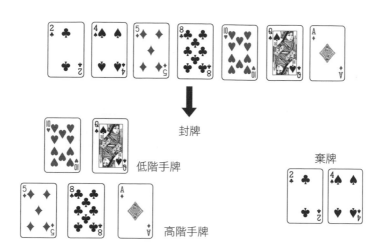

封牌

低階手牌

棄牌

高階手牌

數學報告

分析麻將撲克胡的概率與勝負分析

精算師運用電腦程式，跑100,000,000手，玩家得到的結果如
下：

結果	共計次數	贏牌次數	平手次數	輸牌次數
玩家胡，莊家也胡	10,021,195	2,297,387	5,093,703	2,630,105
玩家胡，莊家不胡但合格	21,645,024	21,645,024	0	0
玩家胡，莊家不胡且不合格	434,465	0	434,465	0
玩家不胡，莊家胡	22,073,528	0	0	22,073,528
玩家不胡，莊家不胡但合格	44,921,798	8,887,579	25,821,109	10,213,110
玩家不胡，莊家不胡且不合格	903,990	0	903,990	0
共計	100,000,000	32,829,990	32,253,267	34,916,743

轉換成百分比表示可得：

結果	概率共計（%）	贏率（%）	平率（%）	輸率（%）
玩家胡，莊家也胡	10.021	2.297	5.094	2.630
玩家胡，莊家不胡但合格	21.645	21.645	0.000	0.000
玩家胡，莊家不胡且不合格	0.435	0.000	0.435	0.000
玩家不胡，莊家胡	22.074	0.000	0.000	22.074
玩家不胡，莊家不胡但合格	44.922	8.888	25.821	10.213
玩家不胡，莊家不胡且不合格	0.904	0.000	0.904	0.000
共計	100	32.830	32.253	34.917
莊家（賭場）優勢				2.087

上表顯示麻將撲克玩家贏率為32.8%，莊玩家贏率為34.917%，兩者平手的概率為32.25%，所以莊家（賭場）的優勢是2.087%，非常適中。還有從表上可算出，莊家不符資格的牌約占1.338%，也就是說，98.7%的牌局莊家都需要玩。

另一個版本是當玩家莊家均胡時，主押算平手，也就是不比高低階手牌的勝負。如此可以簡化遊戲步驟，加快流程。記得玩得愈快，最終賭場贏得愈多。在數學上，莊家為加速付出的代價是（見上表中「玩家胡，莊家也胡」）優勢降低了0.333%（＝2.630%－2.297%），最終莊家的淨優勢是1.754%，這仍是合理的數字。

麻將撲克的胡牌邊注（副投注，Side Bet或Break Bonus）

閒家可以押自己胡，或押莊家胡，其結果依照右方的賠率表賠，例如五張A胡（含鬼牌Joker），可賠200倍。賭場優勢是7.24%。

胡牌	賠率（%）
五張A（Five Aces）	200
五張相同（Five of a Kind, 2s-Ks）	100
三條胡（Pair / Trips）	6
大順子胡（Pair / AKQ）	3
順子胡（Pair / Straight）	1
莊家（賭場）優勢（House Edge）	7.24

用骨牌玩的五子麻將

　　五子麻將（Casino Mahjong）把傳統麻將的一百四十四張骨牌，簡化為三十七張牌，作法是把1到9同一數字的筒、條、萬，放在同一骨牌，例如：數字三就是將三筒、三條、三萬放在同一個骨牌中，如此一來，骨牌事實上就是1到9的九個數字，簡單許多。就是洋人看不懂傳統的麻將圖案，單看數字也可以玩了。

傳統麻將和五子麻將的外觀比較

五子麻將的架卡

　　五子麻將有九個數字，每個數字有三個（筒、條、萬），共計有27只，加上中、發、白各2只，共6只，和梅、蘭、菊、竹有4只，全副牌有37只，每桌六個玩家，連莊家共7人，玩牌時每人拿5只，剩2只放棄不用。

五子麻將全副牌

骨牌的誘人特質

為什麼麻將要用骨牌？因為骨牌具有誘人的特質，五子麻將用骨牌玩，能保持華人玩麻將二個最重要的樂趣：

【觸覺樂趣】

可以用手指自摸讀牌，不用眼睛。

【聽覺樂趣】

可以享受骨牌相碰撞的喀喀聲。

五子麻將絕對是原汁原味保存了麻將的千年文化。

骨牌的順序

骨牌大小排序為：中＞發＞白＞9＞8＞7＞6＞5＞4＞3＞2＞1（中大於發，發大於白，白大於9⋯⋯）；三條＞順子＞對子＞

單張牌，高階的「對子」贏低階的「對子」；數值高的「單張」
贏數值低的「單張」。

五子麻將骨牌大小排序（最左排為最大，最右排為最小）

　　梅、蘭、菊、竹為四張鬼牌，沒有大小之分，鬼牌用途為：

🎲 湊對子，湊成三條：三個相同的牌，或一對牌加一個鬼
　　牌，或二個鬼牌加任何一張牌，成為一個「三條」。

🎲 與另外二張連號牌或兩張中間跳一號的牌湊成順子，三個
　　連號或二個連號或跳號牌加一個鬼牌成一個「順子」。另
　　外，〔中-發-白〕亦是順子。

🎲 與任何一張牌可變成對子：二個相同的牌，或一個鬼牌加
　　任何一張牌成為一組「對子」。

梅蘭菊竹為鬼牌，
沒有大小之分

如何才算胡牌

胡牌的定義是：一個對子和三條或三張的順子。

「五子胡」是五張牌中有一個對子加一個三條或順子，也稱為「麻將」。五子麻將胡牌的例子有：{〔鬼-6〕、〔1-2-3〕}；{〔2-2〕、〔中-發-鬼〕}或{〔白-白〕，〔3-3-鬼〕}。

荷官訓練手冊

以下是多種牌型和其牌型是否胡牌、莊家牌是否符合資格之解釋，特別是看懂麻將的人，一下就可識別，以下牌型亦顯示出賭場規則（House Way，場規），荷官在安排自己五張骨牌時應按照順序由上至下，排列出高低階牌型，並以此論定輸贏。

低階手：對子

高階手：三條（含鬼）

低階手：對子

高階手：三條（含鬼）

三條胡

低階手：對子

高階手：順子

低階手：對子

高階手：順子（含鬼）

順子胡

低階手：對子

高階手：對子

低階手：對子

高階手：對子（含鬼）

此二手沒胡，只有兩組對子

低階手：沒對

高階手：三條

低階手：沒對

高階手：三條

此二手沒胡，只有三條，沒對子

低階手：沒對

高階手：順子（含鬼）

低階手：沒對

高階手：順子（含鬼）

此二手沒胡，只有順子，沒對子

低階手：沒對

高階手：對子

低階手：沒對

高階手：對子

此二手沒胡，只有一個對子

低階手：沒對

高階手：沒對

低階手：沒對

高階手：沒對

此二手，沒胡，沒對子，只有字牌

低階手：沒對

高階手：沒對有字

低階手：沒對

高階手：沒對有字

沒胡，沒對子，但有字牌的五子麻將；此二手如果是莊家的，則符合資格，主押要玩

低階手：沒對

高階手：沒有字

沒胡，沒對子，沒有字牌的五子麻將；此手如果是莊家的，則不符資格，主押不玩

玩法

　　玩家下注主押（可選擇的邊注另述），莊家整理三十七張骨牌面向下：

　　五子麻將每局至多有六個玩家，莊家依序在六個位置放置各五張骨牌，莊家再將空位的骨牌收回：

扣除掉沒有玩家的位子，剩餘玩家拿自己的五張骨牌進行分類，把五張骨牌分為二手，低階手二張（前），高階手三張（後），前手的階級必須低於後手，所有玩家放下骨牌後，荷官依賭場規定擺牌法擺莊家的五張骨牌，並將剩餘的二張骨牌收起來。

荷官決定每個玩家的輸贏

🀄 胡牌（麻將）的牌高於不胡（非麻將）的牌，此時不論個別前後手牌的高低。

🀄 玩家與莊家為麻將對麻將時，比較前後手牌高低：

玩家前後手牌都高過莊家時，玩家贏，賠率1比1
兩方前後手牌平手，或玩家低於莊家時，玩家輸
兩方前後手牌為一贏一輸時，為不輸不贏

🀄 玩家與莊家為不胡對不胡時，比較前後手高低：

玩家前後手牌都高於莊家時，玩家贏
兩家平手或玩家低於莊家時，玩家輸
兩家前後手若為一贏一輸時，為不輸不贏

莊家需依照賭場規定分前後手。若莊家與玩家拷貝（Copy，即為平手）時，則為莊家贏。

莊家牌至少需有一張大於9（也就是有中、發或白的字牌，否則莊家不符資格），主押全退。

數學報告

分析師精算五子麻將賭場優勢為2.065%。

項目	出現次數	P（event）%	賠倍	優勢小計（%）
莊家不胡且不符資格	2,842,472	0.0284	0	0.000
當莊家符合資格時				
閒家不胡，莊家胡 （Dealer Has Hu, Player Does Not）	13,293,377	0.1329	− 1	− 13.293
閒家胡，莊家不胡 （Player Has Hu, Dealer Does Not）	12,818,529	0.1282	1	12.819
閒家上下手均贏 （Player Wins Both Hands）	18,000,484	0.1800	1	18.000
閒家上下手均輸 （Player Loses Both Hands）	19,590,763	0.1959	− 1	− 19.591
閒家上下手一贏一輸（Pushes）	33,454,375	0.3345	0	0.000
總計	100,000,000	1.0000		− 2.065

五子麻將胡牌邊注（Mahjong Bonus）

玩家玩五子麻將胡牌時，此邊注之押注為贏，並加賠紅利倍數。沒胡牌時，此押注為輸，與莊家的牌無關。賭場優勢為4.81%。

項目	出現次數	百分比（%）	賠倍	優勢（%）小計
五子相同（中發白含鬼） （Five-of-a-kind, All Characters or Jokers）	2,160	0.0041	200	0.8259
五子相同（1-9 含鬼） （Five-of-a-kind, All Numbers or Jokers）	22,680	0.0434	100	4.3359
全字胡（中發白含鬼） （Pair-trips, All Characters or Jokers）	15,840	0.0303	50	1.5141
三條胡（Pair-trips）	1,227,960	2.3476	10	23.4757
順子胡 （Pair-straight）	6,549,840	12.5218	4	50.0871
其他不胡（All Other）	44,489,160	85.0529	− 1	− 85.0529
總計	52,307,640	100.0000		− 4.8100

博奕管理與賭場遊戲

五子麻將實戰分析

　　莊家PK三個玩家牌擺放完成後，一輪牌局的的輸贏可由以下敘述說明：

【莊家及玩家手上牌的狀況】

　　莊家：低階手是一對7，高階手是順子3-4-5，莊家胡牌。

　　玩家1：低階手是一對（含鬼）8，高階手是順子（含鬼）中一發一白，玩家1胡牌。

　　玩家2：低階手是一對4，高階手是順子（含鬼）1-2-3，玩家2胡牌。

　　玩家3：低階手是中發（非對子），高階手是順子7-8-9，玩家3未胡牌。

【莊家及判斷玩家輸贏】

　　莊家與玩家1都胡牌，所以比較低高階手的大小，玩家1的低高階兩手均大於莊家的手牌，最終，玩家1贏得牌局。

　　莊家與玩家2都胡牌，所以比較低高階手的大小。玩家2的低高階兩手均小於莊家的手牌，玩家2輸牌。

　　莊家胡，玩家3未胡牌，所以，玩家3輸牌。

美國政府的博奕管理方式

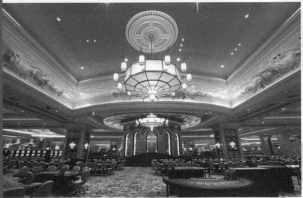

美國歷史有多久，博奕的歷史就有多久。在1959年，內華達州（Nevada）州政府了成立博奕管理委員會（Gaming Control Board），歷經75年的運作，經驗豐富，制度完善，系統成熟，該博奕管理委員會管轄的賭城，拉斯維加斯市（Las Vegas）一直保持全球觀光客首選的旅遊聖地，管理委員會也長期穩坐博奕管理界的龍頭寶座，它的組織結構與管理模式值得討論與師法。

內華達州位於美國西部，其中最為著名的就是拉斯維加斯

美國各州設有博奕委員會（Gaming Commission），也就是說博奕是州法管控而非聯邦法，只要不違背美國的憲法，各州可透過合法的立法程序，推動博奕產業。美國各州的博奕管理委員會一般有8至9位成員，有些州是由州長指派地方上各領域專家組成，成員包括律師、醫生或博奕界退休人士，有些州的博奕管理業務是直接由警察局管轄，也有些州的博奕管理業務是隸屬於州檢察官（Attorney General）之下。

博奕管理委員會居核心地位

博奕管理委員會之業務執掌主要為管理博奕業相關之大小事務。包括執照的審核及批准或拒絕，與各大小博奕案的發照，申請開業發照者，小到兼營2至3台老虎機的街坊酒吧，大到營業額

達數10億元的大型賭場（Casino）之營業執照核發，所有案件都要按相同的模式執行。

　　還有每個荷官、老虎機技工的就業資格、工作執照等也都由委員會頒發。若荷官與賭場、僱主與員工間有爭執，也是到博奕管理委員會申訴，博奕管理委員會召開公聽會並進行裁決。委員們的裁決，等同於法庭中法官的最終判決。博奕管理委員會具有絕對的權威性及獨立性，細節可參考美國各州與其他國家博奕委員會的網站（詳見附錄）。

　　委員會另一個重要業務是負責審核各種新的電子遊戲（Video Games）及賭場牌桌遊戲（Table Games），並批准其上市。所有即將要上市的賭場牌桌遊戲或老虎機，都必須在賭場經過為期三個月的試營運後，才能真正上市。牌桌遊戲設計者更必需親自上火線到委員會所屬的執行部（Enforcement Department）進行現場演練說明，最終通過後，再到委員會（Commission Meeting）進行公聽會，再度現場示範新的遊戲，並回覆答辯委員們所提出的問題。

　　2011年，內華達的博奕委員會僱用超過100名的軟硬體工程師，負責檢驗老虎機與賭場牌桌遊戲的公正性。在2012年底，內華達州的博奕管理委員會由於內部改組，預算遭削減，所有檢驗工作從此由民間外包，將近100多名工程師就自謀生路，不再任職州公務員。

　　各州的博奕管理委員會都有網站，且必須公布每個會期所討論審核案件與會議結果，尤其是內華達州，每個月公開會議記錄及賭場相關數據，例如收入盈虧等，它的各項案件政策都決議具

有一定的權威性，常被美國其他州，甚至全世界各國的博奕委員會或法律界作為重要的參考資料。

博奕產業的發展

1960 年代之前雷諾市曾經是全世界聞名的博彩城市，在拉斯維加斯冒升之後博彩收益大幅下降

美國因為各州開放賭場經營的年代略有差異，加上各州的人文、歷史有差別，每州的博奕管理、經營政策與運作有所不同。例如猶他州（Utah）、德州（Texas）規定州內不准經營賭場，結果鄰近的內華達州（Nevada）、奧克拉荷馬州（Oklahoma）的賭場就沿著州界線興建，迎接來自猶他州、德州的客人。

賭場為招攬客人，採行的變通之道令人嘆止。例如北內華達州與猶他州交界，一個名為溫多弗（Wendover）的城市，賭場林立，它的地理位置是屬於美國太平洋時區（Pacific Time Zone），但為了便利猶他州的客戶，當地就採用與猶他州相同的中央時間（Central Time），所以此地比其他內華達州內鄰邊城市時間早一個小時。想想看，為了便利賭民，時間都可改了，其他有何不可改。

印第安人賭場

另外，美國博奕產業的另一個發展重點是——**印第安人賭場**

（Indian Casino）。美國至少有大約500家的印第安人賭場，賭場建築的豪華程度、休閒節目的豐富水準，與商業賭場相比較有勝之而無不及。玩家絕對無法由外觀去判斷哪個賭場是為印第安人所有。

美國的印第安人在繳納稅務和自主管理上有享有諸多特權，這應是白人感覺虧欠印第安人血債的原罪所致。州政府也流行開放印第安賭場的運作，以利獲取鉅量稅金。政府透過與印第安賭場達成協議獲取利益，若賭場能保證提供部分營利給州政府或縣市政府，就可優先劃地取照。

躺著賺的生意

印第安賭場的成立一般有五個步驟：首先是由白人的律師和會計師擔任召集團隊，其次，結合與組織少數印第安人一起向聯邦註冊為合法印第安族群，有意經營博奕產業，最後，再與開發商合作找塊地，準備提案書（Project Proposal）。然後到全球各地招募遊資，東南亞的華僑富賈、銀行家、資本家常是金主的首選，因為華僑富商認為東南亞當地投資風險較高，投資報酬率沒有美國高。

只要白人的營建團隊與印第安人地主找齊，便萬事俱備，東風一來，就可全速開展。申請開業執照，確實需要時間。此時期，可商請拉斯維加斯老牌賭場管理團隊來設計內外景、監督工程。開業後，也可請專業團隊來分享經驗，協助執行、操作與管理。在賭場運作3至5年後，一切穩定順暢，屆時老闆們再把經營權取回，自行管理。

　　這就類似開加盟店的概念，依循著前人的經驗，以一條龍的模式承包興建與經營，待一切順利後，原有的參與者，包括印第安人、律師和會計師，投資基金團，就可以舒舒服服「躺著賺」，再加上印第安人優厚的稅務條件與營業保障，基本上不必發行股票去招募資金。

　　在政商合作無間之下，即使地方上有零星的反賭人士聚集抗拒博奕，印第安賭場仍在美國境內遍地開花。州政府另外一個積極開設賭場的原因是由於「肥水不落外人田」的思維。譬如，加州人過去常開四小時車到內華達州進行博奕消費，加州政府一算，不對！加州居民在博奕上產生的稅值，都被內華達州政府賺了，這還得了。當時州長阿諾（Arnold Schwarzenegger）為防止稅金的外流，努力催生在南北加州主要城市，如舊金山、洛杉磯等地的周圍，建造了許多豪華型的印第安賭場。

　　下圖是南加州以洛杉磯與聖地亞哥為中心，方圓不到百里內，十來個豪華型印第安賭城的密布圖，您可驅車，開過數百里

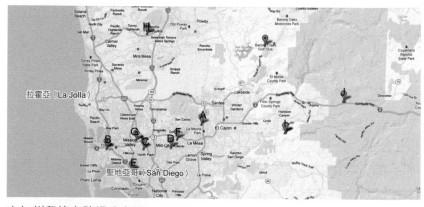

南加州印第安賭場分布圖　　資料來源：Google, INEGI

的荒野，或綠草如茵，或山路蜿蜒，全然不見人煙，渾然享受清風撲面之樂，卻突然柳暗花明，一棟海市蜃樓，宛如世外桃源，豁然呈現眼前，令人頓時驚豔！豪華賭場在人煙稀少處經營，也同時達到隔絕未成人涉足與維安的目的。

在北加州也是五星賭場林立，因為加州境內的賭場林立，間接影響鄰近地區以博奕業維生的城市，像是北內華達州的雷諾（Reno）市，經濟就活生生的被拖垮了。2012年，雷諾當地最有代表性的「銀寶傳奇賭場」（Silver Legacy），在開業17年後，因客源嚴重流失，無力支付銀行貸款利息，宣布破產；雷諾市郊的「興城賭場」（Boomtown），也因財報不佳，在2012年出售易主。據稱台灣地方政府也因不願肥水外流，考慮只要離島公投通過，就可開設綜合度假村，並附設觀光賭場。起因是正確的，但如果配套條件不佳，造成交通、資金、治安敗壞，效果可能不彰。

各州印第安賭場的規定

■愛荷華州

在愛荷華州（Iowa），印第安長老或酋長有自己的管理團隊，印第安賭場是完全獨立作業，操作法規不受州管理委員干涉。一個新遊戲或老虎機只要部落長老（Tribal Counsel）審核通過，遊戲或老虎機就可在賭場開張使用。

■南達科他州

在南達科他州（South Dakota），老虎機是由州政府統一設

置，種類也一致。裝置地點大多是在加油站中或油站後面另設小屋架設，所以驅車進入南達科他州時，到處均可看見加油站掛賭場（Casino）的牌子，情景很特別。但這些賭場其實都只有吃角子老虎機（Slot Machine）。

■華盛頓州和亞利桑納州

在華盛頓州（Washington）和亞利桑納州（Arizona）內，只有印第安賭場沒有商業賭場，在華盛頓州（Washington）內的印第安賭場，仰賴州政府的博奕委員會來進行對桌玩與老虎機的審核並核發執照；而在亞利桑那州（Arizona）內，要銷售任何老虎機或桌玩之前，製造商需先找一家賭場贊助（Sponsor），取得營業職照，有執照後才能洽談商務及銷售商品。

■密西西比州

在密西西比州（Mississippi），早期博奕委員會規模很小，很開放，多項服務專案均免費。現在的結構與各類法案的審核則改為複製內華達州的方式，一切手續均需付費。

■加州

在加州（California）的大型賭場都是印第安人賭場，另外有些在市區內、小型的一般賭場叫「牌房」（Card Rooms）。牌房裡，玩家與賭場不對賭，賭場只收賭金約5%的服務費，賭場招標讓有所謂的「公司」

在市區內小型的牌房
資料來源：Bay 101 Casino

（Company）作莊，拿出大量資金與其他賭客對賭，占一個賭位，「公司」作莊，靠桌玩的莊家優勢賺錢。

在加州，一個新遊戲或老虎機，必需先由加州的博奕委員通過之後，再由印第安人審委通過才能進賭場。

> **tips**
> 開發博奕產業，世界各地有許多可供取經之處，但要考慮地方歷史、文化背景與特色。任何決策或行動前，要先檢驗有無配套設施，不能盲目抄襲。因為各地管理法規不同，想在不同的地區行銷博奕，要先弄清當地的法條與規則。

較知名的印第安賭場

■康涅狄格州福斯度假村（Foxwood Resort Casino）

位於東岸的福斯度假村，是一個最典型的成功案例，賭場名義上是馬山吐皮克印第安族（Mashantucket Pequot Tribe）所有。

實際上它是馬來西亞林桐梧先生所投資的。開幕當時，堪稱是全美占地最大、最豪華的遊樂建築。它的創建故事曾登上美國《時代雜

福斯度假村鳥瞰圖　資料來源：casinoguide

誌》（*Time*）封面，也有專題報導。 林家1965年成立雲頂集團（Genting Group），專營度假村、賭場，現任董事長是林桐梧先生的二子林國泰先生，全球員工人數大約58,000人。

雲頂高原（Genting Highlands）為其旗下最大工程，亦興建於1965年，賭場占地逾 200,000 平方英尺（約19,000平方公

雲頂高原鳥瞰圖
資料來源：Genting Malaysia Berhad

尺），又稱「雲頂娛樂城」（Resorts World Genting）。

最近在新聞上曝光度最高的，是它在新加坡投資的「聖多沙娛樂世界」（Resorts World Sentosa）和近日轟動拉斯維加斯賭城的土地收購案。聖多沙娛樂世界與金沙賭場的水海灣 （Marine Bay）相輔相成，為新加坡全國觀光業帶來20%的觀光人數成長，雲頂集團將在拉斯維加斯賭城興建的「拉斯維加斯娛樂世界」（Las Vegas Resorts World）是自2007年美國經濟萎縮以來，最巨額、最大規模的一個投資案。拉斯維加斯娛樂世界的內外設計、將以中國風為主軸，內建有長城、秦俑，滿城彩紅雕樓及遍地黃金。何以採取此風格，詳見最後一章。

■北加州發達谷賭場（Thunder Valley Casino）

發達谷賭場（Thunder Valley Casino），有300間豪華套房，週末房價為每晚US$400，賭場占地144,500平方英尺（13,420 平方公尺），老虎機3,000台，桌玩125張，撲克室可容160人，常主辦電視直播的德州撲克大賽（Texas hold'em Tournament）。

有大型抽獎時，特獎送的是BMW-7系列的轎車，五星級旅館內三溫暖，遊泳池、按摩室、牛排館、高級中餐一應俱全。近10年來，年營業額一直高居全美排行榜前十名。

賭場是掛印第安米媧與麥督阿本（Miwok and Maidu Auburn Band）族的旗幟建起來的。羣居在北加州的米媧族人口僅3,500

人，麥督阿本族人口僅2,500人，區區總共只6,000人口的弱勢族群，怎麼有能耐經營如此豪華的賭場？這說明了今天的規模，是

仗著背後強大的金主、律師、會計師與職業管理者，非印第安人的團隊所造就的，再加上在2004年時，州長阿諾擴充賭場特案的通過，現在在賭場內看不見一個印第安人職工，所有看見的印第安人，都是憑貴賓卡到餐廳來取高級外賣的客人。

米娟與麥督阿本發達谷賭場
資料來源：http://www.thundervalleyresort.com/

博奕管理的權威──拉斯維加斯

拉斯維加斯（Las Vegas）是世界最大且制度相當完善的賭城，成功的背後，是因其具有一個高度權威性的博奕管理委員會，為博奕管理進行嚴格的監察與審核。

賭場的營利核心設備是老虎機與牌桌遊戲（**Table Games**，又稱為桌上遊戲）。博奕管理委員會必須保證博奕所用的老虎機與牌桌遊戲是公平的，要保證莊家與玩家均無機可乘，且每次的遊戲都是獨立事件，所以對新的

博奕事業連帶使拉斯維加斯的觀光業更加興盛（圖為入夜後的凱薩皇宮外觀）

牌桌遊戲的檢驗與審核需相當嚴謹。

　　要瞭解老虎機或牌桌遊戲是如何進入市場，就要細看博奕管理委員會如何審核。老虎機和牌桌遊戲二者研發步驟與審核程式大同小異，本節用新的牌桌遊戲為例，來說明博奕委員的審核流程及細節。

　　我們可以從細部審核程式，探討及學習它細膩的制度，瞭解博奕委員會如何確保大眾的權益，並兼顧營運者的利益。拉斯維加斯成為世界級的觀光聖地，歷久不衰，絕非偶然，而是一步一腳印，累積起來的。

什麼樣的牌桌遊戲需要審核

　　牌桌遊戲可分為「主要遊戲」（Main Game）與「邊注」（Side Bet，又譯為副押或副加注）兩類。主要遊戲的玩法種類相當多，可能用的賭具包括撲克牌、骰子、輪盤，甚至賽馬轉盤；而牌桌遊戲又分為「非私有牌桌遊戲」（Non-proprietary Game）與「私有牌桌遊戲」（Proprietary Game），前者指沒有私人版權，後者指有版權的牌桌遊戲。

全人類共享的非私有牌桌遊戲

　　非私有牌桌遊戲，包括牌九（Pai Gow）、21點（Blackjack）、德州撲克（Texas Hold'em）等，牌九是中國數千年的文化產物，21點則是美國200年文化遺產，德州撲克雖是近20年的產物，也沒有專利問題。這些非私有牌桌遊戲是屬於全人類的共有財產，沒有私人版權可言，而且已經過長期博奕的考驗與洗禮，所以它們的規則跨越地理界線，放諸四海而皆準，已無

爭議之嫌。

不過因為賭客喜愛求變求新，容易日久生厭，加上時空背景的演進，科技的創新，各類新牌桌遊戲就順應市場效益而生，一個以研發新牌桌遊戲為目標的族群就就此產生。

錢景看好的私有牌桌遊戲

「私有牌桌遊戲」意即發明者或經銷商持有新的牌桌遊戲的智慧財產權（Know How），其遊戲規則或相關的軟硬體的權利，受到專利商標法的保障，不能任意「無償使用」；就如同具有版權的書籍一般，翻印必究。發明者透過直接向賭場按月收取「使用權利金」或由經銷商代收「使用權利金」的方式獲取利益，同時，發明者亦可向經銷商收取版權費。

發明者的盈利與桌玩在賭場上的輸贏完全沒有關聯。傳說發明人在遊戲獲利時抽成，或在遊戲輸錢時須賠款，都是子虛烏有的謠言，若真有其事，那是非法行為。

新發明的邊注一般會附加在暢銷的非私有牌桌遊戲之下，利用桌面上的有效空間，讓賭客可以添加下注，增加娛樂性，許多賭客都只要看到桌面上有押注處，就先下注，然後再問「這是幹什麼的？」就桌玩而言，桌面上的每一寸空間對賭場都是寶地，寸土寸金，多設計一個賭注在桌面，就多一份收入。

例如在原來21點中加「對子廣場」（Pair Square），玩家可在每次遊戲之前，選擇下注與否，規則是如果前兩張牌是個對子（兩張數字一樣的牌），賠倍為11：1。如果頭兩張數字不一樣的話，邊注將輸掉該賭注。一般玩家必須下主押才能下邊注，但

邊注可以不必每手下，玩家可在任何時候覺得時機到了，或是心血來潮時才下注，一般邊注是憑運氣定生死，一翻兩瞪眼的較多。邊注表面上賠率很高，但實際上中獎率很低，所以是賭場營運獲利較高的項目。一般莊家在主押的優勢是1至3%，但在邊注的優勢則達約5%至25%之間。

因為私有牌桌遊戲要經過嚴格審核程式才能上市，所以設計者要提出創新的方案前，最好先看審核的程式與要求，再適當地設計與包裝自己的發明。

審核牌桌遊戲的規定

委員會審核新的牌桌遊戲比審核新的邊注嚴謹許多，例如新的牌桌遊戲必需先有三個月的賭場實地試驗（Field Trial），時間漫長。一個新的牌桌遊戲因為需要進行在賭場的實地試驗，所以設計者在向委員會提出審核之前，必需提出賭場同意承辦實地試驗的意向書，這個需求等於把賭場定位為贊助人（Sponsor）。

贊助的賭場需要承擔實地試驗的所有風險，所以賭場一般不願意做；要找贊助賭場難度甚高，這是提出申請最大的瓶頸。另一方面，邊注的申請，因玩法、觀念相當簡單，所以申請審核前不必先有賭場的認可，不需進行賭場實地試驗，整體而言，耗時也較短。

另外新的牌桌遊戲與新的邊注在審核上的差別是新的牌桌遊戲審核費較高。審核費用是依官員與工程師工時計費，難度較高的桌玩，審核費用更高。在2013年，新的牌桌遊戲審核費用從US$5,000起跳，邊注則是從US$3,000起跳。

準備齊全相關的資料

新的牌桌遊戲產品資料應包含：

🎲 完整的遊戲規則設計。

🎲 桌面的設計圖紙。

🎲 獲得「專利等候申請中」（Patent Pending）資格，包含已申請專利或同意短期內申請專利。

🎲 完整的數學分析報告。

🎲 遊戲指南或簡稱架卡（Rack Card）。

🎲 獨立驗證公司提供的檢驗合格證書。

🎲 賭場同意提供實地實驗的公函。

「遊戲指南」是簡述玩法的卡片，可供玩家索取使用。一般放在玩桌架上，尺寸大小為8"×6"（20.32cm×15.24cm），可參考次頁以麻將撲克（Break Poker）及亞利桑那撲克（Arizona Stud）為例的架卡。

取得正式賭場實地試驗的同意書

博奕委員會要求新的牌桌遊戲，需先在合格賭場進行45天到90天的實地試驗（Field Trial）。因此，遊戲設計者必需先找到一家賭場同意執行前期的實地試驗，並取得該賭場正式的同意書，這也是所有過程中挑戰性最大的部分。

申請試玩許可

設計者需向博奕委員會提出試玩許可申請。所需文件包括：賭場同意公函、完整遊戲規則、桌面的設計圖紙、完整數學分析

BREAK POKER

Break Poker is played using a deck of 52 cards plus a Joker. To begin, players place a Main bet and two optional bonus bets: Break Bonus and Dealer Break. The dealer and each player are dealt 7 cards.

The object of the game is to use **5 of the 7 cards** to make a Lucky Break: **a 2-card low hand, consisting of a pair, and a 3-card high hand, consisting of a straight or 3-of-a-kind (Trips)**. The Joker can be used in a Straight, Trips, or as an Ace.

If a 5 card Lucky Break cannot be obtained, the player's 3-card high hand must outrank his 2-card low hand. Card value combinations ranked from highest to lowest are:

3-of-a-Kind, Straight, Pairs and High Card Values

Main Bet

- Dealer's 7-card hand must qualify with an Ace-high
- Dealer must set his 5-card hand House Way.
- Any Lucky Break hand beats any **non-Lucky Break hand**.
- Dealer's Lucky Break vs. Player's Lucky Break, or Dealer's non-Lucky Break vs. Player's non-Lucky Break
 - Player wins 1 to 1, if the player's high (and low) hand beats the dealer's high (and low) hand.
 - Player pushes when either his low hand or high hand wins and the other one loses.
 - Player loses when the dealer's high (and low) hand beats the player's high (and low) hand. Note that dealer wins hands with equal ranking (i.e. "copy").

Break Bonus (Player's Hand) & Dealer Break (Dealer's Hand)

The Break Bonus side wager pays odds according to the paytable if the player's hand consists of a Lucky Break. The Dealer Break wager pays odds according to the same paytable if the dealer's hand consists of a Lucky Break.

7 Card Bonus

If a player's initial 7 cards form a 6-Card-Straight or better, a bonus is paid according to the payout table. This optional side bet is resolved before the players set their 5 card hands.

www.eTableGames.com

BREAK POKER

麻將撲克- 5 張就胡 (Break Poker)

麻將撲克(Break Poker)依照傳統麻將"胡"的規則，用 53 張撲克牌玩 (52 張加 1 張鬼牌，Joker). 麻將撲克的"胡" (Lucky Break) 是 5 張牌含一個對子加上一個三條 (如 8, 8, 8) 或一個順子 (如 8, 7, 6)，非常簡單。

開盤前，玩家下注主押(Main Bet)和三個可選擇的副押(Bonus):

- 7 張紅利: 若先發的 7 張中有任何 6 張是順子以上就可以得賞 (不必同花，可用鬼牌)，賠數可看紅利表。

- 主押: 玩家與莊家比胡或不胡，和比大小

- 右邊副押:押玩家自己會胡(Break Bonus)，胡的話依照賠率表胡。例如 5 張 A 胡(含鬼牌 Joker) 賠 200 倍

- 左邊副押:押莊家會胡(Dealer Break)，相同的賠率。

開盤時，玩家和莊家各拿 7 張牌。玩家先看有沒有 7 張紅利? 再看 7 張牌中的 5 張有沒有胡。沒有胡則保留 5 張，丟掉 2 張，再把 5 張牌分上下二手:上手為高牌，下手為低牌。**上手兩張牌一定要小子 (或低子) 下手三張牌**。

牌的大小高低順序 **由大到小為**: 三條(如 8,8,8)，三張順子(如 8,7,6)，對子 (如 9,9)，及單牌 A,K,Q...3,2。

莊家要依照賭場規定(House Way)做牌。莊家的 7 張牌則至少要有一張 A 或更好的牌。連 A 都沒有時，莊家將玩家的主押全部退還，其餘副押 (Bonus Side Bet) 繼續有效。

莊家和玩家比牌決定**主押**的輸贏。

- 胡的牌贏過對方不胡的牌 (無論上下手的大小)，主押結束

- 如果玩家和莊家**同時**沒有胡或**同時**都有胡時，則二者比大小
 - 如果玩家上下兩手的牌的大小均比莊家大，則玩家贏，賭場沒有抽水 (commission)。
 - 玩家上下兩手的牌均比莊家小，玩家輸;
 - 一大一小手，不輸不贏。但是如果玩家上手(下手)和莊家上手(下手)的牌的大小相同時，算莊家贏。

鬼牌(Joker)可以形成三條 (如 9, 9, 鬼)，順子 (如鬼,6,5)，和替代 A, (如 "鬼, A" 是對子)，但不可以替代其他牌(如"鬼, 2" 不是對子)。

www.eTableGames.com

麻將撲克的遊戲指南架卡

ARIZONA STUD

Arizona Stud is a 5 card stud poker game played with one deck of 52 cards.

Before the game starts, each player must place an **Ante bet**. Each player receives 2 cards; the dealer is dealt 3 cards face down. 3 community cards are also dealt face down. The community cards are subsequently used to complete the players' and the dealer's hands.

After being dealt 2 cards, each player can make a **Raise bet** equal to 3X or 4X the Ante or can check.

The dealer then exposes 2 of the 3 community cards. Following that, each player who has not already made a **Raise bet** can make a **Raise bet** equal to 2X the Ante or can check.

The dealer then exposes his first 2 cards. After this, each player who has not already made a **Raise bet** must either make a **Raise bet** equal to the Ante or fold.

The dealer then exposes the remaining community card and his last card and selects 2 of his 3 cards to make the best 5 card poker hand for the dealer.

If the dealer's hand is lower than Ace-King, all of the players' **Ante bet** are returned. If the dealer's hand is at least Ace-King and a player's hand beats the dealer's, the payout on the player's **Ante bet** is even money.

If the player's hand beats the dealer's, regardless of what the dealer has, the payouts on the player's **Raise bet** depend on the player's hand.

For example, if the player wins with straight-flush, the payout is 50 times of the wager; if the player wins with 3-of-a-kind, the payout is 3 times of the wager.

Player

Raise

Patent Pending www.eTableGames.com

Arizona Stud

A Good Basic Strategy

• 4X any pair, AK, AQ, AJ offsuit, or AK, AQ, AJ, AT suited

Player

• 2X any pair, any open-ended straight draw, any flush draw, or any gutshot draw

Player

• 1X any hand higher than dealer

Player

• fold all others

Patent Pending www.eTableGames.com

亞利桑那撲克的遊戲指南架卡

報告、遊戲指南及取得「專利等候申請中」資格、實際桌布、個人資料（含無犯罪紀錄證明）等等文件，和申請費用。審核一般要費時三個月。

在賭場實地試驗

博奕委員會同意實地試驗，賭場才可以開始安排訓練發牌員與上桌日，並開始安排試玩時程45至90日，訓練發牌員一般要3至5天，上桌日一般安排於週三或週四，非週末時段；在實地試驗的三個月間，賭場必須向博奕委員會提出每日進帳、輸贏數字，與客人意見回饋，還要繳交全程錄影記錄。因為手續繁雜，且具有一定風險，所以為何賭場一般不太願意進行這類的實地試驗。

實地試驗期間，如有發現桌布設計、遊戲規則或發牌步驟等必須修改，所有變更項目都必須再度向博奕委員會重新申請並取得審核核可，視變更情況內容決定重複前項一至四步驟的必要性。

拉斯維加斯某大賭場實地試驗期間，每週賭場會向博奕委員會所進行的日報與週報報告。這種Excel表非常重要。以下試用248頁報告中上方週五的數字為例來解釋：

🎲 開桌時籌碼總值（Opening Table Inventory）：US$8,950。

🎲 關桌時籌碼總值（Closing Table Inventory）：US$9,500。

🎲 入袋現金（Cash Drop）：US$2,000。

🎲 賒賬付出（Marker Redemption/Payment, Marker Issue）。

🎲 賒賬返回（Marker Return）。

🎲 所有入袋（Total Drop）：US$2,000。現金入袋加賒賬付出（0）減去賒帳返回（在此例子中為0）。

🎲 所有補添籌碼（Total Fills）：US$1,420。

🎲 所有暫貸（Total Credit）：US$0。

🎲 淨輸／贏（Net Win/Lose）：US$1,130＝(6)－〔(1)＋(7)－(8)－(2)〕＝2,000－〔8,950＋1,420－0－9,500〕＝1,130

🎲 籌碼回收百分比（Hold Percentage，又譯為淨贏比率）＝(9)/(3)＝1,130/2,000＝56.50%

實地試驗後，遊戲設計者必須至博奕委員會的博控部（Enforcement）進行現場展示報告，博控部再當場投票可否批准。博控部批准後，約一個月後，遊戲設計者再出席博奕委員會例行會議進行現場示範，再經由委員投票核准發行。博奕委員會批准後，遊戲設計者可以向任何賭場展示、推銷商品，並正式成為市場上市產品。

整個審核過程費時約六至九個月，耗費可達US$50,000。然而到這個階段，遊戲設計者其實尚未有任何收入。

經過冗長的審核可以總結，一個桌玩的數學證明至少要通過了四道嚴格的驗證：

1.遊戲設計者驗證：遊戲設計者研發過程中自行驗證。
2.數學精算師驗證：遊戲設計者聘請數學精算師模擬與驗證。
3.博奕管理委員會驗證：博奕管理委員會內部或外包廠商鑑定或驗證。

New Game: Unknown Poker　　**Trial Period Statistics**

For The Week Of: 5。18。11-5。24。11

	Trial Game "UNKNOWN Poker"								
	Wed	Thur	Fri	Sat	Sun	Mon	Tue	WEEKLY	TO DATE
Date	5/18/11	5/19/11	5/20/11	5/21/11	5/22/11	5/23/11	5/24/11	5。18-5。24	5。18-5。24
Opening Table Inventory	$0	$10350	$8950	$9500	$8000	$9000	$9200	$55000	$55000
Closing Table Inventory	$10350	$8950	$9500	$8000	$9000	$9200	$9200	$64200	$64200
Cash Drop	$640	$1060	$2000	$1822	$2612	$0	$0	$8134	$8134
Marker Issue	$0	$0	$0	$0	$0	$0	$0	$0	$0
Marker Redemption/ Payments	$0	$0	$0	$0	$0	$0	$0	$0	$0
Total Drop	$640	$1060	$2000	$1822	$2612	$0	$0	$8134	$8134
Total Fills	$10640	$0	$1420	$620	$3360	$0	$0	$16040	$16040
Total Credits	$0	$0	$0	$0	$0	$0	$0	$0	$0
Net Win/ Lose	$350	-$340	$1130	-$298	$252	$200	$0	$1294	$1294
Hold Percentage	54.69%	-32.08%	56.50%	-16.36%	9.65%			15.91%	15.91%

For The Week Of: 5。25。11-5。31。11

	Trial Game "UNKNOWN Poker"								
	Wed	Thur	Fri	Sat	Sun	Holiday	Tue	WEEKLY	TO DATE
Date	5/25/11	5/26/11	5/27/11	5/28/11	5/29/11	5/30/11	5/31/11	5。25-5。31	5。18-5。31
Opening Table Inventory	$9200	$9200	$8700	$6950	$9150	$8750	$8100	$60050	$115050
Closing Table Inventory	$9200	$8700	$6950	$9150	$8750	$8100	$8050	$58900	$123100
Cash Drop	$0	$2013	$1990	$2197	$2815	$1565	$100	$10680	$18814
Marker Issue	$0	$0	$0	$0	$0	$0	$0	$0	$0
Marker Redemption/ Payments	$0	$0	$0	$0	$0	$0	$0	$0	$0
Total Drop	$0	$2013	$1990	$2197	$2815	$1565	$100	$10680	$10680
Total Fills	$0	$660	$0	$4080	$1540	$700	$0	$6980	$6980
Total Credits	$0	$0	$0	$0	$0	$0	$0	$0	$0
Net in/ Lose	$0	$853	$240	$317	$875	$215	$50	$2550	$2550
Hold Percentage		42.37%	12.06%	14.43%	31.08%	13.74%	50.00%	23.88%	23.88%

賭場實地試驗報告

4.實地驗證：實地試驗期間現場數據的收集。

內華達州博奕管理委員會的審核程序，由於其手續嚴格，所有程序、數據，結果均公開透明，具有一定的公信力，使其審核標準已成為全國認可的標準，其管理模式也一直都是其他州或其他國家所模仿複製的對象。玩家因此享有安全、可靠、合理且公平的保障。

Chapter 7

開放新中國
博奕豔陽天

中國市場影響全球博奕業

中國對全球博奕業的影響，是無遠弗屆的。在2013年，亞洲遊客占拉斯維加斯賭城遊客總數的百分比，已由2008年的2%增至的9%，其中大半客人是來自中國大陸。

中國東方元素對遊戲機設計的影響

今日的美國賭場，不再只是中餐館有中國味了。在美國拉斯維加斯賭場內，除了可以很明顯發現華人最熱衷的百家樂桌玩遍地開花，數量劇增外，還有就是老虎機上都有中文顯示與普通話發音了。

龍頭公司爭相在澳門設崗

另外從宏觀的經濟層面上看，近來有幾個博奕時事與中國緊密相關，值得注意。2001年，中國開放澳門外資入場，有世界四大博奕公司中的三家龍頭，金沙（LVS）、米高梅（MGM）與百利（WYNN）進入市場，凱撒大帝（CZR）娛樂尚未進場，但已有自知之明，自嘆望塵未及，有些遲了。

這些具有龍頭地位的公司，在澳門就近設崗，何嘗不是看好中國更大的市場，更深的荷包；與此同時，它們還要把更多的中國賭客吸引到美國拉斯維加斯，大小通吃。因為在澳門，賭場要上交39%的稅，而在美國內華達州州稅只有澳門的五分之一。

金沙獨占鰲頭

2013年澳門的年收入美金380億，是美國拉斯維加斯與大西洋城年綜合收入的4倍之鉅。這其中，最大的贏家是美國金沙公司（Las Vegas Sands Inc）。

澳門金沙在2004年隆重開幕，所投資的2.4億美元，營業僅3年，就全額回收了！金沙79歲的老闆歇爾頓安德生（Sheldon Adelson）回憶當初要開賭場時，澳門官方批准了他一塊地的使用權，還鼓勵他在岸邊填海，他還以為政府要他自掘墳墓，人們認為他或是與黑道掛勾，或是與腐敗貪官勾結，或認為他瘋了。

安德生咬緊牙根自掏腰包，總算把公司撐起來了，並獲得巨大成功。2012年金沙的老闆說「每年我們的客人有三四千萬人，不要忘了這個數目只有廣東省的三分之一，中國共有二十三個省，現在的人數只是九牛一毛，我們未來發展的空間是很大的」。

金沙在新加坡開的「濱海灣金沙」（Marina Bay Sands），已替新加坡每年賺進10億美金的外匯，今日在美國上市的金沙公司，全部是由白人領軍，老闆卻公然自稱是「一個在美國境內擁有投資的亞洲公司」。

濱海灣金沙酒店　資料來源：http://www.marinabaysands.com/

收入大多來自澳門的百利

百利（WYNN）在拉斯維加斯有兩家超級五星級豪華賭場，老闆史蒂芬溫恩（Steve Wynn）曾經因重建拉斯維加斯市中心（downtown）聲名大噪，得到「拉斯維加斯無冕王」的美譽。

百利在2013前半年，有四分之三的收入來自澳門。溫恩曾在2010年揚言要把總部遷到澳門去，一般相信，這個遷移計畫還在繼續規劃中。

積極留住澳門市場的米高梅公司

米高梅（MGM）公司常年來，一直與澳門富賈何鴻燊爵士（Sir Stanley Ho）的三女何超瓊女士的全球博奕企業有密切合作的關係。

何女士被美國紐澤西州大西洋城博奕管理局，認定與澳門黑道掛勾，雖然何家強烈否認與黑道往來，美國紐州博奕管理局仍要求米高梅與何女士完全切割，否則拒發紐澤西州營業執照，說白了，就是逼迫米高梅兩者擇一。

沒想到米高梅斷然決定與何女士站在一邊，繼續合作，米高梅義無反顧地退出了美國大西洋城市場，也充分顯現澳門博奕市場的魅力。

雲頂集團看準中國富豪的錢包

另外，在美國市場，東南亞博奕龍頭雲頂集團（Genting Gaming），在2013年3月4日宣布，用3.5億美金低價購買在拉斯維加斯大道上的87畝土地，並宣布將再投入70億元，計畫在兩年

規劃中的拉斯維加斯中國博奕王國　資料來源：http://www.vegasinc.com

內建立一個名為「中國博奕王國」的度假世界。

　　這個方案讓長眠許久、開發案多年空白的賭城，注入一股的新發展的活水契機。王國內將有萬里長城、紫禁城與西安兵馬俑等巨型建築的雄偉複製品，把中國建築形象的精華，全部遷移至海外去！

　　規劃中的娛樂王國，包含3,500間客房，175,000平方英尺的博奕場地，210,000平方英尺的餐廳，250,000平方英尺的精品店面，4,000人座的戲院，與500,000平方英尺的貿易會展、議會場地，再加上300,000平方英尺的水上樂園，它的設計用驚艷形容絕不為過，這是在2007年美國經濟蕭條後，在賭城最高金額的開發案，所以它令國會參眾議員、地方政客、居民都大為興奮，人人叫好，因為，終於見到了經濟的曙光，就只差歐巴馬出來畫龍點睛而已！

　　這個投資案很明顯的，看準了中國崛起後，富豪們的錢包，雲頂集團只花每畝400萬的價位，就買下原值每畝1,700至3,300萬美金的寶地，是本案的大贏家。

　　未來老虎機、桌玩的製造商，包括台灣的大同股份公司，都

會有機會分到市場的大餅，並隨之擴充，所以全民歡騰，舉世同慶。

澳州也來分一杯羹

據報導，中國大賭客占全球VIP賭客市場的75%，在澳大利亞，巨富詹姆士培克（James Packer）旗下的雪梨賭場（Sydney Casino）將在近期完工，此刻，它在已在香港設有辦公室，專門招待一些能豪賭又熱衷於享受澳國自然美景的VIP。

澳國移民局也積極配合，提供大陸貴賓專用的快速簽證方案，並提供優先通關管道。只要同意在賭場下注達 $10,000澳元（約US$9,000）以上的富人，就可享受貴賓待遇，培克是何許人也？他是和何猷龍先生（Mr. Lawrence Ho，何鴻燊之子）合作投

資澳門新濠國際發展有限公司（Melco Crown）的澳洲媒體鉅賈，培克在2013年公司的年會上，發表了一份針對中國豪賭客VIP「發財團」營銷雪梨賭場的計畫，澳大利亞最終目標是延續新加坡模式，由博奕業來帶動澳國觀光業。

培克即將開幕的 60 層樓六星級雪梨賭場
資料來源：http://www.crownsydneyhotel.com.au/

京廣高鐵為澳門帶來錢潮

在中國內地，2012年底京廣高速鐵路全線通車，行程2,298公里，時速300公里，火箭車頭造型猶如銀白色的大白鯊。

京廣高速鐵路北起北京，南至廣州，縱貫了中
國主要的經濟發展區域　資料來源：新華網

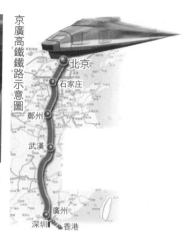

　　京廣高鐵一路向南，從遼闊的華北平原，一路穿山越嶺到青
山綠水的嶺南，縱貫北京、河北、河南、湖北、湖南、廣東六個
省，近三十個城市，沿途從北至南一路景色風光如畫。如果冬日
乘車，上車時在冰天雪地、白雪皚皚的北方，下車時便到了四季
如春、綠意盎然的南方，窗外景色如同四季變化，也是旅程中最
誘人之處。

　　北京到廣州的京廣高鐵鐵路，全程高速行駛，北南一線，僅
須八小時。車廂內設有媲美飛機特等艙與頭等艙的座位，到廣州
後，前往澳門的交通更是便捷的不在話下。總之，在北京用完晚
餐後上火車，隔日不到中午，已可在澳門桌上盡歡了。這個行程
有多迷人呀！

　　眾所皆知，中國政府管控國人護照與簽證。只要管控簽發到
澳門的出入境的數量，就能輕而易舉地控制進出客的人潮流量，
直接影響澳門全面經濟。例如：澳門有新特首上任或新春長假，
中南海可以選擇送的慶賀大紅包是數百萬個通行簽證，畢竟有人

斯有財，持平的說，澳門博奕企業的盛衰，相當程度是掌控在中南海手中。

挖角中國博奕軟體開發人才

在人力資源方面，中國多年來蓬勃發展的電玩工業，已栽培了一批優秀的新生代實力派動畫軟體工程師。他們在開發2D-3D動畫視頻的功力，早已被世界各國大小博奕公司所賞識與垂涎。賭場界的未來前瞻遠景將落在1980、1990年代後出生的玩家，規劃未來這些玩家可在游泳池畔享受陽光、飲馬丁尼、拿手機下注桌玩。

試想若組織一個開發團隊，其中包括：美國桌玩設計師、數學精算師，加上精通人機介面（UI）的中國工程師，開創行動手機上最夯的APP，將會是富有潛力的熱銷產品。美國近來直接延攬僱用中國實力派的博奕軟體開發人才，就是為開發行動賭場（Mobile Casino）布局鋪路。

眾所皆知，在中國境內的外商公司，只要願意開價，中國優秀的軟體工程師沒有不趨之若鶩。洗牌至聖剛在山東青海一家留美華人經營的電玩軟體公司附近，設一個科學研究開發中心，把該華人公司的工程師人才全部挖角，整碗端走，其財力哪是卑微的小公司所能抗衡的，這些工程師的原公司不久便瓦解關門了。中國優秀的人力資源是被覬覦已久的瑰寶，這些蠶食中國人才的行動，方興未艾。

中國投資客狂掃拉斯維加斯房產

最近大陸客把美國各大城市的房地產市場炒得沸沸揚揚，賭城在2008後，房屋因供過於求，加上房價泡沫化，全美房市爆跌率達排名前三。2012年，經濟開始復甦，賭城房市因為物美價廉，成為大陸客主要的投資標的。大陸客把拉斯維加斯列為重要投資目標城市之一，乘專機赴美團購別墅。在2013年中期，一棟三房二衛的別墅，僅售價約$105,000。

大陸客投資拉斯維加斯的房地產

除了房價相對便宜，出租回報率也高。租賃糾紛比在中國少許多。中國投資者以銳不可當的氣勢，一窩蜂地現金購房，搖身一變成為異國房東。一位美國地產仲介商，專做中國人生意，現在同時替多位中國房東管理15棟租房，每棟每月管理費約US$100。

賭城的建築工程，在經過5年的蕭條蟄伏期後，停滯的工程又開始躁動。賭城建築工業的復甦，將帶動各行各業發展，未來5年將重現欣欣向榮的景象。

以上處處都體現中國因素對博奕界的影響，無所不在。

博奕 管理與賭場遊戲

從珠海到澳門

　　每當春節在即，迎春去歲時，家家戶戶張燈結彩，珠海拱北口岸外的迎賓南路，在清晨拂曉前，已排起數公里的長龍。他們是等候過關到澳門的人潮，為了所謂「新春迎財神」的習俗，到賭場碰手氣，通關的冗長等待，平均可達四至五小時，這個驚人景象，在春節前後一般持續二至三週。

珠海拱北口岸比鄰澳門，是通往澳門其中一個陸路出入境口岸

　　珠海有美麗乾淨的海岸線，有渡輪、有海鮮、有摩天大樓，沒有電線桿，非常適宜家居。它也是個旅遊觀光的濱海城市，吃喝玩樂，百應俱全。蓮花路步行街的夜市，充斥台菜美食、行動酒吧、山寨手機、LV名牌包。形形色色，物美價廉，可以媲美東南亞的任何觀光夜市。又因緊臨澳門，所以還兼具邊境城市的風味，往來關卡的越南女子、菲律賓女子與非洲人很多。

　　珠海曾經是台灣人來回兩岸，到澳門搭機前滯留過夜的驛站，夜生活非常熱絡。聽說因為有了三通，台灣旅客不再路過珠海，商業頓趨蕭條。因為澳門生活費較高，現在要去澳門的客人，只有會精打細算的旅遊達人或是長期以博奕為事業的華人，才懂得夜宿珠海，紮營備戰，白天再過關到澳門賭場拼博，早出晚歸，無異於朝九晚五的上班族。

　　由拱北剛過關，就有賭場迎賓的美女含笑迎接，再走數十

步，可有兌換港幣的門面，和直
驅各賭場的豪華巴士。由香港到
澳門的旅客，在渡口也有豪華巴
士接泊。若在澳門不想花錢打的
士的話，單單藉由賭場不同的免
費巴士轉接，基本上就可帶您走
遍各重要景點。

1970 年成立啟用的葡京酒店，是澳
門第一間五星級酒店

名副其實的賭城

　　澳門賭場分二式：中國古典式與西方開放式。中國古典式賭
場場面較嚴肅、拘謹，充滿博奕廝殺之氣；西方開放賭場則有吃
有喝，有俄羅斯美女熱舞、菲律賓樂隊助興，免費冷熱飲推車，
傾向較歡樂的氛圍。

　　澳門賭場與美國拉斯維加斯賭場較
大的區別，包括下列幾點：

綜觀賭城的狀況

　　澳門以賭為本業，小孩不宜，拉斯
維加斯賭城以娛樂為主軸，大人小孩的
錢都要賺，除賭博外，有娛樂城、雲霄
飛車、電影院、購物城。

　　澳門菸酒有節制，拉斯維加斯的賭
場酒氣、煙霧瀰漫；澳門人言吵雜，拉

入夜之後的澳門一角

斯維加斯賭城音樂吵雜。澳門玩家平均衣飾較正常，不具特色，拉斯維加斯賭城玩家服飾，紅藍青紫皆有，人生百態，近年來風行彩色紋身，滿城盡是彩紋甲。

澳門的賭場「大」得驚人，有如數個足球場。例如澳門的威尼斯人是拉斯維加斯賭城本部的山寨版，擁有兩個購物區的設計，場內有姣好的風光水景、浪漫的遊舟划船，還有一身衣衫挺拔、白帽配上紅領巾的裝扮，歌聲迷人的帥哥，也是沿用本部規劃，唯一差異是，他們不同的膚色罷了。

澳門平均押注是拉斯維加斯賭城的3至4倍，澳門賭場餐飲也傾向高級消費，拉斯維加斯賭城則偏大眾化，並且不必玩太長時間，賭場就樂於提供餐券招待。在玩家贏錢時，賭場更會殷勤招待，樂於提供套房住宿，主要是歡迎玩家久留；相反地，當玩家輸錢時，賭場不會支助返鄉油資的。

美國賭場都有會員俱樂部（Player's Club）或顧客禮品部（Reward Center）完全大眾化，除可免費取卡，甚至為招攬玩家，只要是初次加入會員，就贈送自助餐券，或免費拉老虎機。有會員帳號後，隨時可取複製卡。而澳門的所謂貴賓卡只限常客貴賓，或並不鼓勵玩家持卡。

tips

賭場會運用玩家在桌玩或老虎機的刷貴賓卡，來收集產品相關資料，例如：玩多久、輸贏如何，玩家是否是回頭客等，進一步可評估不同年齡、性別、族群，對市場個別遊戲產品的接受程度，並分析及剖析營銷計畫。

澳門賭場餐飲傾向高級的消費，賭場會殷勤招待贏錢的玩家

澳門比較知名的賭場及賭場位置如下：

名稱	位置
新葡京娛樂場（Grand Lisboa）	新葡京酒店（工人球場舊址）
回力娛樂場（Casino Jai Alai）	舊回力球場
聚寶軒角子機娛樂場	
集美娛樂場（前稱東方娛樂場）（Jemei Casino）	金麗華酒店
澳門蘭桂坊娛樂場（Casino Lan Kwai Fong Macau）	澳門蘭桂坊酒店
假日鑽石娛樂場（Holiday Inn Diamond Casino）	假日酒店
金碧阿拉伯之夜娛樂場（Kam Pek Arabian's Night Casino）	新建業商業中心
羅浮宮娛樂場（Casino de Louvre）	
勵駿會娛樂場（The Legend Club）	置地廣場酒店
法老王宮殿娛樂場（Pharaoh's Palace）	
奧秘角子機娛樂場（Orbit）	
遊艇會娛樂場（又稱為皇庭海景娛樂場）（Casino Marina Infante）	皇庭海景酒店
希臘神話娛樂場（前稱新世紀娛樂場）（Greek Mythology）	新世紀酒店
君怡娛樂場（前稱澳門賽馬會娛樂場）（Grandview Casino）	君怡酒店
皇家金堡娛樂場（Casa Real Casino）	皇家金堡酒店

名稱	位置
金龍娛樂場（Golden Dragon Casino）	金龍酒店
財神娛樂場（Casino Fortuna）、財神娛樂坊	財神酒店
英皇宮殿娛樂場（Casino Emperor Palace）	英皇娛樂酒店
巴比倫娛樂場（Babylon Casino）	漁人碼頭
邁阿米火鳥角子機娛樂場（Miami Flamingo Slot Club）	
舊海島娛樂場項目（又稱為凱悦娛樂場）（Casino Taipa）	麗景灣酒店
十六浦娛樂場（Casino de Porte 16）	十六浦
凱旋門娛樂場（Casino de Arc de Triomphe）	凱旋門酒店
回力海立方娛樂場（Oceanus）	新八佰伴大樓舊址
聚寶殿角子機娛樂場（Treasure Hunts）	逸園跑狗場
聚寶廊角子機娛樂場（Treasure Express）	金皇冠中國大酒店
皇虎角子機娛樂中心（Tiger）	澳門旅遊塔
聚寶皇庭角子機娛樂場	誠豐商業中心
美高梅金殿娛樂場（MGM Grand Macau）	美高梅金殿度假村
摩卡（皇都）角子機娛樂場（Royal, Mocha）	皇都酒店
摩卡（蘭桂坊）角子機娛樂場（Lan Kwai Fong, Mocha）	澳門蘭桂坊酒店
摩卡（駿景）角子機娛樂場（Taipa Square, Mocha）	駿景酒店
駿景酒店娛樂場（Hotel Taipa Square Casino）	
摩卡（新麗華）角子機娛樂場（Sintra, Mocha）	新麗華酒店
摩卡（格蘭）角子機娛樂場（Taipa, Mocha）	格蘭酒店
摩卡（海冠）角子機娛樂場（Marina, Mocha）	海冠中心
澳門皇冠娛樂場（Crown Macau）	皇冠酒店
摩卡（皇冠）角子機（Crown, Mocha）	
新濠天地（City of Dreams）	夢幻之城度假村
摩卡（夢幻之城）角子機（City of Dreams, Mocha）	
銀河華都娛樂場（Waldo Casino）	華都酒店
銀河利澳娛樂場（Casino Rio）	利澳酒店
銀河總統娛樂場（Casino de Presidente）	總統酒店
銀河金都娛樂場（Grand Waldo Casino）	金都酒店
銀河星際娛樂場（Galaxy StarWorld）	星際酒店
澳門銀河娛樂場（Galaxy Macau Casino）	路氹金光大道

荷官百態

澳門荷官自始至終一本正經、不苟言笑地站在賭客面前,為客人發牌,換籌碼,不與客人打情罵俏。拉斯維加斯賭城鼓勵荷官用小名或匿名稱呼玩家。

在收入上,澳門荷官的收入頗具吸引力,甚至讓一些高檔餐館的服務人員欣然願往;拉斯維加斯賭城荷官的基本工資是州的最低工資(Minimum Wage)。

澳門荷官不收小費,拉斯維加斯賭城荷官對小費來者不拒,還會不辭辛勞,努力爭取。

澳門荷官替老闆賺錢,拉斯維加斯賭城荷官希望玩家賺錢,可分享小費。

不同的牌桌和遊戲方法

澳門桌玩的布面乾乾淨淨,拉斯維加斯因抽菸的人多,所以千瘡百孔、滿目瘡痍。

澳門遊戲傳統變化不大,有的遊戲甚至可追溯千年歷史,拉斯維加斯賭城遊戲則是推陳出新。澳門最旺的桌玩有百家樂(Baccarat)、21點(Blackjack)、番攤(Fan Tan)、加勒比海撲克(Caribbean Poker)、牌九(Pai Gow)、骰寶(Sic-Bo)、三卡撲克(3 Card

澳門威尼斯人的正門入口

Poker），但洋人熱愛的4卡撲克（4 Card Poker）、牌九撲克（Pai Gow Poker）與終極德州撲克（Ultimate Texas Hold'em）等均尚未普及。澳門的21點與拉斯維加斯賭城玩法略有不同，莊家先拿一張牌（非兩張），玩家補完牌後，莊家才拿二張牌。

貴賓室

在澳門賭場內，貴賓室（VIP Room）是外包的，由賭場外圍公司或團體負責經營的，但在拉斯維加斯的大型賭場中，貴賓是由公司內高級客戶經理人（Executive Host）全權負責接待的，從抵達機場的接機服務起，到離開賭場上飛機的最後一刻，一切行程都會有專人無微不至的照顧，全套服務均是賭場自營，並非委外承包的。

拉斯維加斯米高梅大酒店入口的大型獅子銅像

拉斯維加斯的所謂大型賭場包含凱撒皇宮（Caesars Palace）、百利（Wynn）、米高梅（MGM）、威尼斯人（Venetian）等等，年營業額約美金85億以上。

以凱撒皇宮為例，它有六個大樓3,960豪華客房，它的貴賓室的營業情形大致如下：

■高規格的設備和絕佳的服務

貴賓室現有十三間，每間有六至七張桌玩，總共約八十張桌左右，有再擴充的需求，遊戲內容為百家樂、21點與輪盤

（Roulette）。相對在貴賓區外，一般客人區則約有九十張桌玩。

貴賓室分為半私用式（Semi-private）與私用式（Private）兩類，半私人使用的貴賓室信用額度或賭額在$20,000至$500,000左右，賭額在$500,000以上則可要求使用私人房型，一般小型賭場的豪賭區（High Limit Area），最小押注是$25、$50或$100，但大型賭場的半私用貴賓室最小押注是$500至$1,000，私用貴賓室最低押注是$5,000以上，信用額度需要在$500,000以上。

在貴賓室內，貴賓的桌玩戰略是隨時被監視及建檔的，例如21點桌上的監管系統，凱撒皇宮用的是「BJ語音數位轉換系統」（BJ Voice Converter System），每一手21點的牌型，會由專人將玩家與莊家的牌色、點數、玩家補牌（Hit）、加倍下注（Double Down）或投降（Surrender）等資訊，藉由口語輸入建檔至系統中，系統會即時運用語音自動將資料數位化，成立一個動態數據庫，並透過進一步數據整合，重建出玩家玩牌的全套策略，如此可以偵測出賭客是何方神聖，且瞭解賭客贏錢之因是手氣特旺，還是有作弊之嫌。凱撒皇宮表示，希望市場上有廠商能開發出全自動的21點玩家戰略監控系統，他們一定購置。

貴賓室內餐飲隨時由專人配送，客人喜愛的品牌、口味、特殊喜好，均已建檔可供服務人員查詢，電視節目版本則是中文、日文、韓文皆具，應有盡有，一應俱全，當然也有淋浴、三溫暖與按摩等服務。

■豪賭客灑錢，荷官隨時待命

貴賓室僱用700名左右荷官，二十四小時待命。賭場客滿

時，也常有人員不敷使用之情況，所有荷官中，又以會說普通話、面容姣好，機靈聰明的中國荷官占優勢，這類資歷的僱員近年有明顯遞增之勢。

貴賓室內荷官的小費收入是千變萬化，難以估測的，有些客人如鐵公雞般一毛不拔，也有客人一擲千金，小費一丟就是$100,000。澳洲巨商豪賭客凱瑞培克先生（Kerry Packer）最愛凱撒皇宮，他有一個膾炙人口、津津樂道的故事：某一年他手氣甚佳，當年600至700位荷官，每人拿到$12,000的小費，這個事件讓資深荷官至今仍對培克先生念茲在茲。

■快速完整收集貴賓的資料

近三年來，美國政府規定賭場必需提供賭客完整的個人資料（Profile），包含賭客姓名、國籍、職業、財務情況、資產等等。一般豪客在抵達賭場之前，會通知賭場接待，賭場的安檢人員（Surveillance）可在二至三小時內取得賭客的全部家庭、財務、背景等相關資料，並可即時送到官方備案。

資料顯示貴賓絕大部分是亞裔（賭場的說明比較含蓄，不願直接指名中國貴賓占多數，但這已是眾所皆知）。

■貴賓是賭場主要的收入來源

一般桌玩的籌碼盒（Chip Tray）籌碼總價值在$8,000左右，貴賓室內的籌碼盒籌碼總價值則在1,500萬美金左右。貴賓室與一般室外大眾賭區的營業額與淨利值相比約為80：20，貴賓室占80%，一般室外大眾賭區占20%；另一家大賭場，威尼斯人（Venetian）的內外營業額比例則為75：25。

貴賓一般不會「贏了就跑」，例如玩百家樂，平均每手$5萬至$10萬，連續超過二十小時者大有人在；2013年11月份，有位客人在凱撒賭場玩百家樂，在一週內贏得了600萬元，但也同時在一週後回到賭場輸回600萬。

■彼此分享貴賓的資訊

許多國外的貴賓是經友人或親屬推薦的，若是經由仲介引進的，賭場會給付仲介一定的佣金。拉斯維加斯大賭場的客戶經理間都會彼此分享貴賓的資訊，因為賭場客戶經理的流動性高，經常換賭場任職，所以圈子內的專業人士彼此都很熟悉。

發牌員簡易的英文術語

A

advantage player (AP) 桌玩達人
ace 么點牌
all in 全上
ante 預付、底押

B

bankroll(bank) 玩家的賭本
blind 盲押
bonus 紅利
break poker 胡
break bonus 胡牌副投注、胡牌
　　邊注
bust 爆牌、破了

C

cash drop 入袋現金、入櫃現金
check 跳過
chip tray 籌碼盒
closed form formula 無縫的公式
closing table inventory 關桌時籌
　　碼總值
cluster 模式
community cards 公共牌、公用
　　牌
commission 傭金、服務費
copy 拷貝、平階手
copy right 版權

D

dealer 荷官、發牌員
discard 棄牌
don't pass 不過關
double down 加倍下注、賭倍
drop 每日或每月全入袋金、入
　　櫃金、cash drop的簡稱

E

edge sorting 牌緣不對稱
effect of removal (EOR) 去牌效應
expected value (EV) 期望值

F

flop 翻牌
floor 監牌
flush 同花
fold 封牌、棄牌，即是蓋牌或丟
　　牌
four of a kind 四條，又稱四紅、
　　四梅，俗稱鐵支
full house 葫蘆

G

gaming 博奕（博弈）

H

hard hand 硬牌

hedge bet 保本性的邊注（副押）

high card 對子牌型以下者

high hand 高階手牌

hit 補牌、加牌

hit rate 擊中率、得獎可能性

hold 籌碼回收率、平均毛利

hold percentage 籌碼回收百分比、淨贏比率

hole card (hole cards) 底牌、暗牌，正面朝下蓋起來的牌

hole-carding 利用荷官曝露底牌

house edge (house advantage) 賭場優勢、莊家優勢、莊家贏率

house way 場規、賭場規定

I

insurance 保險注

international patent 國際專利

J

jackpot (progressive bet) 特獎

joker 鬼牌、王牌

L

low hand 低階手牌

M

main bet 主押

marker issue 賒賬付出

marker return 賒賬返回

mid-entry 局中參入

mobile casino 行動賭場

mulligan 替代牌

N

natural 例牌、自然8或9、天生贏家

net win/lose 淨贏（輸）

non-qualified 莊家不符資格

O

odds 賠倍數、賠率

one pair 對子

opening table inventory 開桌時籌碼總值

optimal play strategy 玩家最佳玩法

P

pairs 對子

pair plus 對子以上邊注（副加注）

pass 過關

pay out 返還

patent pending 專利等候申請中

placements 銷售量

play (raise) 加注

player bad beat 玩家該贏卻輸

players club 客戶俱樂部

provisional patent 暫時專利

progressive jackpot 累積特獎、累
　進式的累積賭注

push 平手

Q

qualify 資格牌

R

raise 加注

registered trademark 註冊商標

riffle 深洗

royal flush 同花大順、皇家同花
　順

royal match 同花王后

S

seed money 種子獎金

side bet 邊注、副押、副加注

soft 軟牌

soft 17 軟17點

split 分牌

stand 不補牌、停牌

stiff hand 憋牌

straight 順子

straight flush 同花順

strategy 玩法

strip 剝洗

surrender 投降

T

table games 牌桌遊戲、桌玩

table layout (felt) 桌面、桌布

tag 加簽

three of a kind (trips) 三條

tie 平點、平手

token chips 假籌碼

total credit 所有暫貸

total drop 所有入袋、入櫃

total fills 所有補添籌碼

trips 三條以上邊注（副加注）

turn and river 轉牌與河牌

two pair 二對

U

up card 面牌、明牌，正面朝上
　亮出牌面的牌

utility patent 正式實用專利

W

win 毛利、淨贏值

wild card 幸運者、外卡

win rate 毛贏率、贏率

常見的牌桌遊戲中英文名對照

Arizona Stud 亞利桑那撲克

Baccarat 百家樂

Blackjack 21點 （Single Deck 單副、Double Deck 二副、6 Deck 六副、8 Deck 八副）

Blackjack Switch 21點交換牌

Casino Mahjong 五子麻將

Casino War （賭場）單張之戰

Caribbean Stud 加勒比海撲克

Five Card Stud Poker 五卡撲克

Four Card Poker 四卡撲克

High Card Flush 同花高

Let It Ride 任逍遙、績著來

Lucky Fan Tan 樂翻天

Mahjong Poker (Break Poker) 麻將撲克

Mississippi Stud Poker 密西西比梭哈

Pai Gow 牌九（骨牌）

Pai Gow Poker 牌九撲克

Penny Slot 一分錢吃角子老虎、一分錢老虎機

Sic Bo 骰寶

Slot Machine 老虎機、吃角子老虎

Spanish 21 西班牙21點

Texas Hold'em Bonus 紅利德州撲克

Three Card Poker 三卡撲克、三張撲克

Tournament 擂台賽

Ultimate Texas Hold'em (UTH) 終極德州撲克

博奕管理委員會／政府機關網站

美 國

州名	簡稱	首府	網址
阿拉巴馬 Alabama	AL	蒙哥馬利 Montgomery	http://www.gambling-law-us.com/State-Laws/Alabama/
阿拉斯加 Alaska	AK	朱諾 Juneau	http://www.tax.alaska.gov/programs/programs/index.aspx?54160
阿利桑那 Arizona	AZ	鳳凰城 Phoenix	http://www.azgaming.gov/
阿肯色 Arkansas	AR	小石城 Little rock	http://www.dfa.arkansas.gov/Pages/default.aspx
加利福尼亞 California	CA	薩克拉門托 Sacramento	http://www.cgcc.ca.gov/
科羅拉多 Colorado	CO	丹佛 Denver	http://www.colorado.gov/cs/Satellite/Rev-Gaming/RGM/1213781235165
康乃狄克 Connecticut	CT	哈特福 Hartford	http://www.ct.gov/dcp/cwp/view.asp?a=4107&q=480854
德拉瓦 Delaware	DE	多佛 Dover	http://dpr.delaware.gov/boards/gaming/
佛羅里達 Florida	FL	達拉哈西 Tallahassee	http://www.gambling-law-us.com/State-Laws/Florida/
喬治亞 Georgia	GA	亞特蘭大 Atlanta	http://georgia.gov/agencies/georgia-state-games-commission
愛達荷 Idaho	ID	波夕 Boise	http://www.gambling-law-us.com/State-Laws/Idaho/gaming/
伊利諾斯 Illinois	IL	春田 Springfield	http://www.igb.illinois.gov/
印第安那 Indiana	IN	印第安那波利斯 Indianapolis	http://www.in.gov/igc/
愛荷華 Iowa	IA	得梅因 Des Moines	http://www.state.ia.us/irgc/

州名	簡稱	首府	網址
堪薩斯 Kansas	KS	托皮卡 Topeka	http://krgc.ks.gov/
肯塔基 Kentucky	KY	法蘭克福 Frankfort	http://dcg.ky.gov/Pages/default.aspx
路易斯安那 Louisiana	LA	巴吞魯日 Baton Rouge	http://lgcb.dps.louisiana.gov/board.html
緬因 Maine	ME	奧古斯塔 Augusta	http://www.maine.gov/dps/GambBoard/
馬里蘭 Maryland	MD	安納波利斯 Annapolis	http://msa.maryland.gov/msa/ mdmanual/25ind/html/50lot.html
麻塞諸塞 Massachusetts	MA	波士頓 Boston	http://www.lawlib.state.ma.us/subject/about/ gambling.html
密西根 Michigan	MI	蘭辛 Lansing	http://www.michigan.gov/mgcb
明尼蘇達 Minnesota	MN	聖保羅 St. Paul	https://dps.mn.gov/divisions/age/Pages/ default.aspx
密西西比 Mississippi	MS	傑克遜 Jackson	http://www.msgamingcommission.com/
密蘇里 Missouri	MO	傑佛遜市 Jefferson City	http://www.mgc.dps.mo.gov/
蒙大拿 Montana	MT	海倫娜 Helena	https://doj.mt.gov/gaming/
內布拉斯加 Nebraska	NE	林肯 Lincoln	http://www.revenue.ne.gov/gaming/
內華達 Nevada	NV	卡森城 Carson City	http://gaming.nv.gov/
新罕布什爾 New Hampshire	NH	康科特 Concord	http://www.racing.nh.gov/
紐澤西 New Jersey	NJ	特倫頓 Trenton	http://www.nj.gov/casinos/home/gamelink/

州名	簡稱	首府	網址
新墨西哥 New Mexico	NM	聖菲 Santa Fe	http://www.nmgcb.org
紐約 New York	NY	奧巴尼 Albany	http://www.gaming.ny.gov/
北卡羅來納 North Carolina	NC	洛里 Raleigh	https://www.nccrimecontrol.org
北達科他 North Dakota	ND	俾斯麥 Bismarck	http://www.ag.state.nd.us/
俄亥俄 Ohio	OH	哥倫布 Columbus	http://casinocontrol.ohio.gov/
奧克拉荷馬 Oklahoma	OK	奧克拉荷馬市 Oklahoma City	http://ok.gov/OSF/Tribal_Gaming/
俄勒岡 Oregon	OR	賽勒姆 Salem	http://www.doj.state.or.us/charigroup/pages/gaming_oregon.aspx
賓夕法尼亞 Pennsylvania	PA	哈里斯堡 Harrisburg	http://gamingcontrolboard.pa.gov/
羅德島 Rhode Island	RI	普羅維登斯 Providence	http://law.justia.com/codes/rhode-island/2012/title-41/chapter-41-9.1
南卡羅來納 South Carolina	SC	哥倫比亞 Columbia	http://www.sciway.net/gov/state_agn.html
南達科他 South Dakota	SD	皮爾 Pierre	http://gaming.sd.gov/
田納西 Tennessee	TN	納許維爾 Nashville	http://www.tn.gov/sos/charity/
德克薩斯 Texas	TX	奧斯丁 Austin	http://www.gambling-law-us.com/State-Laws/Texas/gaming/
猶他 Utah	UT	鹽湖城 Salt Lake City	http://www.gambling-law-us.com/State-Laws/Utah/
佛蒙特 Vermont	VT	蒙特佩利爾 Montpelier	http://www.atg.state.vt.us/issues/gambling.php
維吉尼亞 Virginia	VA	里士滿 Richmond	http://www.vdacs.virginia.gov/gaming/

州名	簡稱	首府	網址
華盛頓 Washington	WA	奧林匹亞 Olympia	http://www.wsgc.wa.gov/
西維吉尼亞 West Virginia	WV	查爾斯頓 Charleston	http://www.gambling-law-us.com/State-Laws/ West-Virginia/
威斯康辛 Wisconsin	WI	麥迪遜 Madison	http://www.doa.state.wi.us/Home
懷俄明 Wyoming	WY	夏延 Cheyenne	http://www.gambling-law-us.com/State-Laws/ Wyoming/gaming/
U.S. National Indian Council			http://www.nigc.gov/

加拿大

省名	網址
曼尼托巴	http://lgamanitoba.ca/
安大略省	http://www.agco.on.ca/en/home/index.aspx

歐洲

國名／地區	網址
英國奧爾德尼島 Alderney, UK	http://www.gamblingcontrol.org/
比利時 Belgium	http://www.gamingcommission.fgov.be/website/
保加利亞 Bulgaria	http://www.dkh.minfin.bg/
大不列顛 Great Britain	http://www.gamblingcommission.gov.uk/
丹麥 Denmark	http://www.spillemyndigheden.dk/
法國 France	http://www.arjel.fr/
芬蘭 Finland	http://www.intermin.fi/en

亞洲

國名 / 地區	網址
韓國	http://www.ngcc.go.kr/NGCC.do
澳門	http://www.dicj.gov.mo/web/cn/frontpage/index.html
新加坡	http://app.cra.gov.sg/public/www/home.aspx
羅塔島	http://www.rotacasino.com/

澳州

http://www.gamblingandracing.act.gov.au/

紐西蘭

http://www.gamblingcommission.govt.nz/

博彩娛樂叢書

博奕管理與賭場遊戲
Games, Gaming and Gambling

作　　　者 / 洪揚、洪鷹
出 版 者 / 揚智文化事業股份有限公司
發 行 人 / 葉忠賢
總 編 輯 / 馬琦涵
執行編輯 / 吳韻如
地　　　址 / 222 新北市深坑區北深路 3 段 260 號 8 樓
電　　　話 / (02)8662-6826
傳　　　真 / (02)2664-7633
網　　　址 / http://www.ycrc.com.tw
 E-mail ／ service@ycrc.com.tw
印　　　刷 / 鼎易印刷事業股份有限公司
 I S B N ／ 978-986-298-145-0
初版一刷 / 2014 年 5 月
定　　　價 / 新台幣 380 元

國家圖書館出版品預行編目（CIP）資料

博奕管理與賭場遊戲／洪揚, 洪鷹著. -- 初
版. -- 新北市：揚智, 2014. 05
　　面； 公分 --
　ISBN　978-986-298-145-0（平裝）

　1.賭博　2.娛樂業

998　　　　　　　　　　　　103009275